# CANADA

Canada – Images and text by Daryl Benson
Canada – Images et textes de Daryl Benson
Copyright © 2008 Daryl Benson
www.darylbenson.com

Published by Cullor Books, Edmonton, Alberta
Printed and bound in Canada by Friesens, Altona, Manitoba
Publié par Cullor Books, Edmonton, Alberta
Imprimé et relié au Canada par Friesens, Altona, Manitoba

Editors /Collaborateurs: Gary Whyte, Jacques Thibault,
Anne Marceau and Michael Burzynski
Design: Peter Handley R.G.D., www.phdcreative.com

Limited Edition signed prints are available through:
Édition limitée: Exemplaires signés disponibles auprès de:

Time Frame
2331 – 66 Street
Millwoods Towne Centre
Edmonton, Alberta, Canada
T6K 4B4
780-463-8463
email: esjbj@telus.net

Library and Archives Canada Cataloguing in Publication
Catalogage avant publication de Bibliothèque et Archives Canada

Benson, Daryl
Canada / images and text by Daryl Benson
Canada / images et textes de Daryl Benson.

Text in English and French.
Texte en anglais et en français.
ISBN 978-0-9684576-4-1

1. Canada – Pictorial works.  2. Canada.  I. Title.
1. Canada – Ouvrages illustrés.  2. Canada.  I. Titre.

FC59.B463 2008        971'.00222        C2008-901241-0E

© Mixed Sources · Sources Mixtes
Product group from well-managed forests
and other controlled sources
Groupe de produits issu de forêts bien gérées
et d'autres sources contrôlées
www.fsc.org   Cert no. SW-COC-1271
© 1996 Forest Stewardship Council
FSC

COVER IMAGE:
SUNRISE, THE RAMPARTS, TONQUIN VALLEY,
JASPER NATIONAL PARK, ALBERTA

PHOTO DE LA COUVERTURE:
THE REMPARTS AU LEVER DU JOUR, VALLÉE TONQUIN,
PARC NATIONAL JASPER, ALBERTA

CE LIVRE EST DÉDIÉ À CEUX ET CELLES QUI ONT BÂTI ET DÉFENDU CE PAYS.

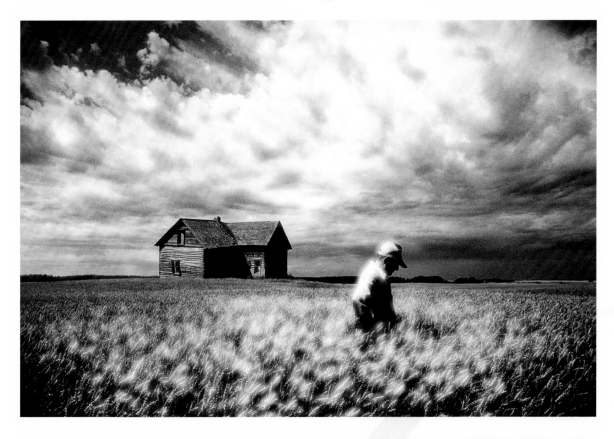

THIS BOOK IS DEDICATED TO THOSE WHO WORKED ON AND FOUGHT FOR THIS LAND

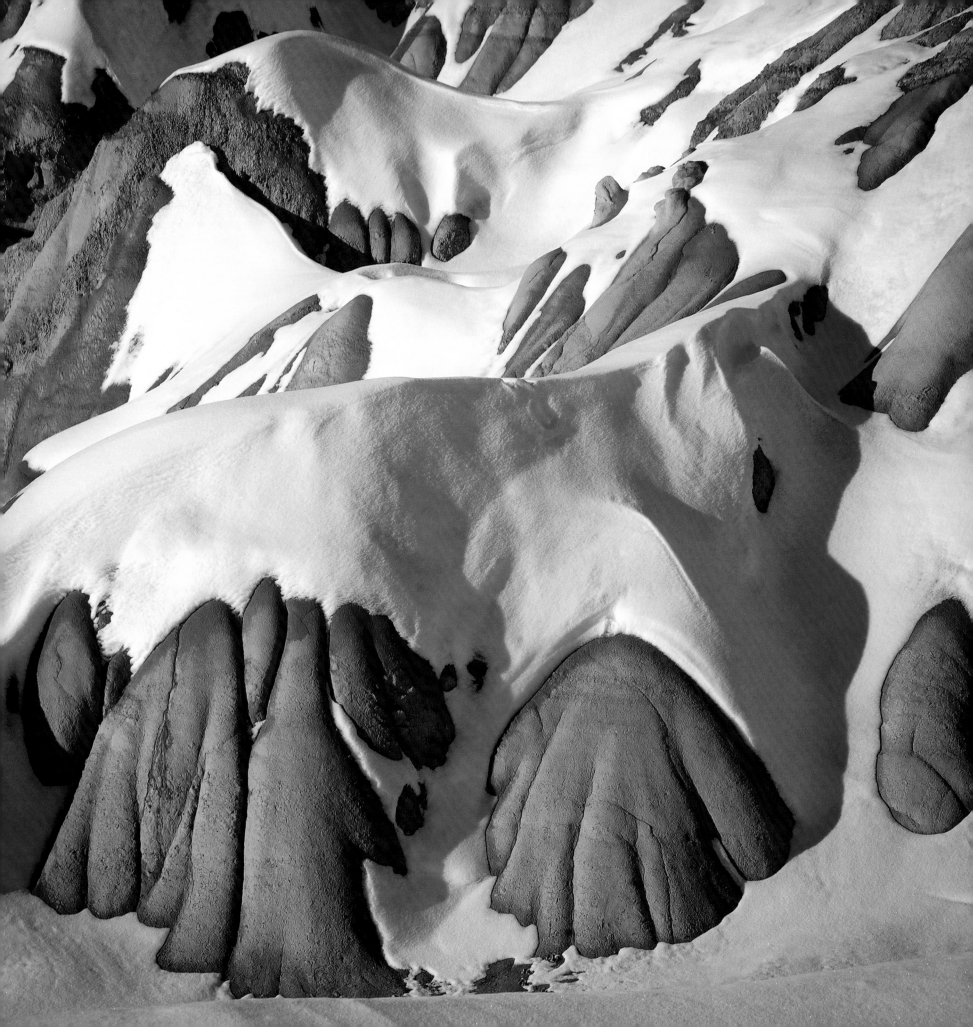

HOMAGE TO LAWREN HARRIS, FRESH
SNOWFALL ON BADLANDS AT SUNSET

HOMMAGE À LAWREN HARRIS. BORDÉE DE
NEIGE DANS LES BADLANDS À LA BRUNANTE

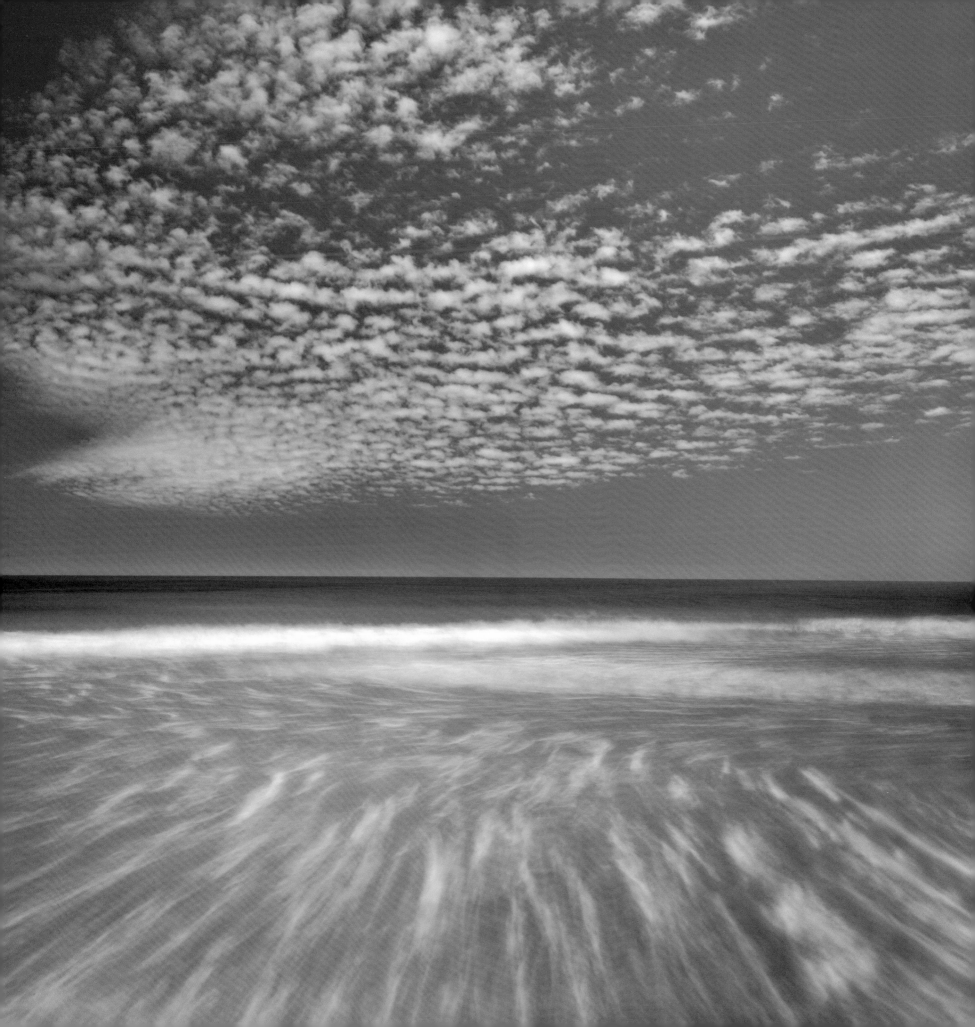

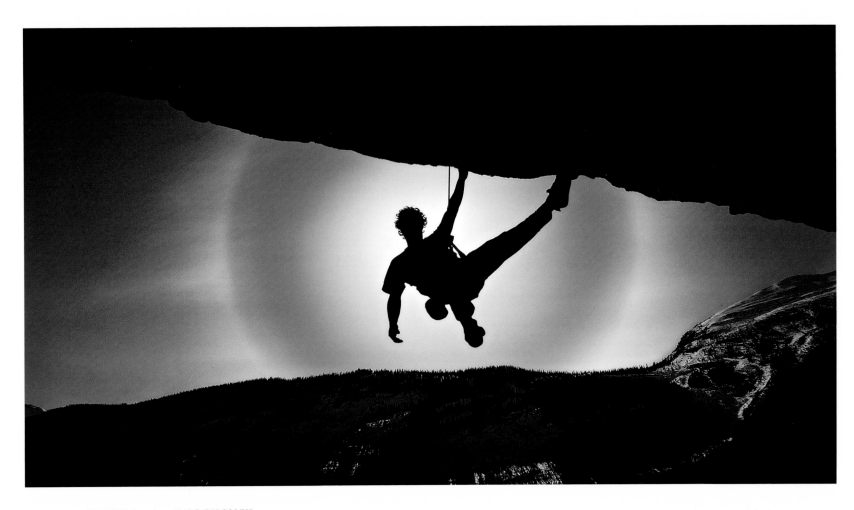

SUN HALO,
BANFF NATIONAL PARK,
ALBERTA

HALO DU SOLEIL,
PARC NATIONAL BANFF,
ALBERTA

ICEBERG PINNACLE,
ECLIPSE SOUND, NUNAVUT;
BYLOT ISLAND IN THE BACKGROUND

POINTE D'UN ICEBERG,
DÉTROIT D'ECLIPSE, NUNAVUT
ÎLE BYLOT, EN ARRIÈRE-PLAN

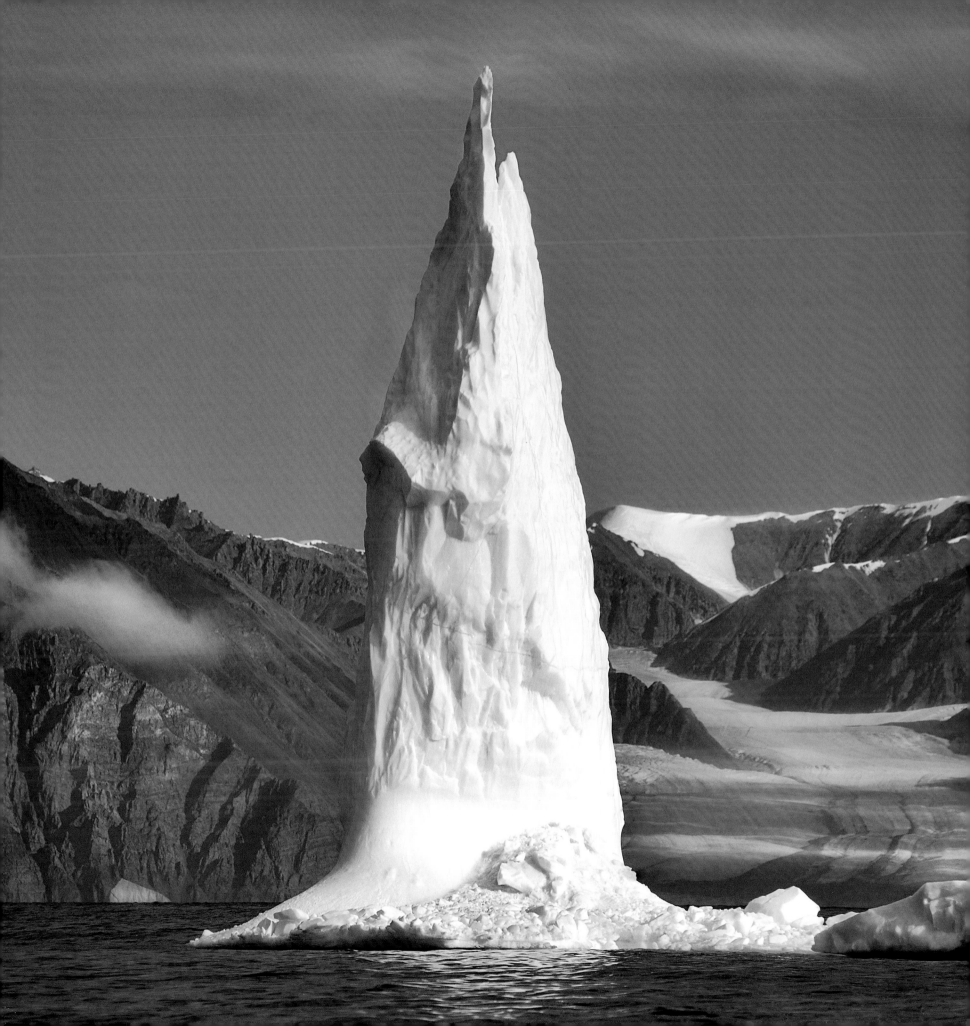

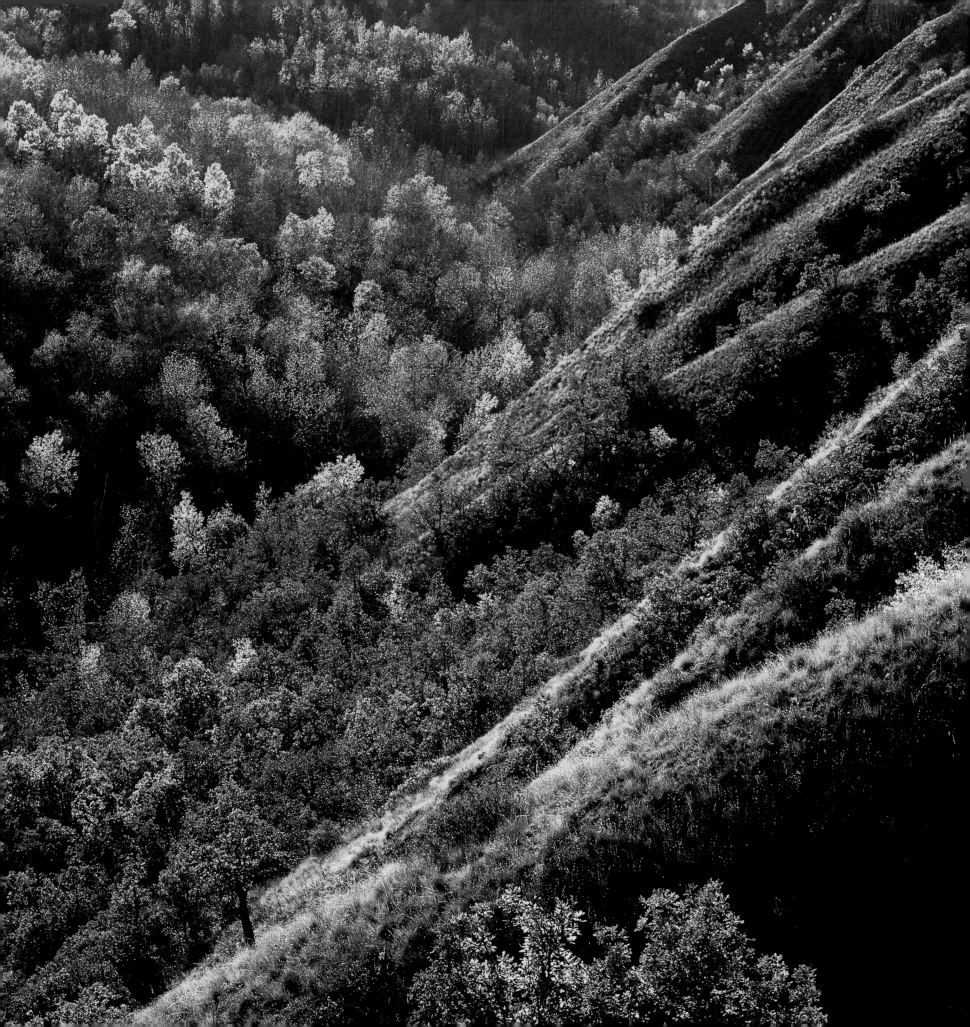

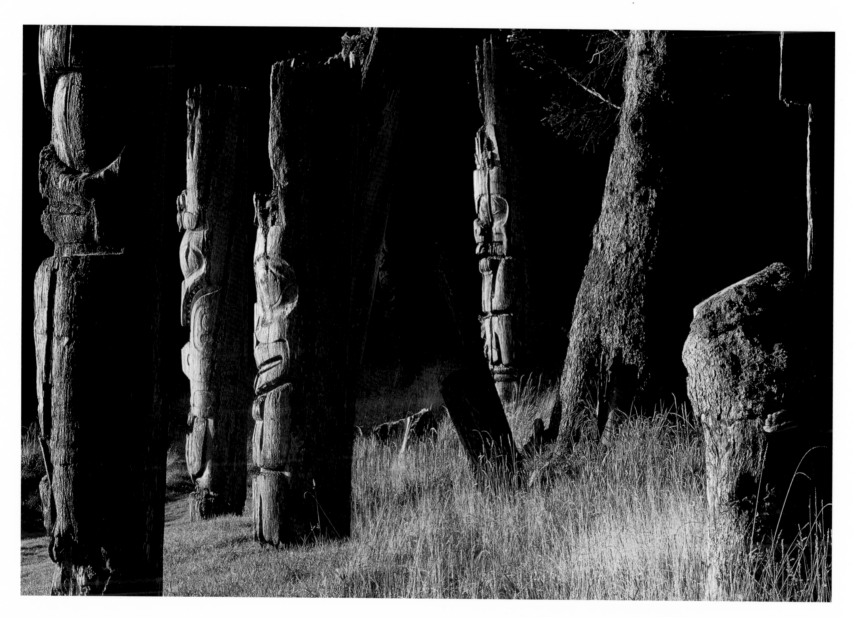

TOTEM POLES AT SKUNG GWAII,
GWAII HAANAS NATIONAL PARK,
QUEEN CHARLOTTE ISLANDS,
BRITISH COLUMBIA

TOTEMS À SKUNG GWAII,
PARC NATIONAL GWAII HAANAS,
ÎLES DE LA REINE-CHARLOTTE,
COLOMBIE-BRITANNIQUE

QU'APPELLE VALLEY,
SASKATCHEWAN

VALLÉE QU'APPELLE,
SASKATCHEWAN

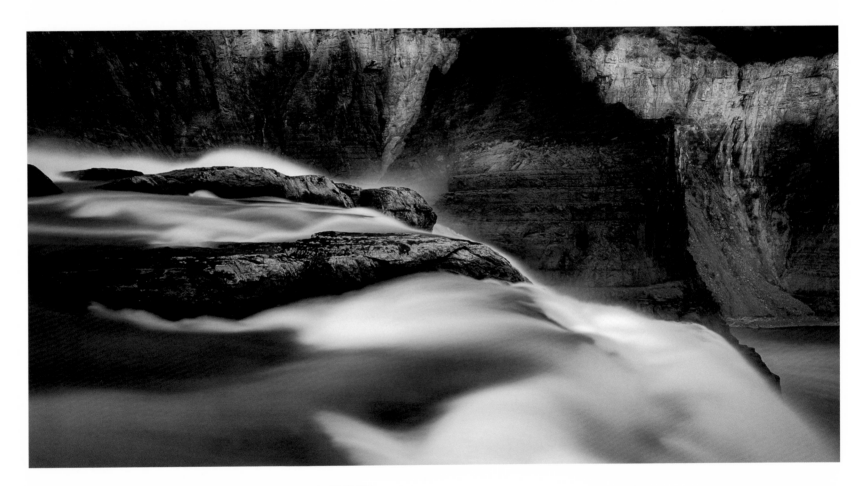

BRINK OF VIRGINIA FALLS,
NAHANNI NATIONAL PARK,
NORTHWEST TERRITORIES

EN BORDURE DES CHUTES VIRGINIA,
PARC NATIONAL NAHANNI,
TERRITOIRES DU NORD-OUEST

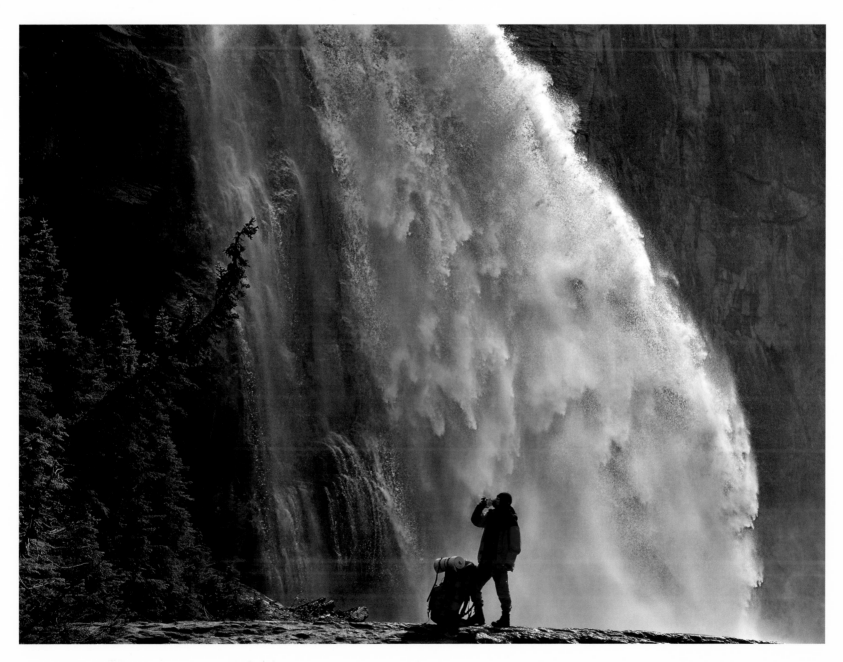

EMPEROR FALLS,
MOUNT ROBSON PROVINCIAL PARK,
BRITISH COLUMBIA

CHUTES EMPEROR,
PARC PROVINCIAL DU MONT ROBSON,
COLOMBIE-BRITANNIQUE

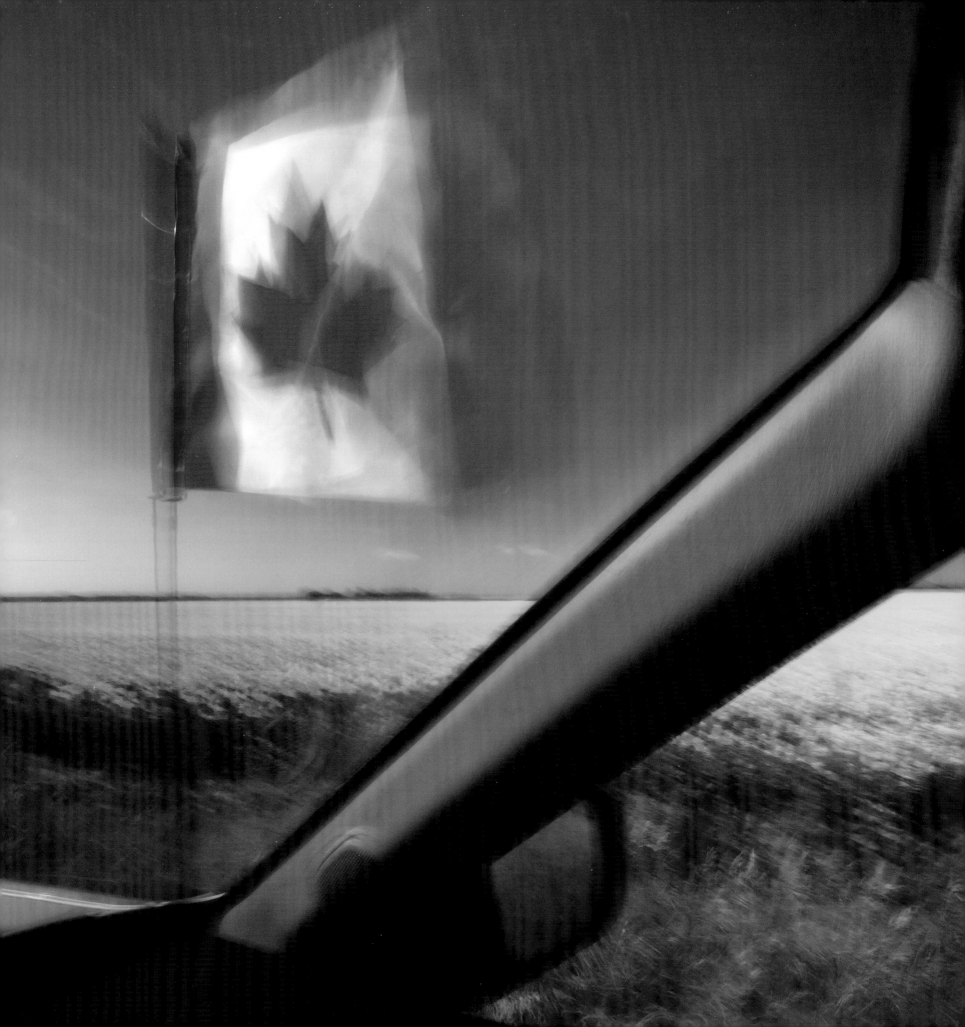

# HOW TO DRIVE ACROSS CANADA

**FIRST, WIN THE LOTTERY. YOU'LL NEED** that since the fuel bill alone is going to leave your bank account more overdrawn than Robert Bateman's doodle pad. Next, you'll need to select some personalized road tunes. Whether this is a CD compilation that you made yourself, or an iTunes library jacked to your vehicle's speakers via an iPod, you'll need a good selection for those days when the sun is out, the road is long, and you've got miles to burn. Slip on the shades, pin your ears back, and let the music help move you. My Top Ten Canadian road tunes list includes the following (this list exposes my age):

1.   Born to be Wild – *Steppenwolf*
2.   Takin' Care of Business – *BTO*
3.   Life is a Highway – *Tom Cochrane*
4.   When I'm Up – *Great Big Sea*
5.   Courage – *The Tragically Hip*
6.   Lunatic Fringe – *Red Rider*
7.   The Last Saskatchewan Pirate – *Captain Tractor*
8.   Make You a Believer – *Sass Jordan*
9.   Rockin' in the Free World – *Neil Young*
10.  Barrett's Privateers – *Stan Rogers (although the more rockin', sing-a-long road version is performed by the Irish Descendants)*

Safety is, of course, a consideration while spending so many hours on the road. You probably already know the obvious tips such as properly maintaining your vehicle, checking tire pressure, and not driving when tired. But a more obscure safety tip I'd like to pass along deals with sleeping in your vehicle. This is something I often do so that I can be at my chosen photographic location to capture that beautiful early morning light. If you try this, first make sure that your vehicle is turned off! No one wants to come upon a blue, carbon-monoxide-poisoned body in an abandoned vehicle. Travel with a good sleeping bag and pillow, and if you like to recline and sleep right in the driver's seat (which is what I do), DON'T stretch out and rest your feet on the brake pedal all night! Your car won't start in the morning. *I'm just saying.*

CANADA DAY NEAR BRANDON, MANITOBA.
*The flag was attached to the antenna with duct tape – or as I like to call it "Canadian solder."*

FÊTE DU CANADA PRÈS DE BRANDON, MANITOBA.
*Le drapeau était attaché avec du «duct-tape» ou, comme j'aime l'appeler, de la soudure canadienne.*

# COMMENT TRAVERSER LE CANADA

**PREMIÈREMENT, GAGNEZ À LA LOTERIE.** Cette étape est requise, considérant que la facture pour l'essence saura à elle seule dépasser le prix du livre de croquis de Robert Bateman et laisser votre compte bancaire légèrement dégarni. Ensuite, viennent des chansons que vous aimez pour la route. Qu'il s'agisse d'une compilation sur CD ou d'un iPod chargé à bloc et branché à vos haut-parleurs, vous aurez besoin d'une bonne collection pour ces journées où le soleil brille et où la route semble interminable. Mettez vos verres fumés, ouvrez grand vos oreilles et laissez la musique vous transporter. Voici la liste des dix chansons canadiennes les plus adaptées à ce type d'escapade selon moi (et elles trahissent mon âge):

1. Born to be Wild – *Steppenwolf*
2. Takin' Care of Business – *BTO*
3. Life is a Highway – *Tom Cochrane*
4. When I'm Up – *Great Big Sea*
5. Courage – *The Tragically Hip*
6. Lunatic Fringe – *Red Rider*
7. The Last Saskatchewan Pirate – *Captain Tractor*
8. Make You a Believer – *Sass Jordan*
9. Rockin' in the Free World – *Neil Young*
10. Barrett's Privateers – *Stan Rogers (mais vous préférerez peut-être la version plus entraînante et interprétée par Irish Descendants pour la route)*

La sécurité est de mise pour un si long périple et les conseils d'usage s'appliquent. Faites vérifier votre véhicule avant de partir, particulièrement l'état et la pression des pneus et évitez de conduire lorsque vous êtes fatigué. Un autre conseil, plus sombre celui-là, a trait au camping dans son véhicule, ce que je pratique souvent puisque ça me permet d'être là où je veux dès les premières lueurs du jour. Si vous tentez l'expérience, assurez-vous que le véhicule n'est pas en marche! Personne ne veut trouver de cadavre bleu intoxiqué au monoxyde de carbone dans une auto. Ayez un sac de couchage et un oreiller confortables et, si vous aimez simplement rabaisser le siège du conducteur, n'étirez pas vos jambes jusqu'à appuyer sur la pédale de freins, votre voiture pourrait ne pas démarrer le matin venu. ✐

MY WINDSHIELD AFTER TENS OF THOUSANDS OF KILOMETRES | MON PARE-BRISE APRÈS DES DIZAINES DE MILLIERS DE KILOMÈTRES

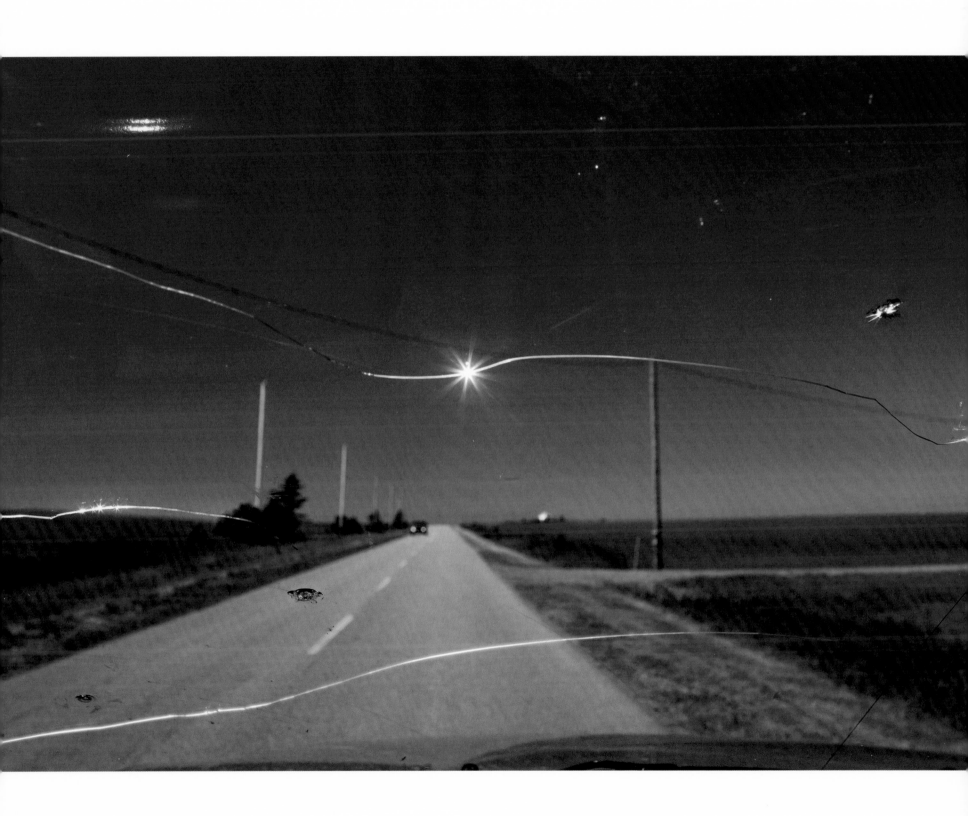

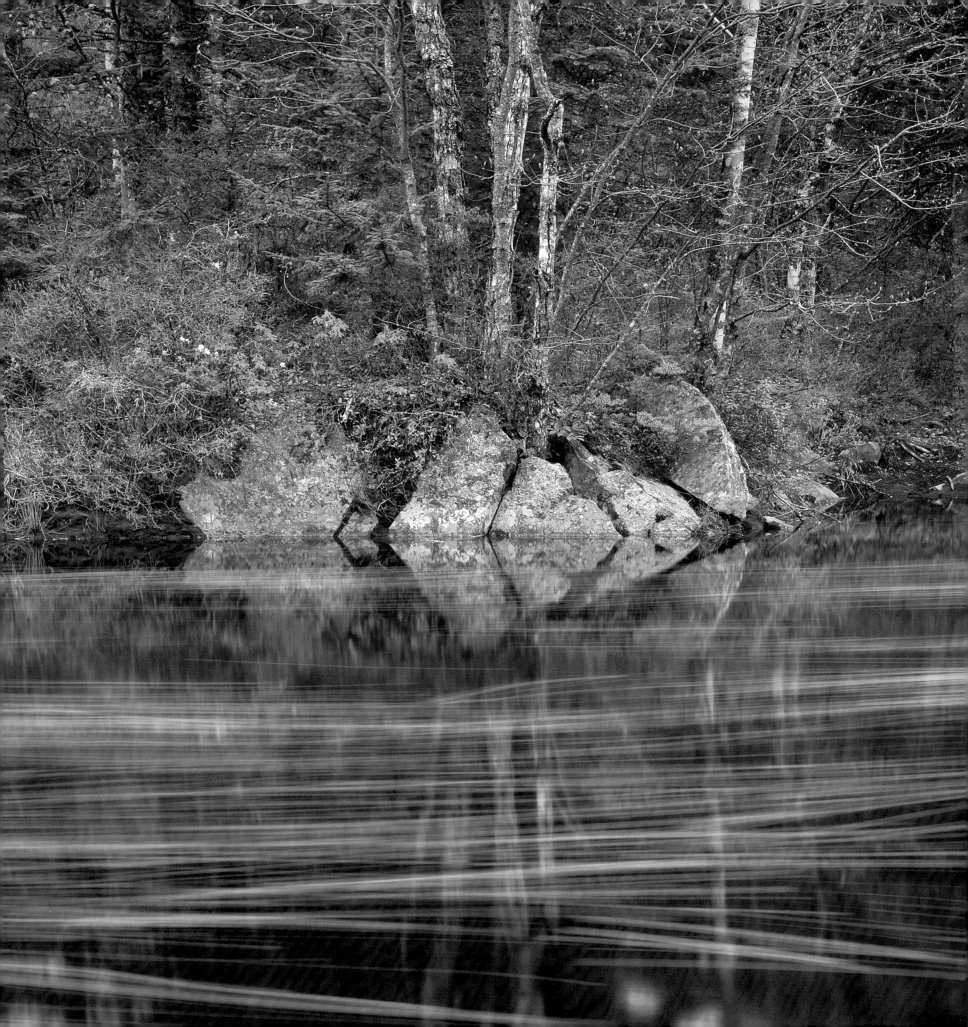

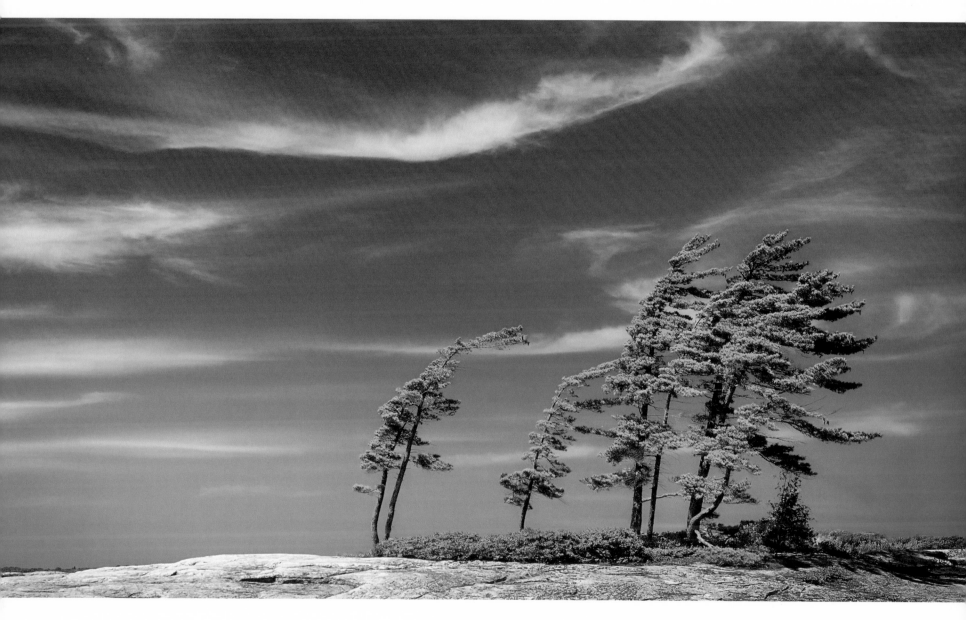

WINDY DAY,
PARRY SOUND, ONTARIO

PAR GRAND VENT,
PARRY SOUND, ONTARIO

SPRING, MERSEY RIVER,
KEJIMKUJIK NATIONAL PARK,
NOVA SCOTIA

PRINTEMPS, RIVIÈRE MERSEY,
PARC NATIONAL KEJIMKUJIK,
NOUVELLE-ÉCOSSE

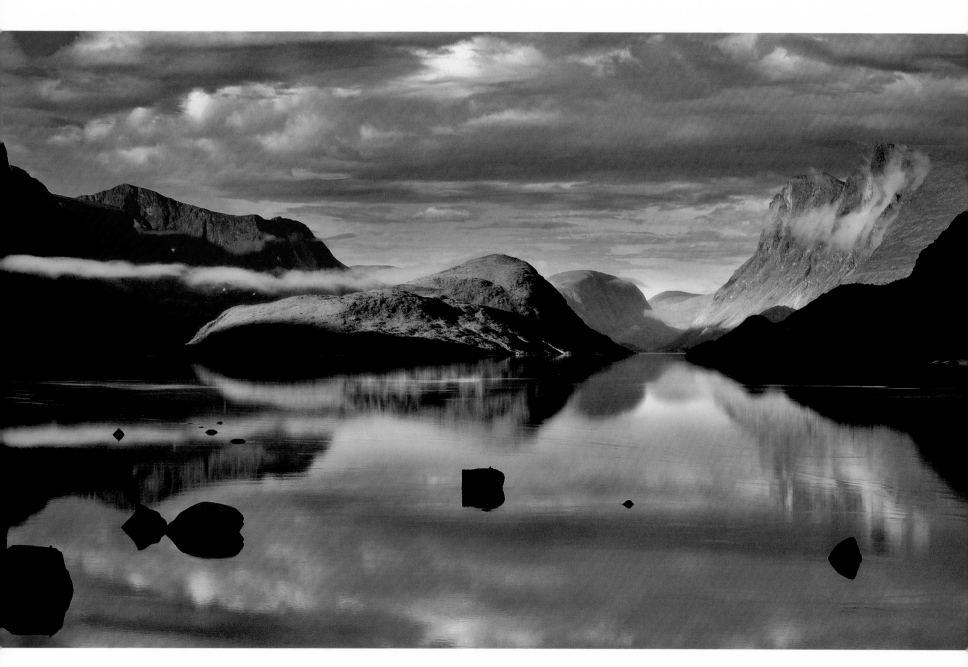

PANGNIRTUNG FJORD,      FJORD PANGNIRTUNG,
AUYUITTUQ NATIONAL PARK,      PARC NATIONAL AUYUITTUQ,
BAFFIN ISLAND, NUNAVUT      ÎLE DE BAFFIN, NUNAVUT

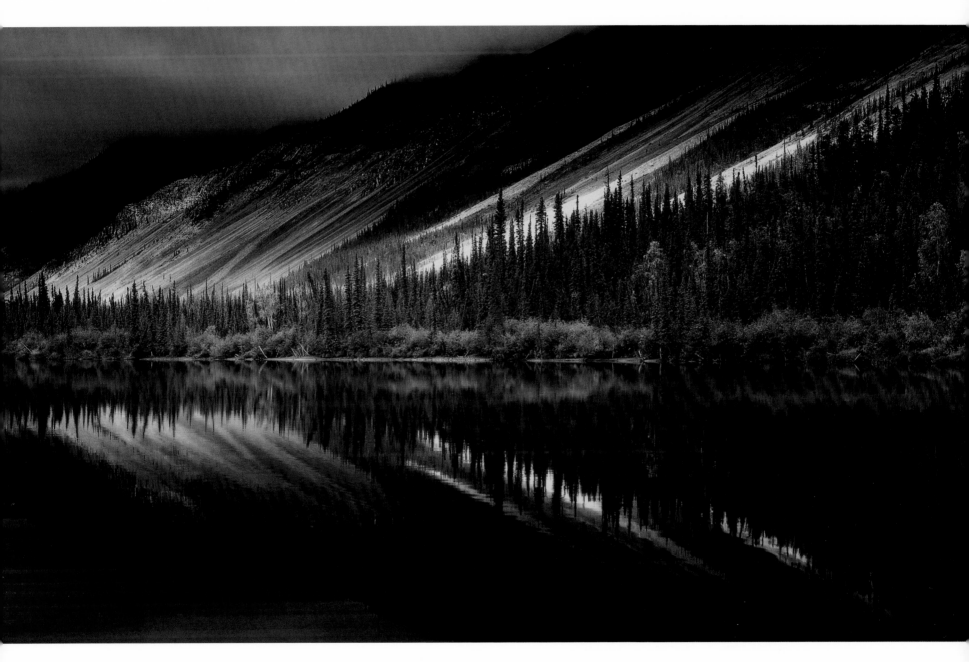

SUNBLOOD MOUNTAIN,
NAHANNI NATIONAL PARK,
NORTHWEST TERRITORIES

MONT SUNBLOOD,
PARC NATIONAL NAHANNI,
TERRITOIRES DU NORD-OUEST

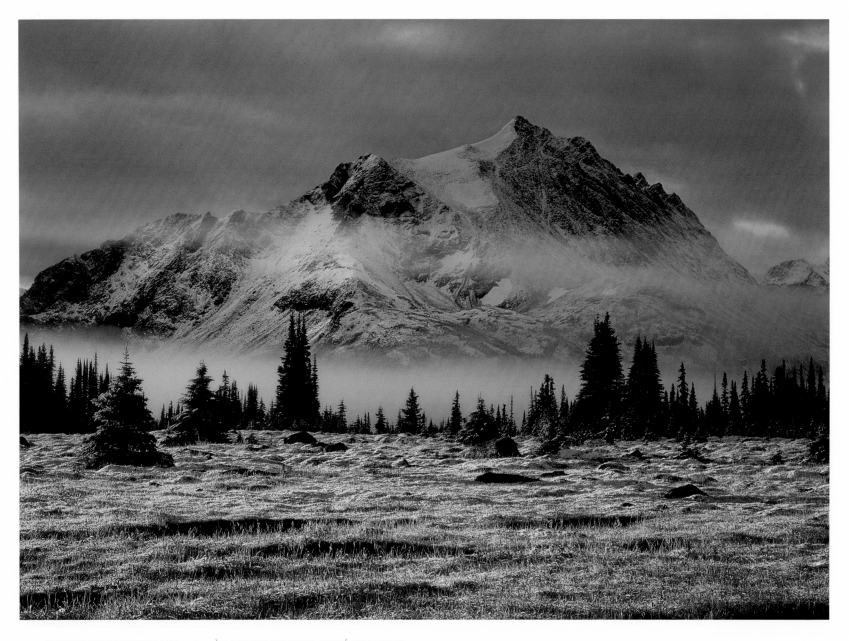

SUNRISE, TONQUIN VALLEY,     À LA BARRE DU JOUR, VALLÉE TONQUIN,

JASPER NATIONAL PARK, ALBERTA     PARC NATIONAL JASPER, ALBERTA

TANGLE CREEK FALLS,     CHUTES DU RUISSEAU TANGLE,

JASPER NATIONAL PARK, ALBERTA     PARC NATIONAL JASPER, ALBERTA

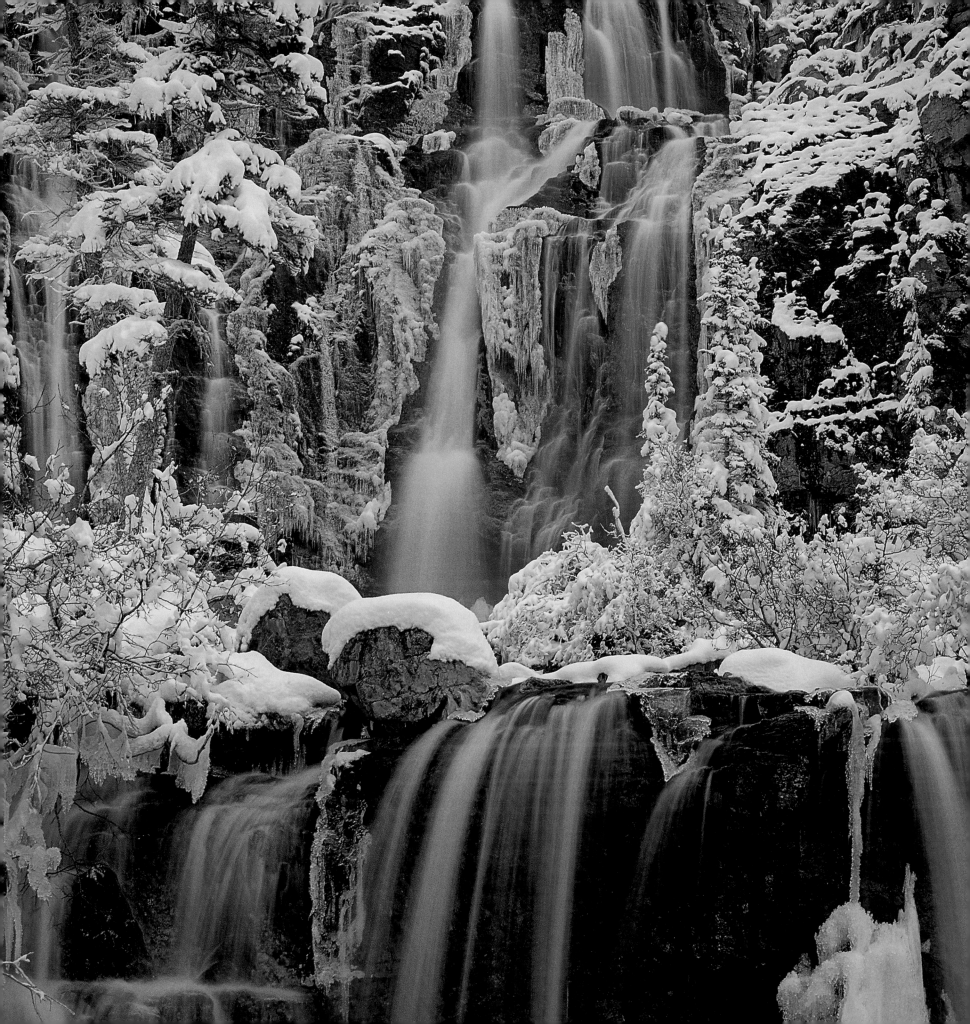

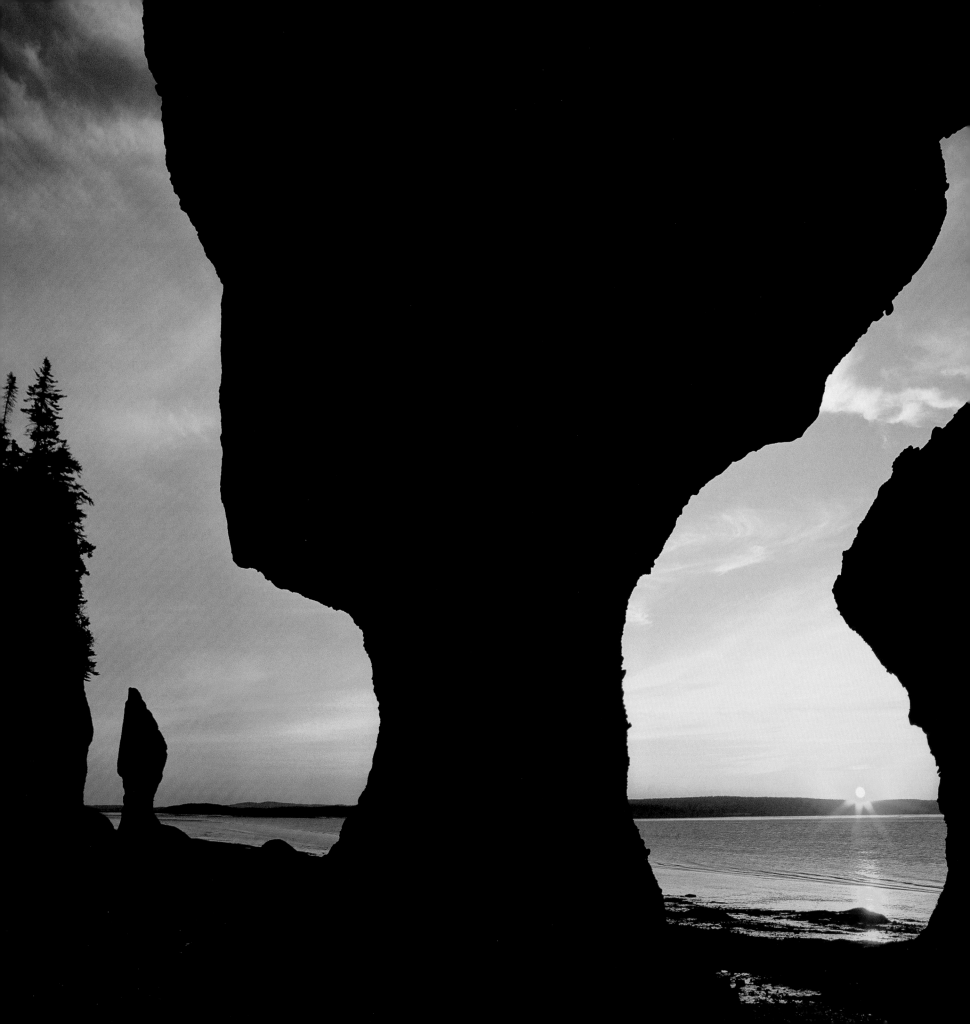

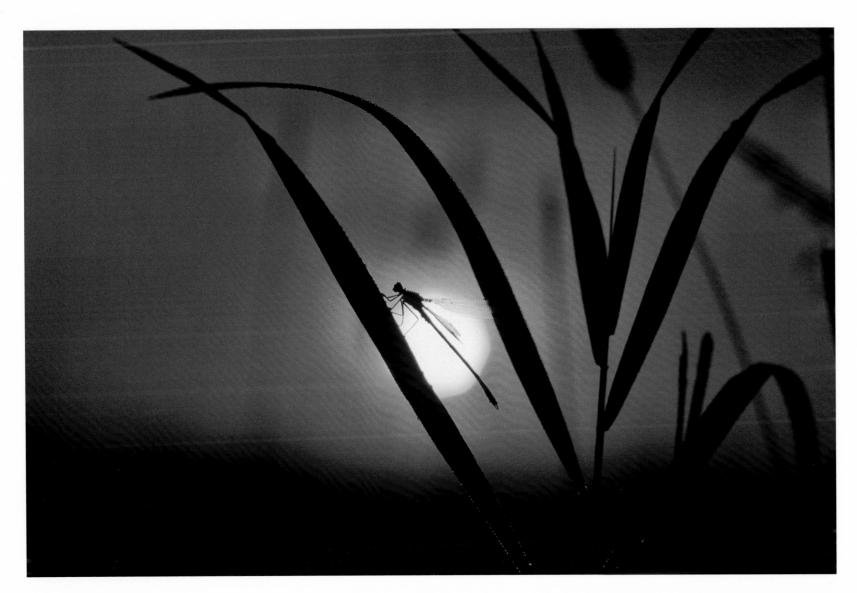

DAMSELFLY AT SUNRISE, | DEMOISELLE AU LEVER DU JOUR,
NEAR SAINT JOHN, | PRÈS DE ST-JEAN,
NEW BRUNSWICK | NOUVEAU-BRUNSWICK

SUNRISE, LOW TIDE, | LEVER DU SOLEIL, MARÉE BASSE,
HOPEWELL ROCKS, | ROCHERS HOPEWELL,
NEW BRUNSWICK | NOUVEAU-BRUNSWICK

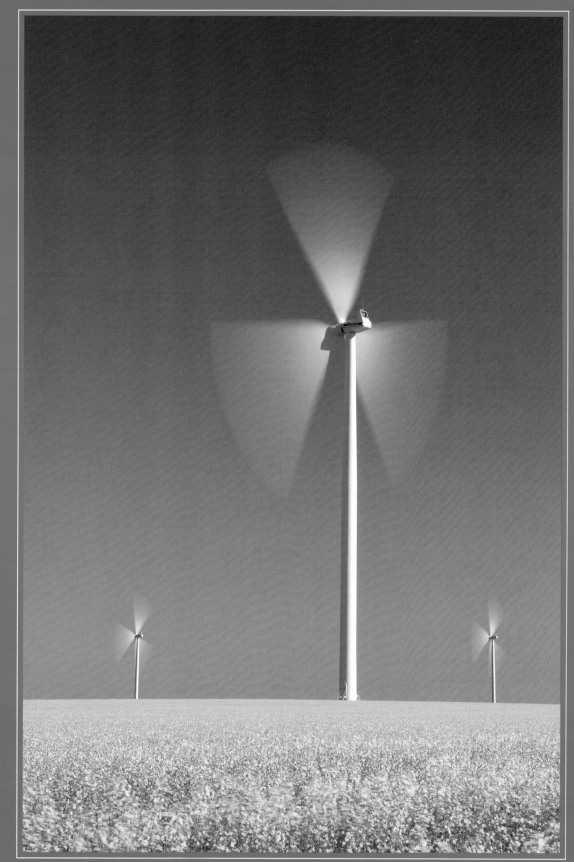

WIND TURBINES,
CANOLA FIELD, TIGER HILLS,
SOUTHERN MANITOBA

—

ÉOLIENNES AU MILIEU D'UN
CHAMP DE CANOLA À TIGER
HILLS DANS LE SUD DU
MANITOBA

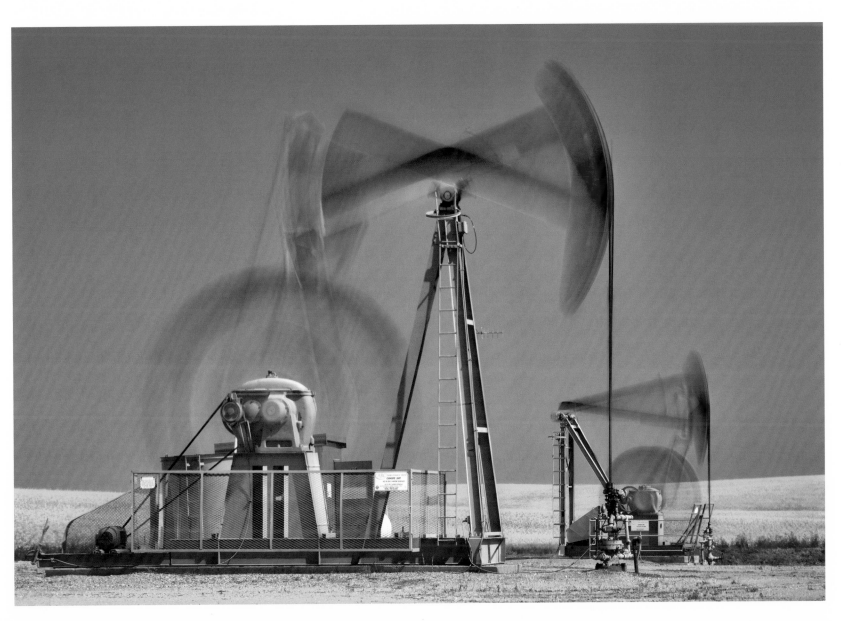

OILFIELD PUMPJACKS,
NEAR ESTEVAN,
SOUTHERN SASKATCHEWAN

CHEVALETS DE POMPAGE
PRÈS D'ESTEVAN,
SASKATCHEWAN MÉRIDIONALE

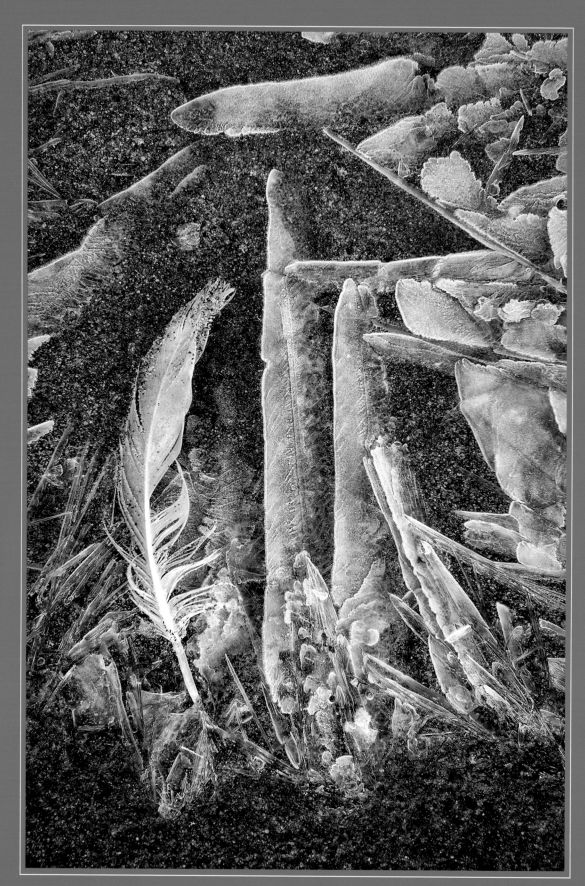

FROZEN GULL FEATHER
AND ICE PATTERN NEAR
MITTIMATALIK (POND INLET),
BAFFIN ISLAND, NUNAVUT

PLUME DE GOÉLAND GELÉE
ET MOTIFS DE GLACE PRÈS
DE MITTIMATALIK
(POND INLET),
ÎLE DE BAFFIN, NUNAVUT

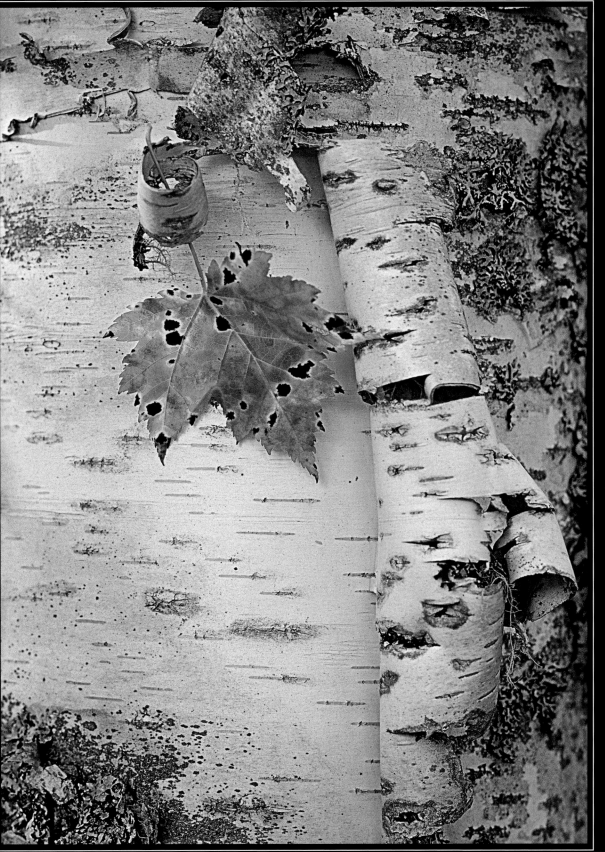

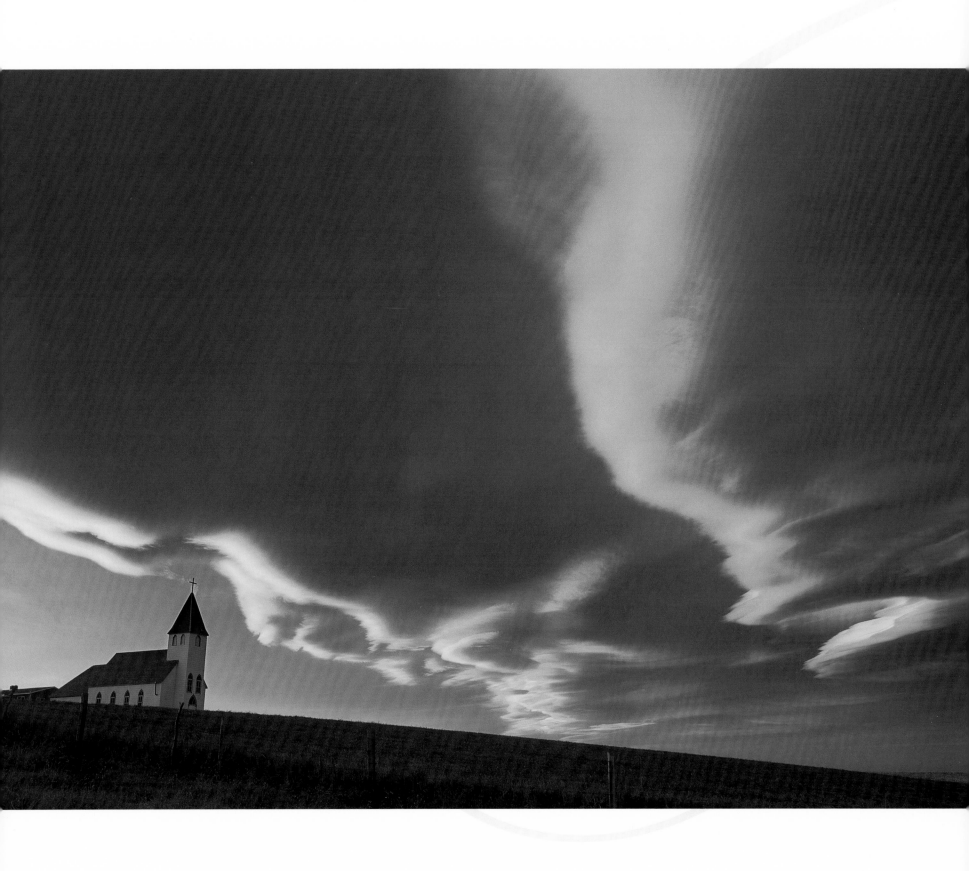

# BAD BOLOGNA

**"HONEY!" I HOLLER FROM THE KITCHEN.** *"How old is this bologna in the fridge?"* Her response rises from the basement, *"It should be fine, I only bought it a week ago."* Hmmmm, it looks fine to me but does smell a little funny. I don't like wasting food, and besides, I'm always bragging about my cast-iron gut. I pull off a couple of thick slices and make myself a huge Dagwood-style sandwich. About an hour later, I begin to realize that I suffer from gross overconfidence in my digestive system, and I'm also reminded of my inability to spot the varying shades of green that bad bologna turns. This slight red-green visual colour deficiency is not an unusual problem (about 10% of the male population has this minor genetic malady). Perhaps to compensate for my slightly desaturated vision, I usually prefer strong colours in my images. I've often been accused of exaggerating or overemphasizing certain hues. All I can honestly say is—they look fine to me!

LENTICULAR CLOUDS, SUNSET, NEAR TWIN BUTTE, ALBERTA | NUAGES LENTICULAIRES, COUCHER DE SOLEIL PRÈS DE TWIN BUTTE, ALBERTA

# MAUVAIS SAUCISSON

**DE LA CUISINE, JE CRIE:** *«Chérie, ce saucisson est-il encore bon?»* Sa réponse monte du sous-sol: *«Il devrait l'être, je l'ai acheté il y a une semaine.»* Hum, il me paraît correct malgré une drôle d'odeur, mais je n'aime pas gaspiller et de plus, je me vante d'avoir un estomac d'acier. Je coupe donc quelques bonnes tranches et me prépare un sandwich à la Dagwood. Une heure plus tard, je réalise que j'ai encore une fois surestimé mon estomac et force est d'avouer mon incapacité à distinguer les différentes nuances de vert que peut prendre un saucisson périmé. Cette légère déficience visuelle génétique qui se manifeste dans la distinction du vert et du rouge n'est pas rare (environ 10% de la population mâle en est atteinte). Afin, peut-être, de compenser cette vision légèrement désaturée, j'ai tendance à préférer des couleurs fortes dans mes photos. J'ai d'ailleurs été accusé à plusieurs reprises d'exagérer certaines tonalités. Tout ce que je peux répondre, c'est qu'elles m'apparaissent tout à fait normales! ✑

AUTUMN SUMAC NEAR
QUEBEC CITY, QUEBEC

SUMAC VINAIGRIER EN AUTOMNE
PRÈS DE QUÉBEC, QUÉBEC

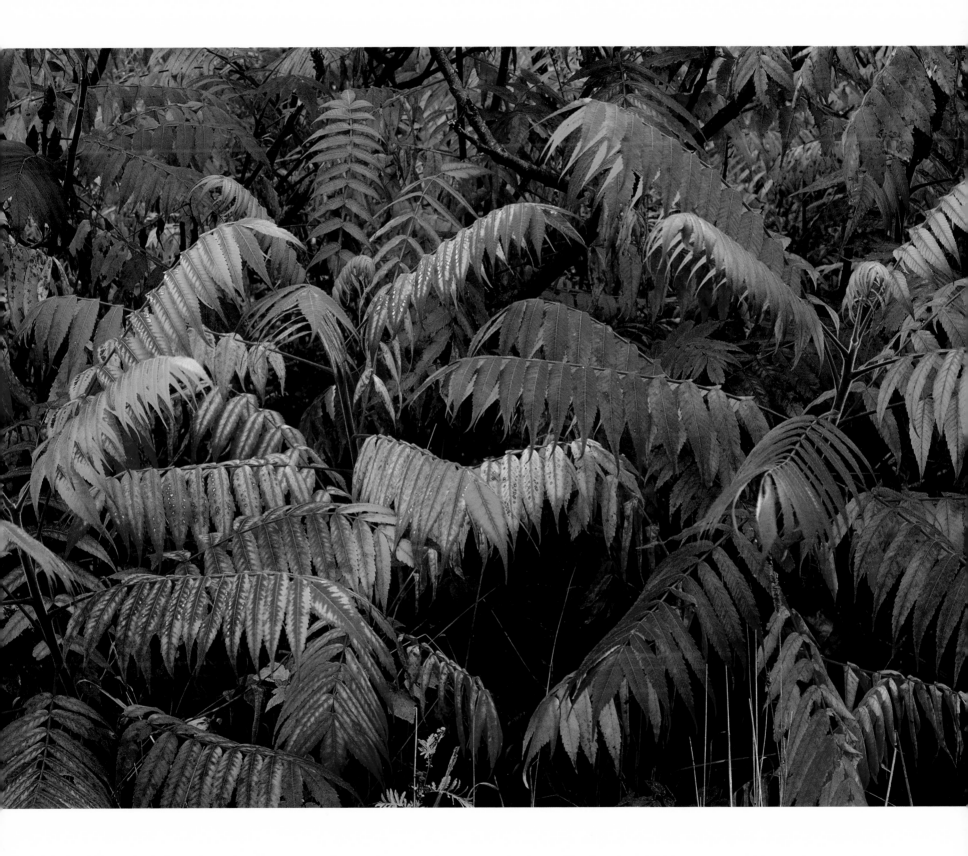

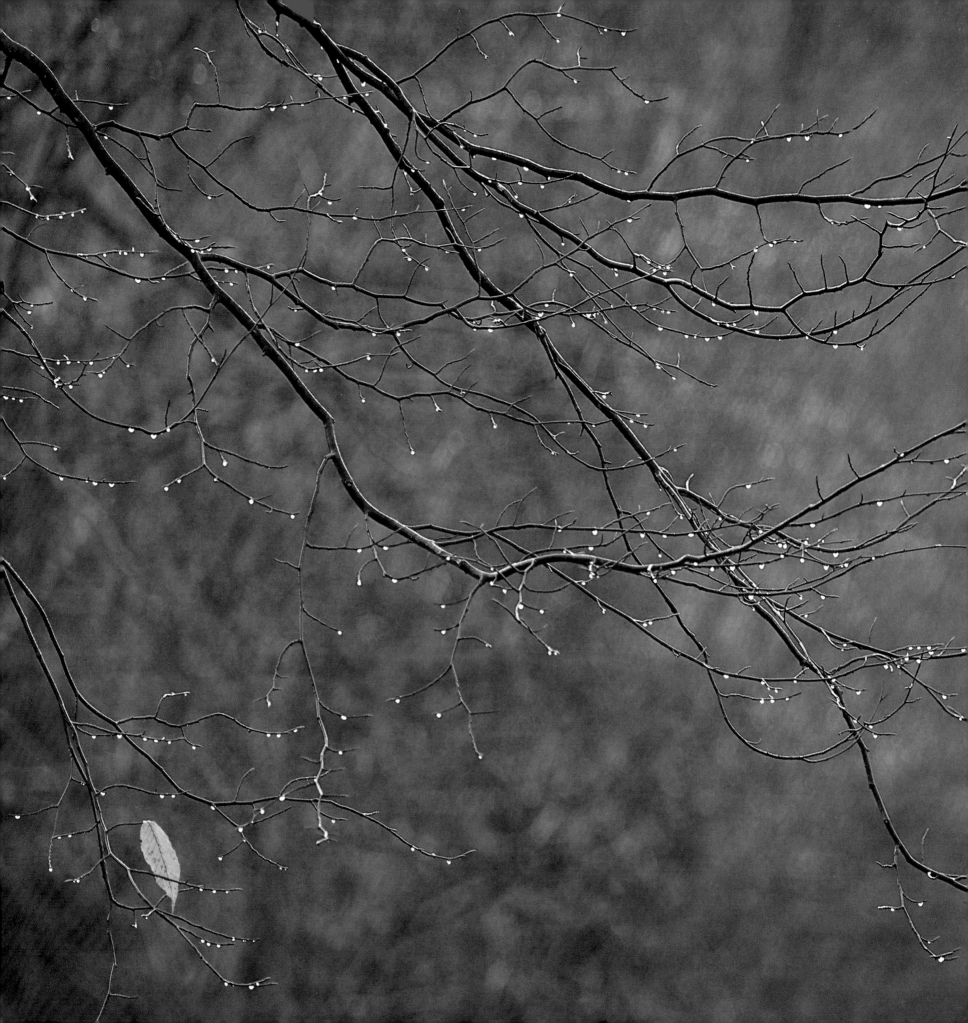

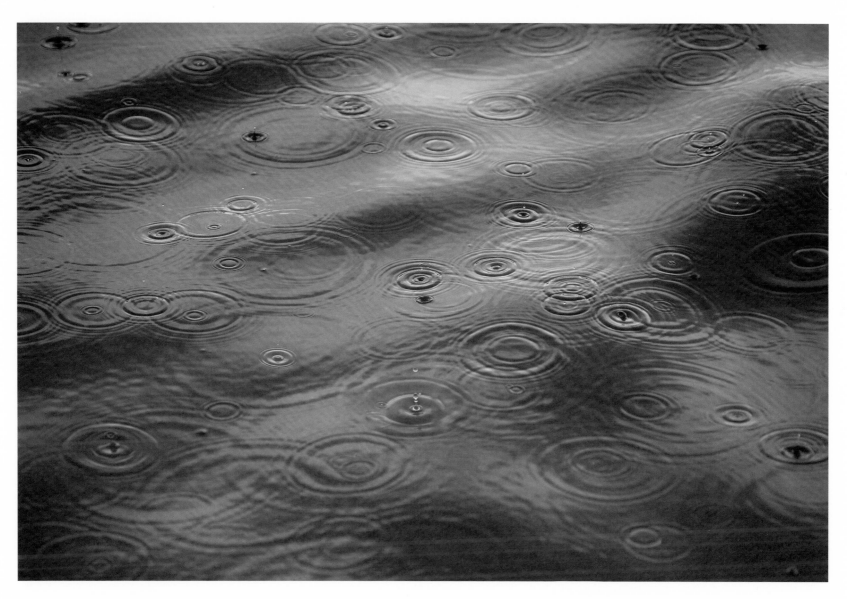

RAINDROPS IN BAY
NEAR CAPE DORSET,
BAFFIN ISLAND, NUNAVUT

GOUTTELETTES DANS UNE
BAIE PRÈS DU CAP DORSET,
ÎLE DE BAFFIN, NUNAVUT

LAST LEAF OF AUTUMN,
LAURENTIANS, QUEBEC

DERNIÈRE FEUILLE DE L'AUTOMNE,
LAURENTIDES, QUÉBEC

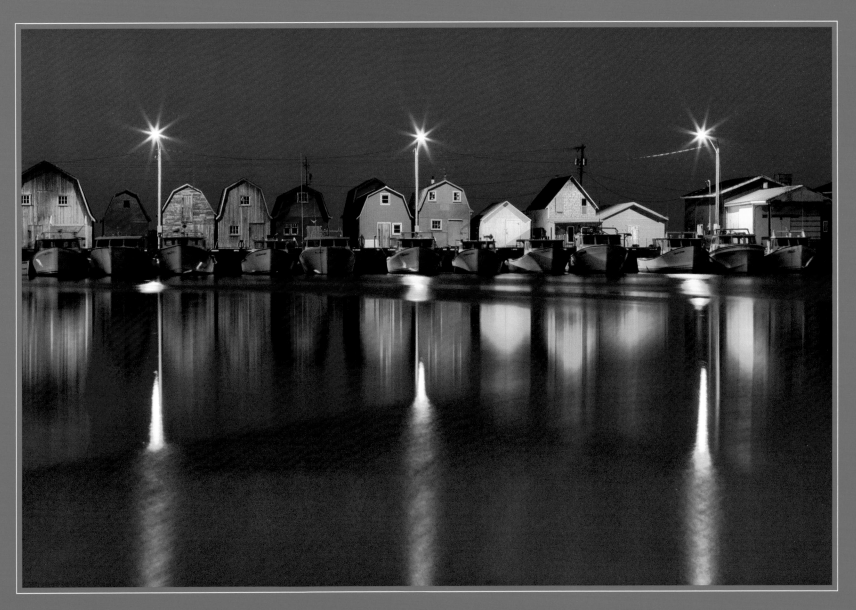

DUSK, MALPEQUE HARBOUR,
PRINCE EDWARD ISLAND

HAVRE DE MALPEQUE AU CRÉPUSCULE,
ÎLE DU PRINCE-ÉDOUARD

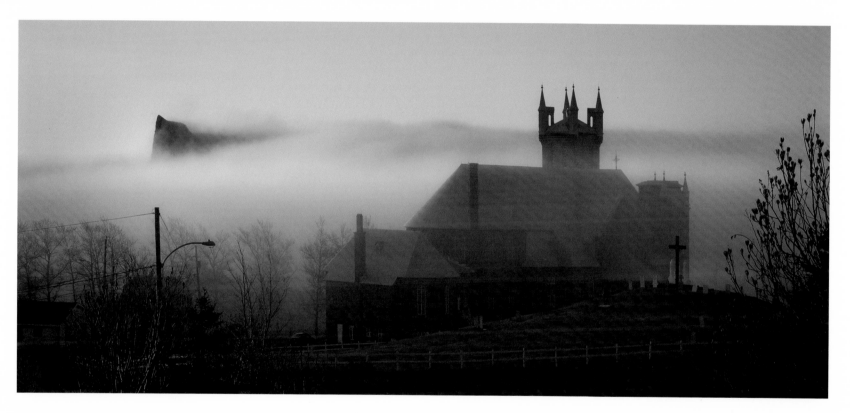

DAWN, TOWN OF PERCÉ,
PERCÉ ROCK IN BACKGROUND, QUEBEC

PERCÉ, QUÉBEC, À LA BARRE DU JOUR,
ROCHER-PERCÉ À L'ARRIÈRE-PLAN

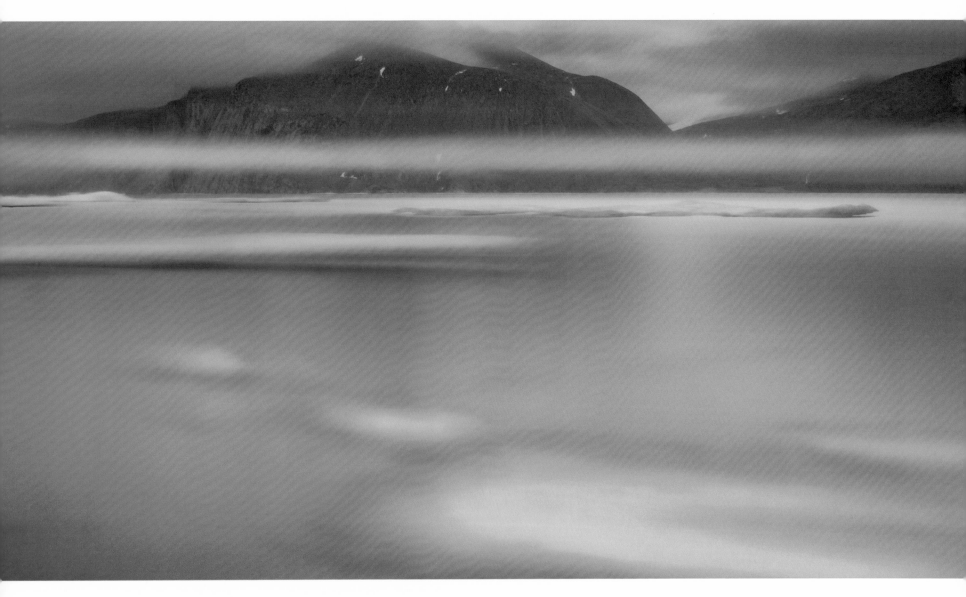

PACK ICE ADRIFT ON INCOMING
TIDE, SUNSET, CLYDE INLET,
BAFFIN ISLAND, NUNAVUT

GLAÇONS À LA DÉRIVE EN FIN DE
JOURNÉE, CLYDE INLET, ÎLE DE
BAFFIN, NUNAVUT

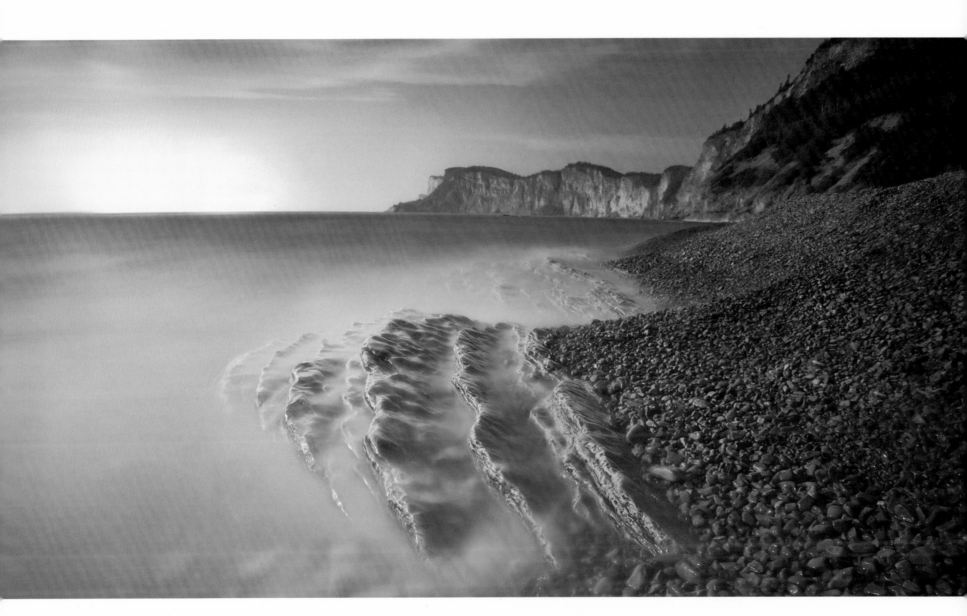

SUNRISE TIDE, CAP-BON-AMI,
FORILLON NATIONAL PARK, QUEBEC

MARÉE MATINALE, CAP-BON-AMI,
PARC NATIONAL FORILLON, QUÉBEC

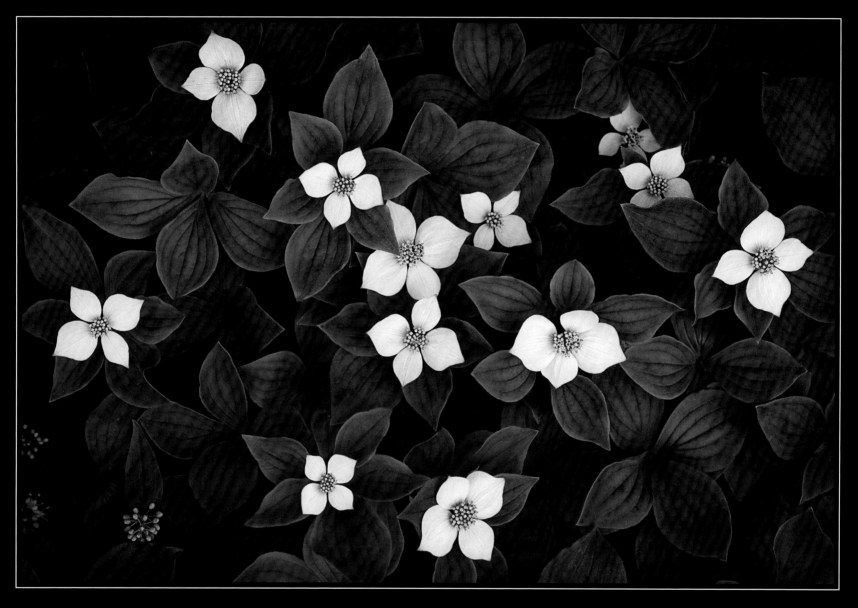

BUNCHBERRIES,
FUNDY NATIONAL PARK,
NEW BRUNSWICK

QUATRE-TEMPS,
PARC NATIONAL FUNDY,
NOUVEAU-BRUNSWICK

BEACH COBBLES, NORTH SHORE OF
LAKE SUPERIOR, ONTARIO

GALETS DE PLAGE SUR LA RIVE NORD
DU LAC SUPÉRIEUR, ONTARIO

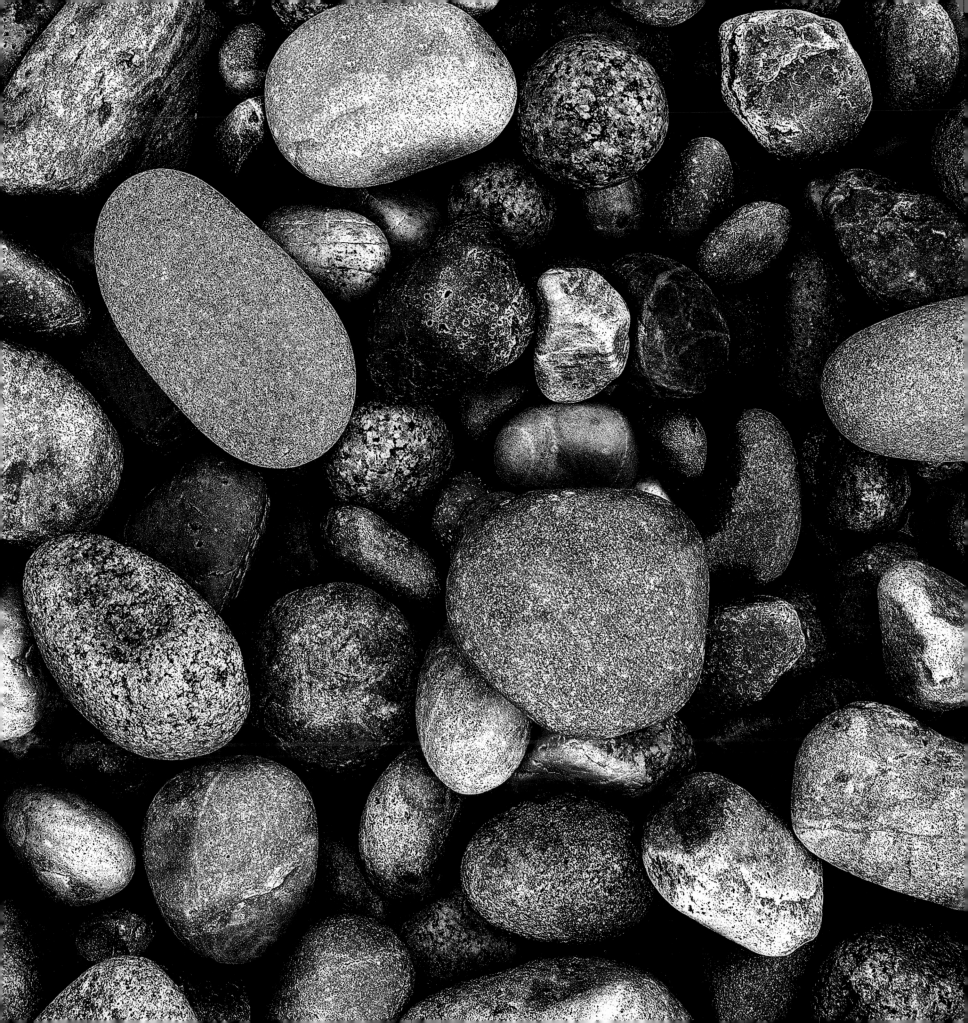

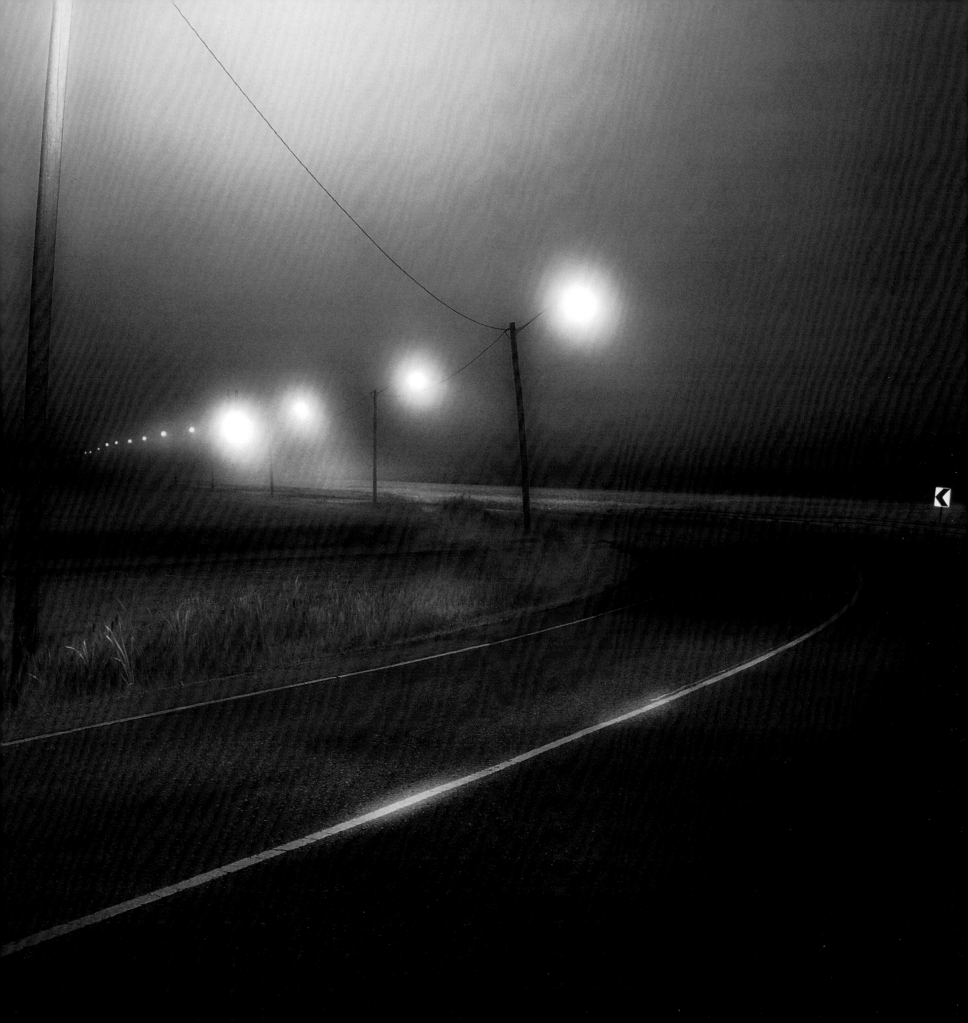

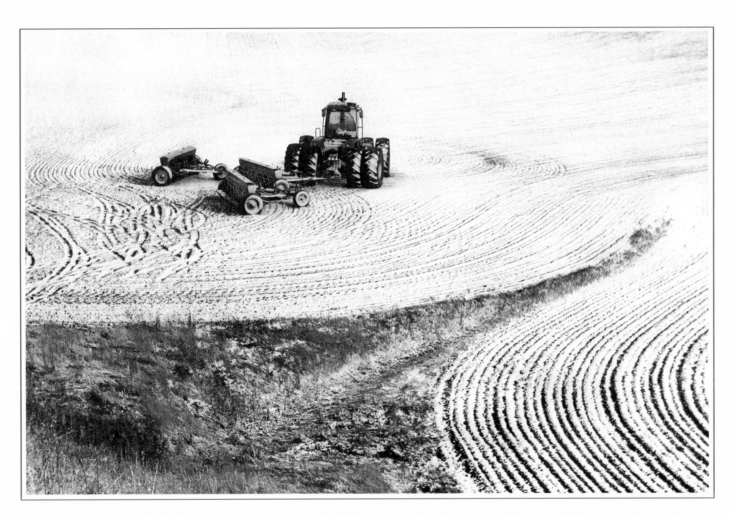

FRESH SNOWFALL
NEAR WYNYARD,
SASKATCHEWAN

TAPIS DE NEIGE
PRÈS DE WYNYARD,
SASKATCHEWAN

STREETLIGHTS IN FOG,
NEAR WINNIPEG, MANITOBA

RÉVERBÈRES DANS LE BROUILLARD
PRÈS DE WINNIPEG, MANITOBA

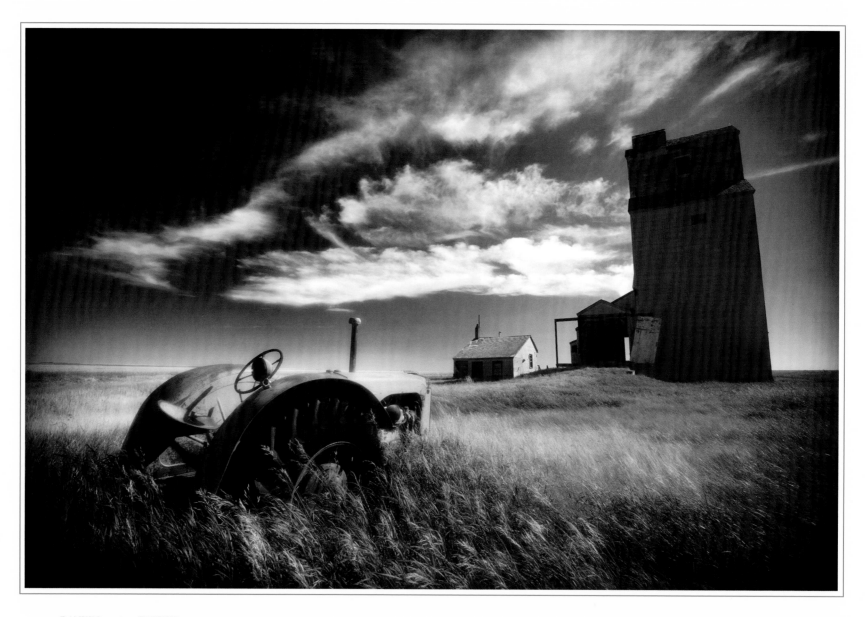

DANKIN,
SOUTHERN
SASKATCHEWAN

DANKIN,
SASKATCHEWAN
MÉRIDIONALE

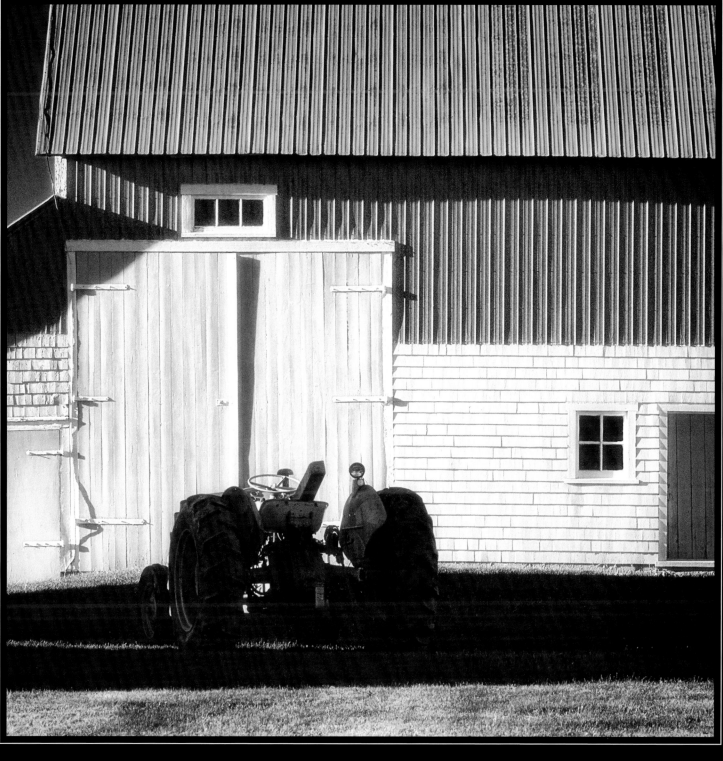

NEAR CHARLOTTETOWN,
PRINCE EDWARD ISLAND

PRÈS DE CHARLOTTETOWN,
ÎLE DU PRINCE-ÉDOUARD

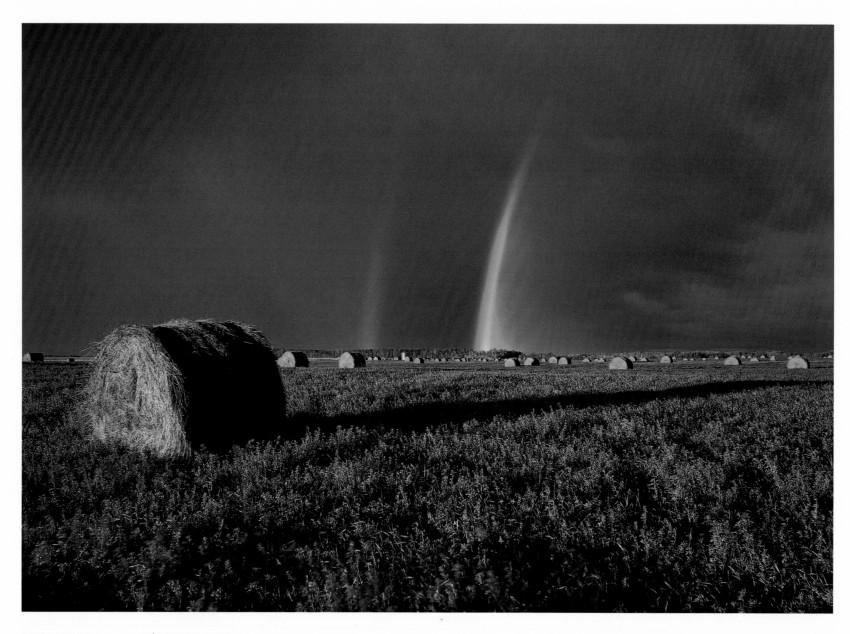

NEAR MARSHALL,
SASKATCHEWAN

PRÈS DE MARSHALL,
SASKATCHEWAN

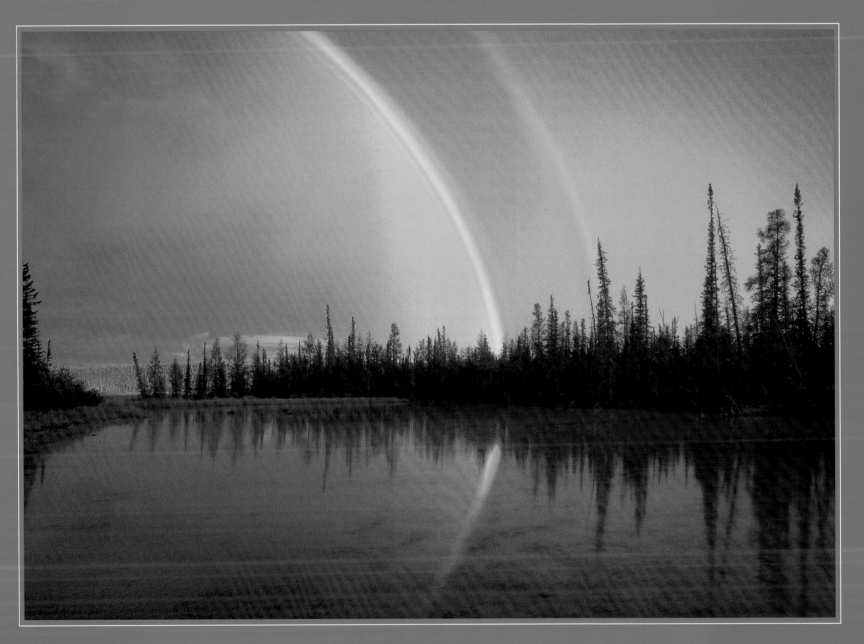

NEAR GROSBEAK LAKE,
WOOD BUFFALO NATIONAL PARK,
NORTHWEST TERRITORIES

PRÈS DU LAC GROSBEAK,
PARC NATIONAL WOOD BUFFALO,
TERRITOIRES DU NORD-OUEST

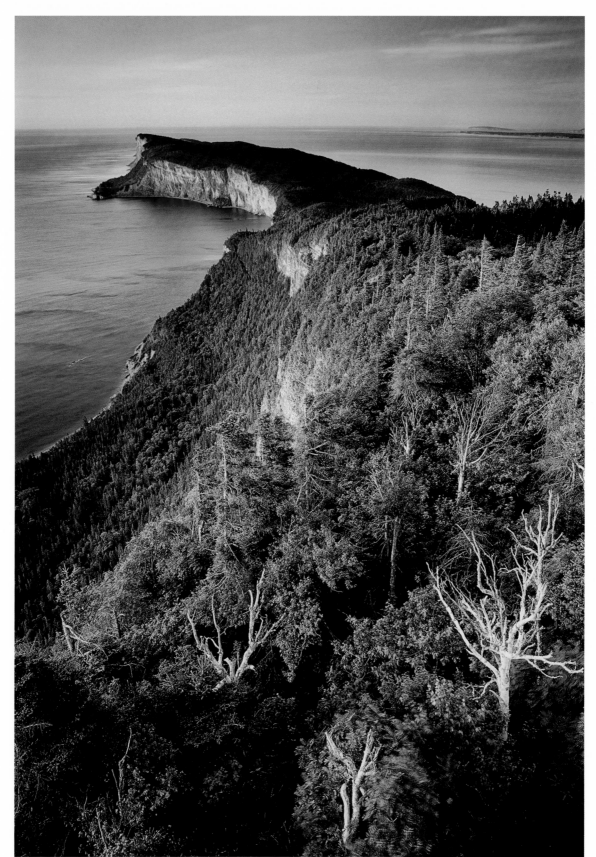

DAWN, CAP-BON-AMI,
FORILLON NATIONAL PARK,
QUEBEC

———————

À LA POINTE DU JOUR,
CAP-BON-AMI, PARC NATIONAL
FORILLON, QUÉBEC

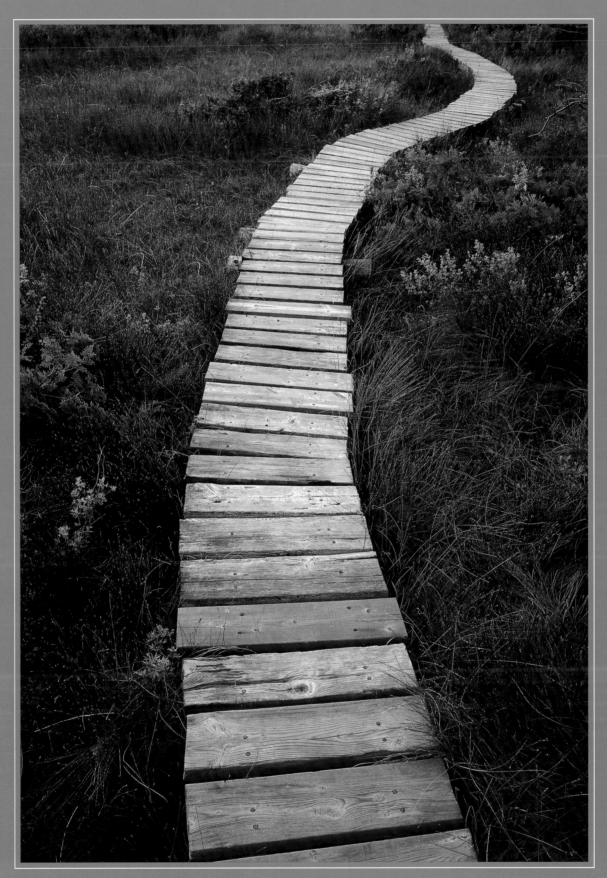

BOARDWALK THROUGH FEN,
BRUCE PENINSULA, ONTARIO

TROTTOIR SERPENTANT
UN MARÉCAGE,
PÉNINSULE BRUCE, ONTARIO

WESTERN DOCK, SUNRISE
NEAR EDMONTON, ALBERTA

———————

RUMEX À L'AUBE PRÈS
D'EDMONTON, ALBERTA

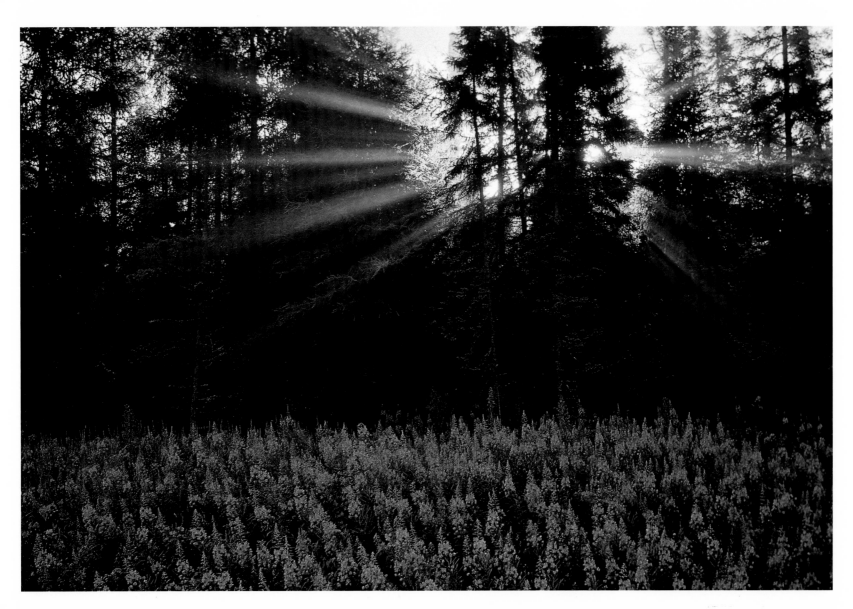

FIREWEED, SUNRISE NEAR
PUKASKWA NATIONAL PARK,
ONTARIO

ÉPILOBE À FEUILLES ÉTROITES AUX
PREMIÈRES LUEURS DU JOUR, PRÈS DU
PARC NATIONAL PUKASKWA, ONTARIO

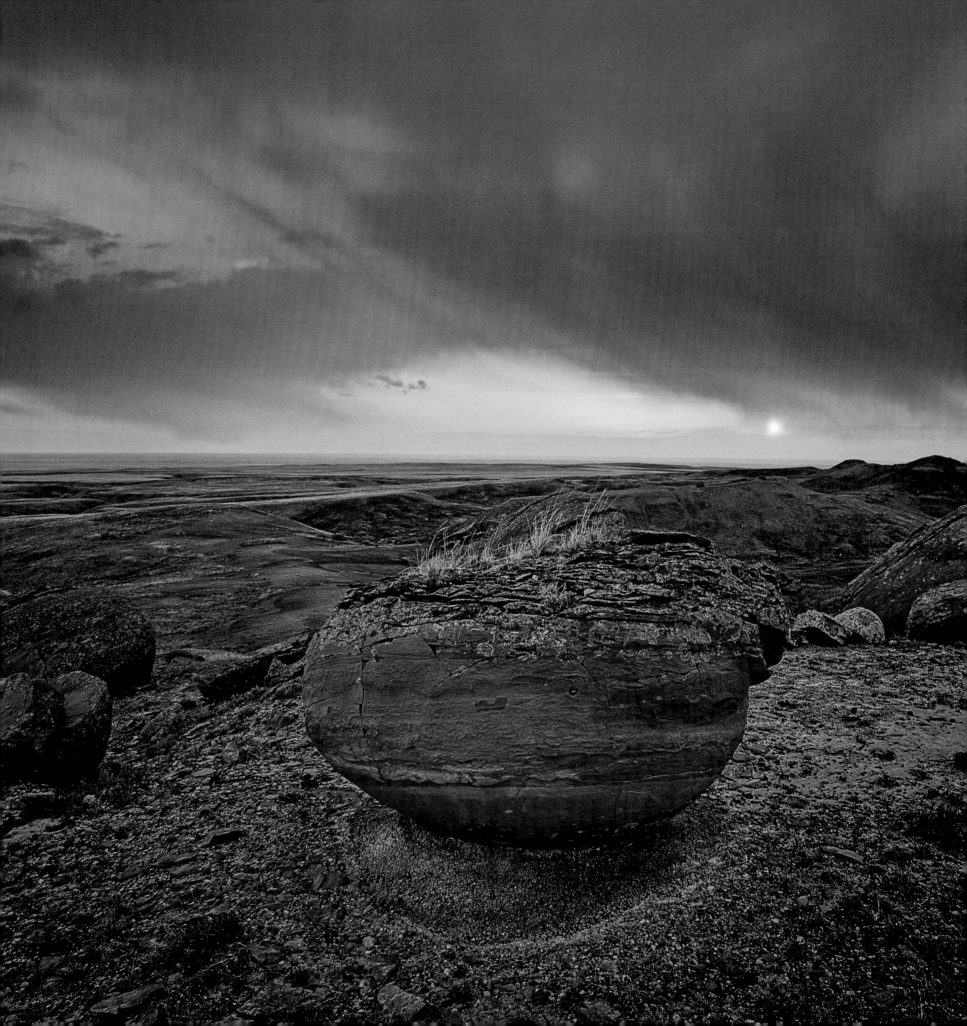

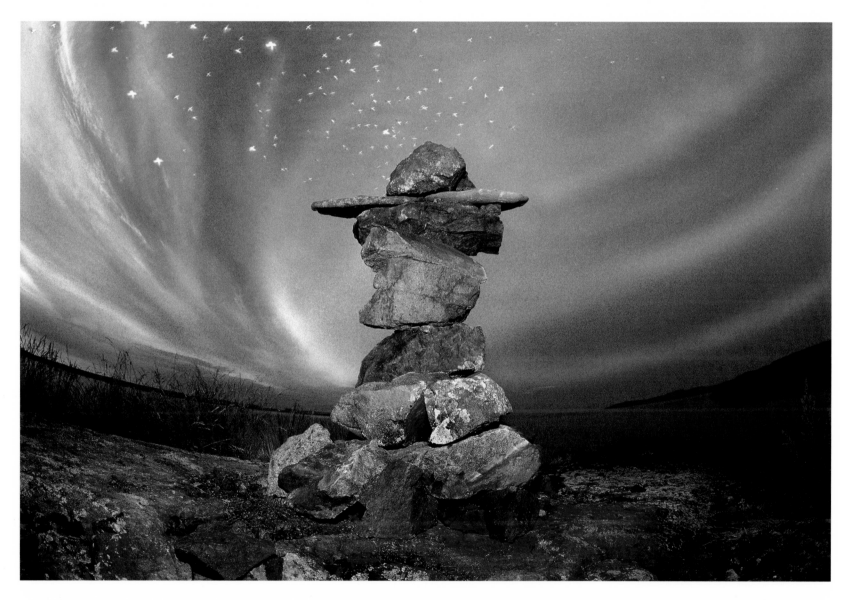

INUKSHUK AND MOSQUITOES, DUSK,
EASTERN ARM OF GREAT SLAVE LAKE,
NORTHWEST TERRITORIES

INUKSHUK ET MOUSTIQUES, CRÉPUSCULE,
BRAS ORIENTAL DU GRAND LAC DES ESCLAVES,
TERRITOIRES DU NORD-OUEST

SUNSET, RED ROCK COULEE
NATURAL AREA,
NEAR SEVEN PERSONS,
SOUTHERN ALBERTA

COUCHER DE SOLEIL DANS LA ZONE
PROTÉGÉE DE RED ROCK COULEE,
PRÈS DE SEVEN PERSONS
AU SUD DE L'ALBERTA

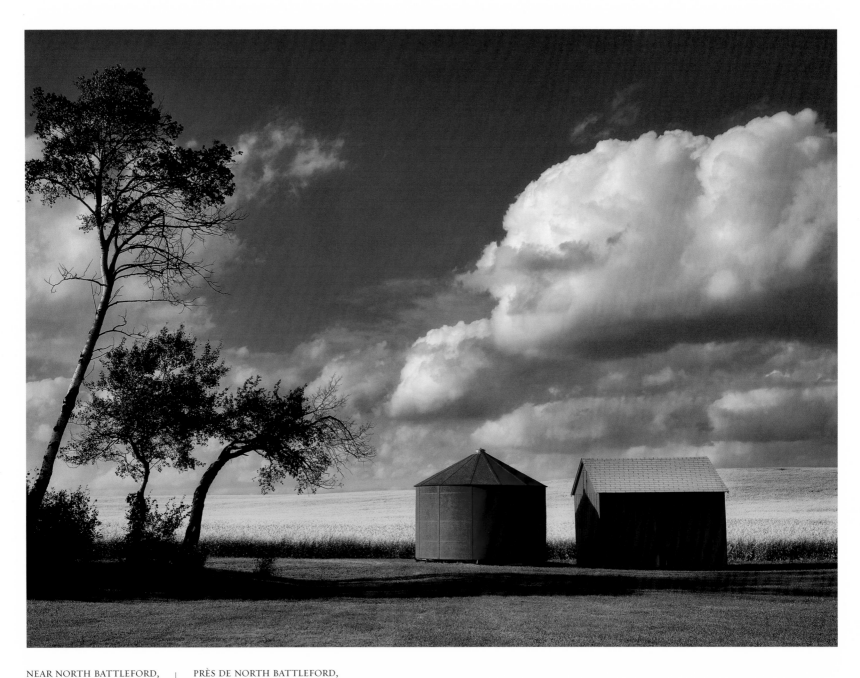

NEAR NORTH BATTLEFORD,
SASKATCHEWAN

PRÈS DE NORTH BATTLEFORD,
SASKATCHEWAN

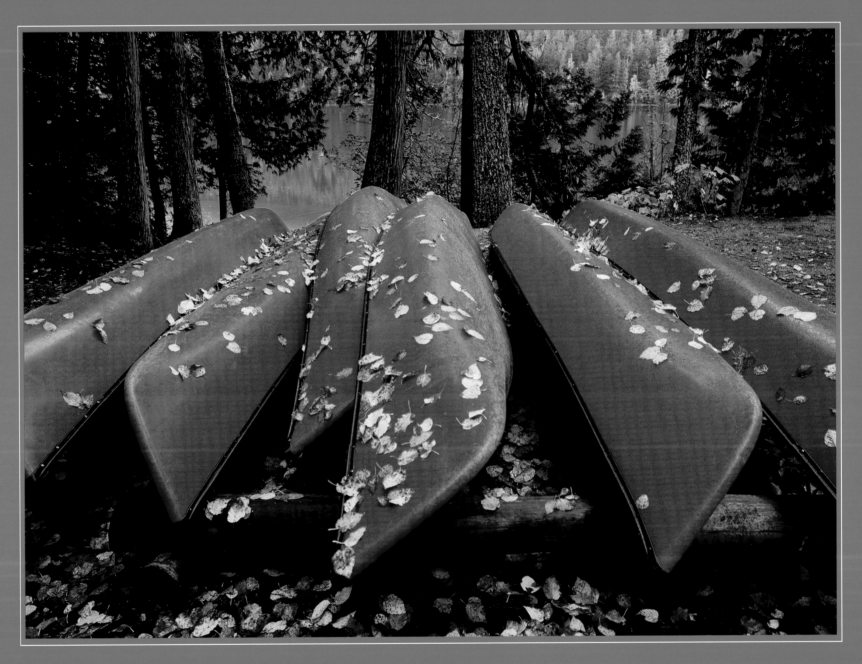

WELLS GRAY PROVINCIAL PARK, BRITISH COLUMBIA | PARC PROVINCIAL WELLS GRAY, COLOMBIE-BRITANNIQUE

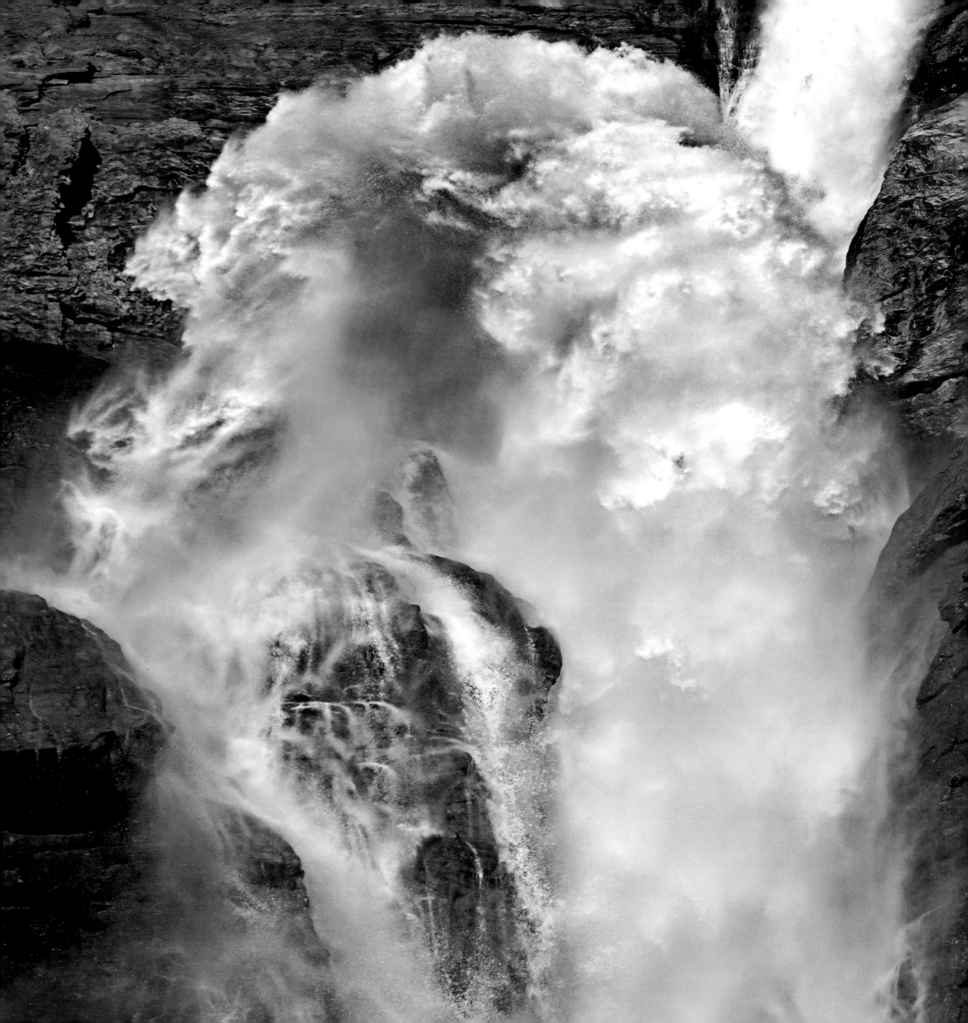

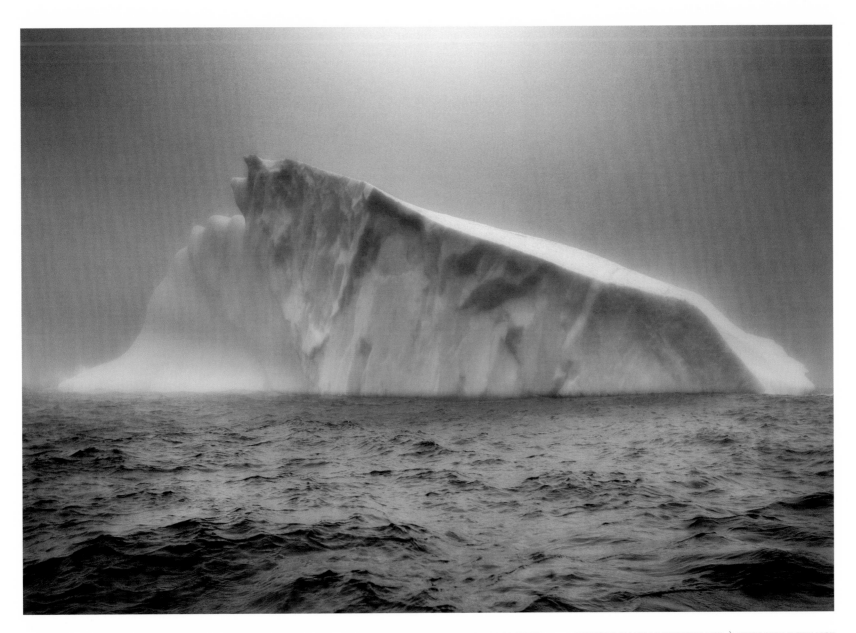

ICEBERG IN FOG OFF ST. ANTHONY,
NEWFOUNDLAND AND LABRADOR

ICEBERG DANS LE BROUILLARD À QUELQUE DISTANCE
DE ST-ANTHONY, TERRE-NEUVE ET LABRADOR

TAKAKKAW FALLS,
YOHO NATIONAL PARK,
BRITISH COLUMBIA

CHUTES TAKAKKAW,
PARC NATIONAL YOHO,
COLOMBIE-BRITANNIQUE

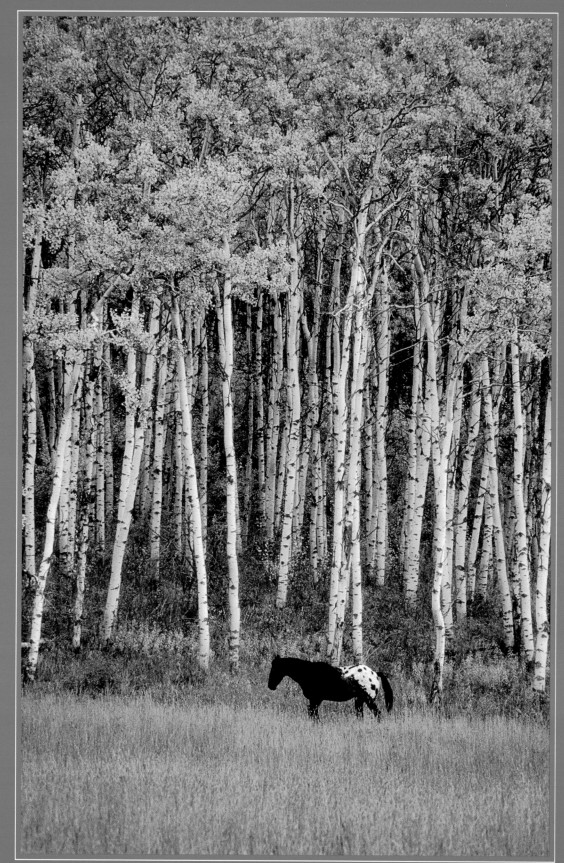

APPALOOSA AND ASPEN,
NEAR TURNER VALLEY,
ALBERTA

APPALOOSA ET PEUPLIERS
PRÈS DE LA VALLÉE TURNER,
ALBERTA

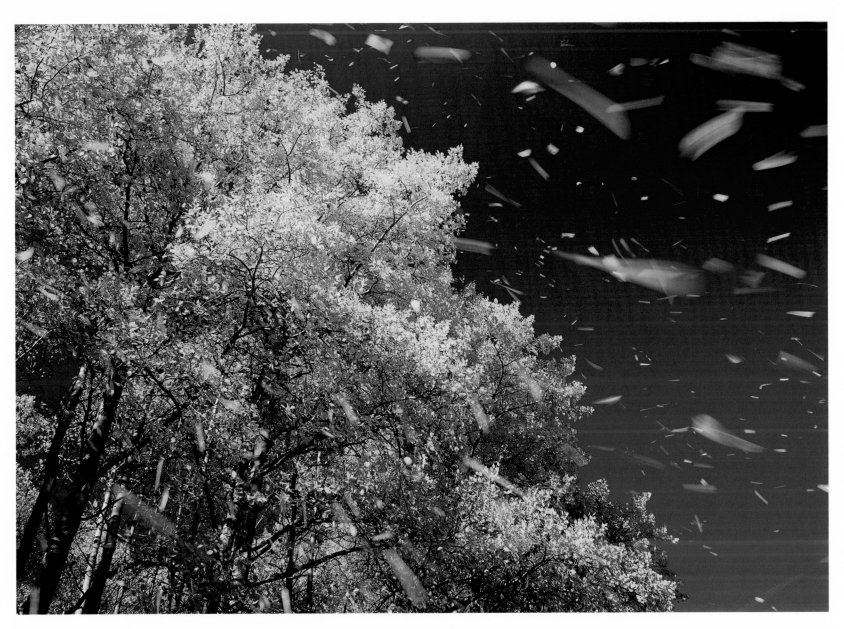

AUTUMN, FORT WALSH NATIONAL HISTORIC SITE, CYPRESS HILLS PROVINCIAL PARK, SASKATCHEWAN

AUTOMNE, LIEU HISTORIQUE NATIONAL DU FORT WALSH, PARC PROVINCIAL CYPRESS HILLS, SASKATCHEWAN

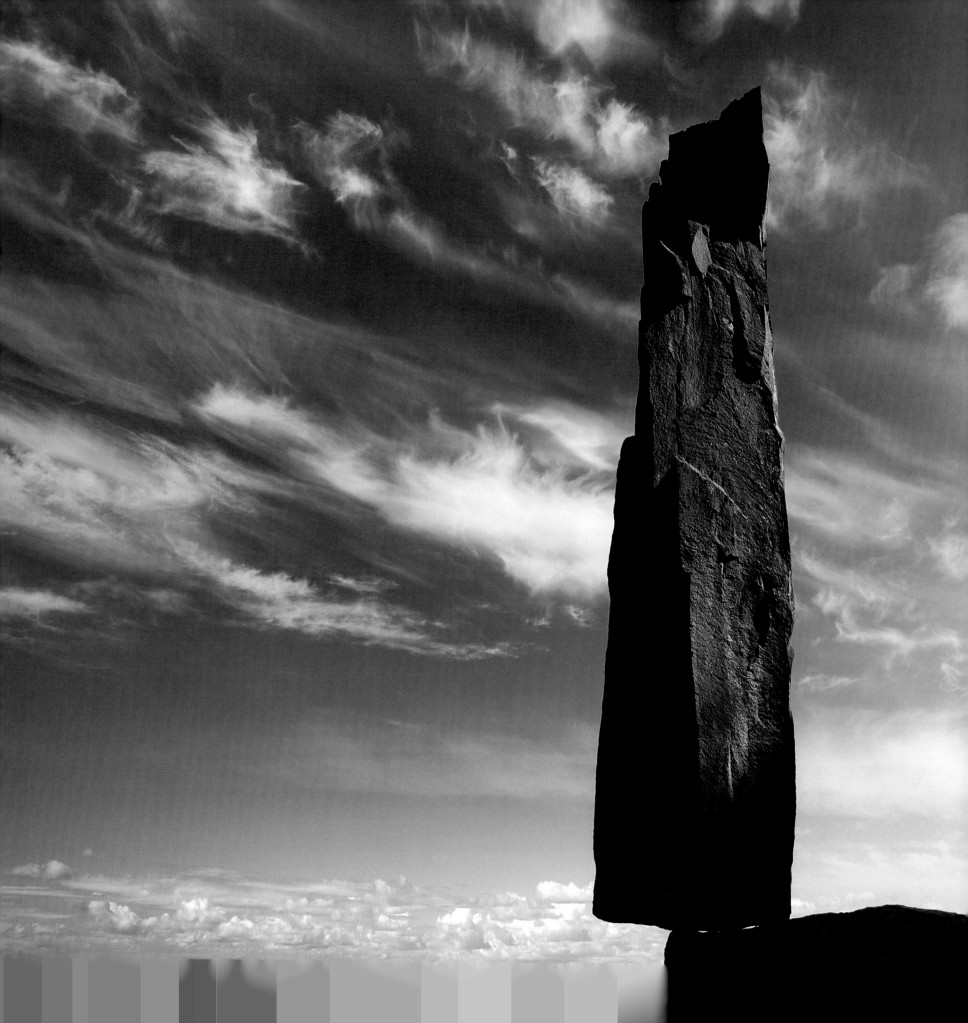

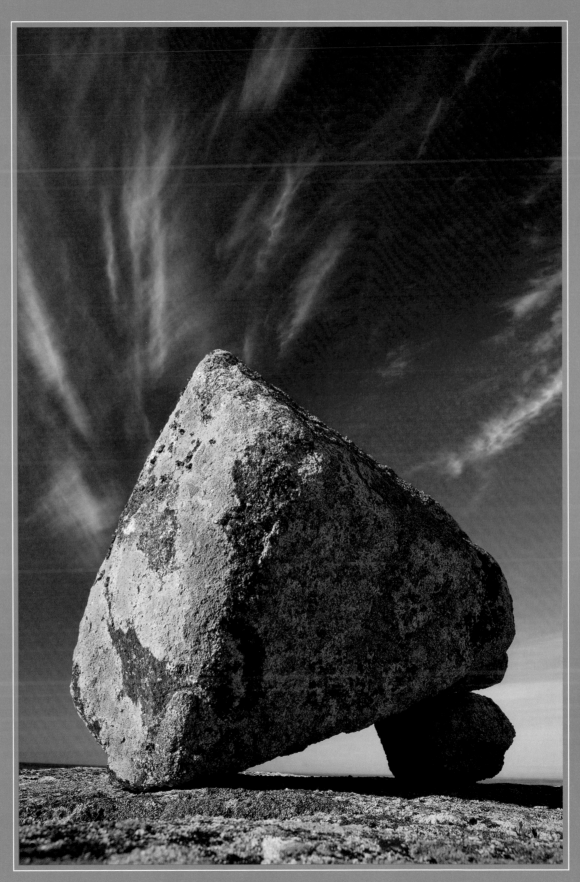

NEAR PEGGYS COVE,
NOVA SCOTIA

PRÈS DE PEGGYS COVE,
NOUVELLE-ÉCOSSE

BALANCING ROCK,
LONG ISLAND,
NOVA SCOTIA

BALANCING ROCK,
LONG ISLAND,
NOUVELLE-ÉCOSSE

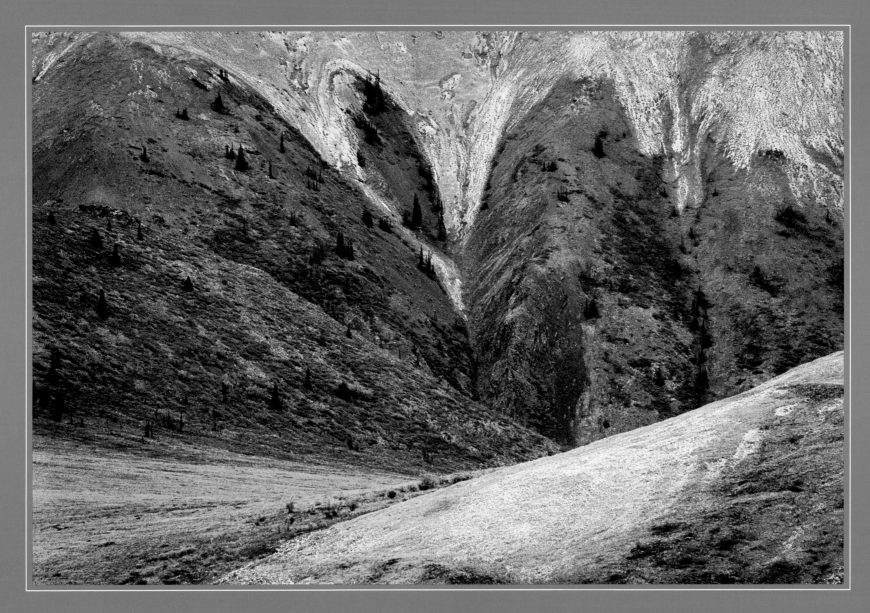

OGILVIE MOUNTAINS,     MONTS OGILVIE,
YUKON TERRITORY     TERRITOIRE DU YUKON

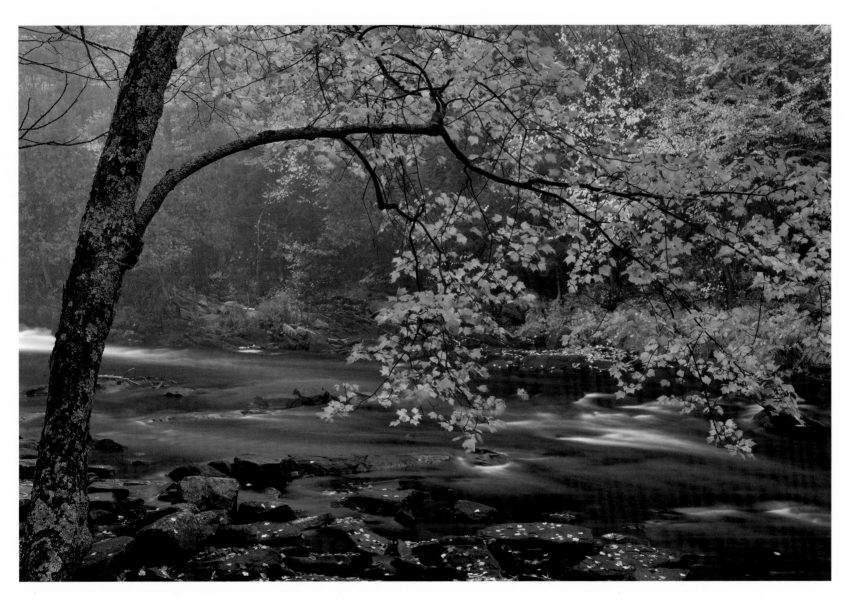

OXTONGE RIVER NEAR
ALGONQUIN PROVINCIAL PARK,
ONTARIO

RIVIÈRE OXTONGE PRÈS DU
PARC PROVINCIAL ALGONQUIN,
ONTARIO

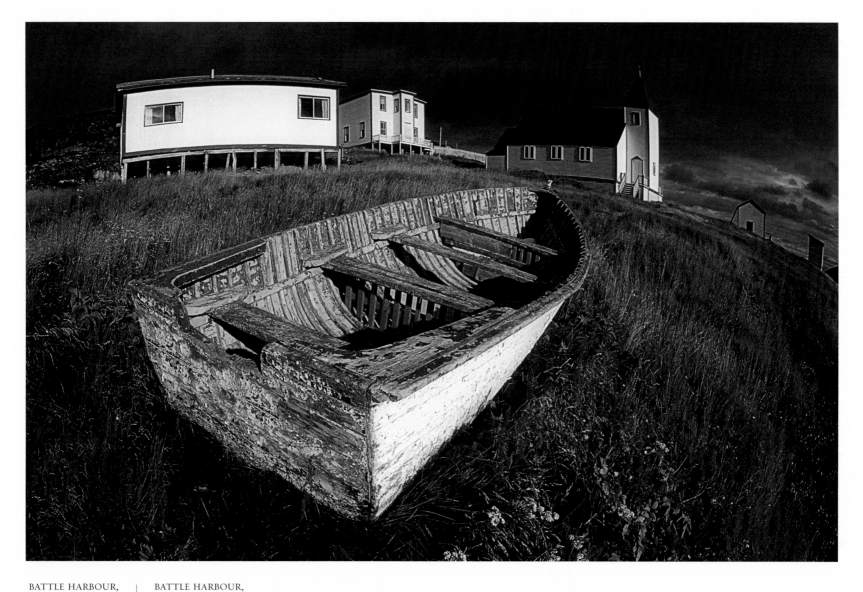

BATTLE HARBOUR,
LABRADOR COAST

BATTLE HARBOUR,
CÔTE DU LABRADOR

SUNRISE, MOUNT RUNDLE,
CASCADE POND,
BANFF NATIONAL PARK, ALBERTA

RÉFLEXION MATINALE À
L'ÉTANG CASCADE, MONT RUNDLE,
PARC NATIONAL BANFF, ALBERTA

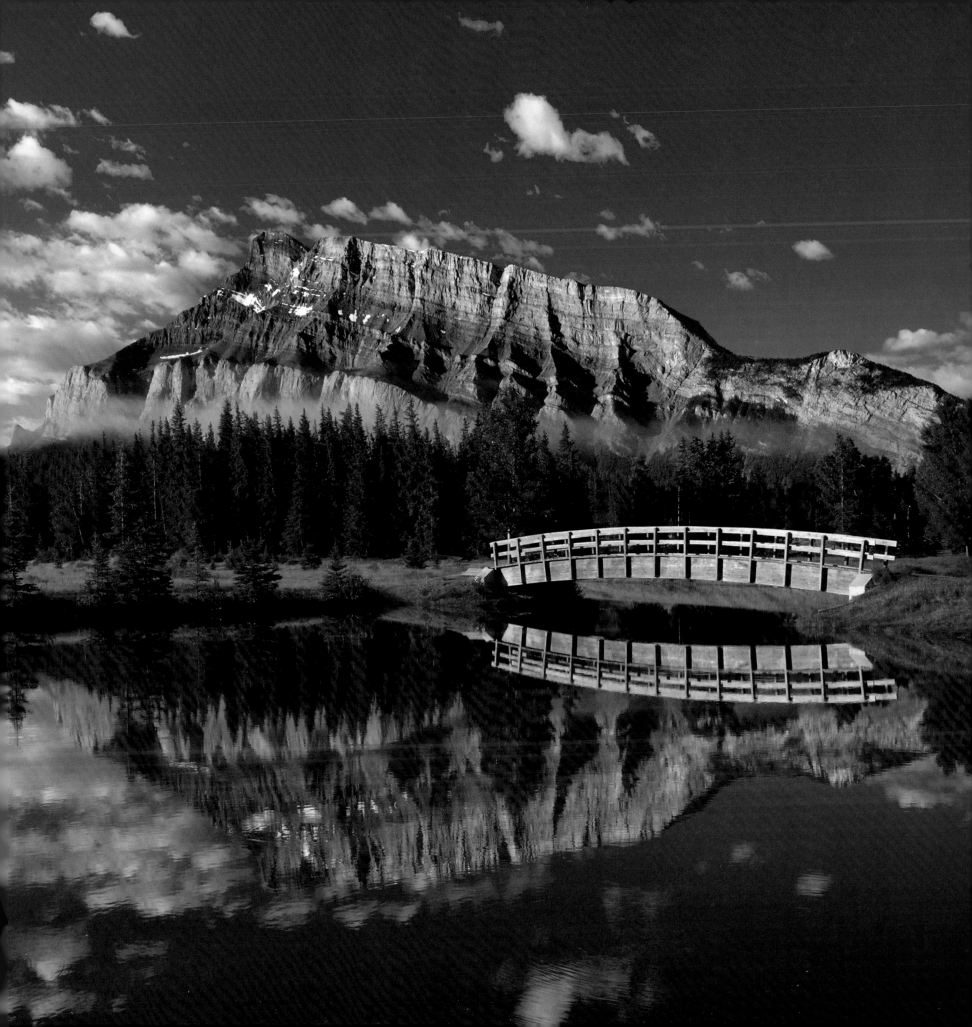

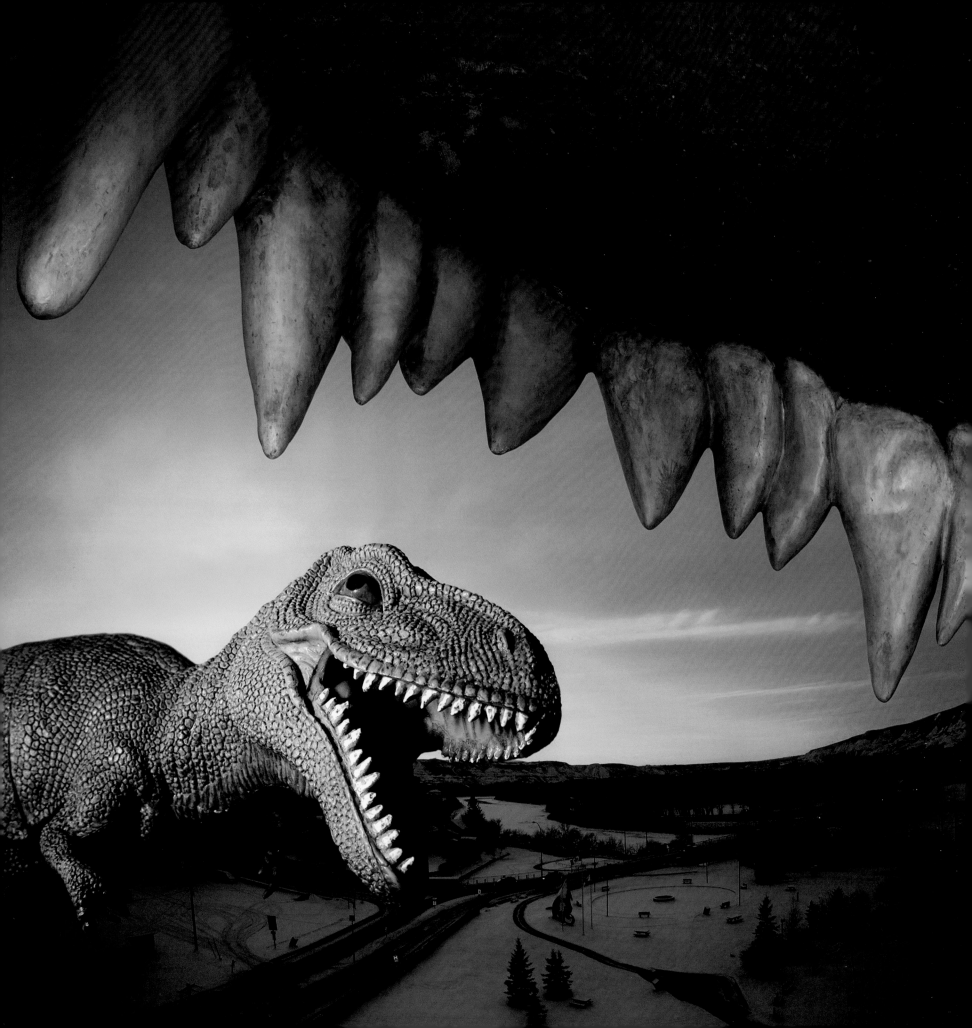

# SOUVENIRS

A GOOD DEAL OF MY LIFE HAS BEEN SPENT travelling and photographing landscapes all over the planet. *It's a great job!* On these trips I've often taken the time to simply be a tourist. I believe it's part of your responsibility, as a tourist, to support the local shops and economies of the places you visit. While practicing this belief I've slowly become a collector of souvenirs and a student of the multi-talented, multilingual people who make a living selling them.

I've spent a lot of time talking with souvenir sellers and have done an informal survey. One interesting discovery is the preferences that sellers show when dealing with tourists of different nationalities. Apparently, not all tourists are judged equally. My questions revealed that the most tight-fisted tourists, according to most souvenir sellers, are the Russians, followed closely by the Germans, and then the Chinese. It's important to point out that these nationalities are not seen as cheap, but are in fact admired for their ability to negotiate hard and to hang onto their money. By contrast, in descending order, the three easiest marks are the Japanese,

the Americans, and last — the world's softest marks — elderly British women, especially if travelling in small groups. The measuring device shoots off the scale if cute little kids are involved in selling to this last group. One souvenir seller joked that his competition from neighbouring regions would spend all night driving in if they heard rumours that the British were coming.

Canadians don't travel in large enough numbers to show up on most souvenir sellers' radars, but the few who did recognize Canadians placed us somewhere in the middle of this international ranking. One seller did remember a farmer from, I think he was trying to say, Saskatchewan. Apparently, this Canadian farmer was the most difficult customer the souvenir seller could remember. *"It wasn't that he was rude or anything,"* the seller explained to me, *"it's just that he stood there for half the day, talking to me about nothing, asking questions about the weather and crops, but he didn't buy anything, a bottle of water, a scarf for his wife, nothing! He just stood there politely talking my ear off."* For some reason hearing that made me feel proud to be Canadian.

SOUVENIR T-REX INSIDE THE MOUTH OF
A GIANT *Tyrannosaurus rex,* OVERLOOKING
DRUMHELLER, ALBERTA

SOUVENIR T-REX DANS LA GUEULE D'UN
*Tyrannosaurus rex* GÉANT, SURPLOMBANT
DRUMHELLER, ALBERTA

# SOUVENIRS

J'AI PASSÉ UNE BONNE PARTIE DE MA VIE À voyager et à photographier des paysages un peu partout sur la planète. *Que demander de mieux comme travail!* Au cours de ces voyages, j'ai pris le temps d'être touriste et à ce titre, j'ai toujours pensé que je me devais d'encourager les artisans locaux et l'économie régionale. À mettre en pratique cette approche personnelle, je suis tranquillement devenu un collectionneur de souvenirs et un élève de ces vendeurs multilingues aux multiples talents.

Je me suis longuement entretenu avec eux et j'ai fait un petit sondage bien informel. J'ai découvert, par exemple, les préférences des vendeurs lorsqu'ils traitent avec des touristes de différentes nationalités. Apparemment, tous les touristes ne sont pas considérés sur le même pied. Les réponses à mes questions ont révélé que les touristes les plus radins selon la majorité des vendeurs de souvenirs étaient les Russes, suivis de près par les Allemands et les Chinois au troisième rang. Il est important d'ajouter que ces nationalités ne sont pas perçues comme tricheuses ou malhonnêtes. En fait, elles sont admirées pour leur capacité à négocier serré et à tenir fermement les cordons de la bourse. Par contraste, en ordre décroissant, les trois cibles les plus faciles sont les Japonais, les Américains et enfin, les proies par excellence, les femmes britanniques d'un certain âge, particulièrement lorsqu'elles voyagent en groupe. L'unité de mesure ne tient plus lorsque de jeunes et jolis enfants offrent leurs produits à ces dames. Un vendeur de souvenirs me contait à la blague que les concurrents de toutes les régions avoisinantes conduiraient toute la nuit s'ils entendaient des rumeurs à l'effet que des Britanniques arrivent.

Les Canadiens ne sont pas assez nombreux à voyager pour apparaître au radar de la majorité des vendeurs de souvenirs, mais ceux qui ont reconnu les Canadiens dans la foule les classent dans le milieu du peloton international. Un vendeur a dit se rappeler d'un agriculteur de Saskatchewan. Ce Canadien aurait été le client le plus difficile de notre vendeur. *«Ce n'est pas qu'il était grossier ou incommodant, de m'expliquer le vendeur, mais il s'est simplement tenu là, debout, pendant une demi-journée à me parler poliment de tout et de rien, à me poser des questions sur la température et les récoltes sans même acheter une bouteille d'eau ou un foulard pour sa femme, rien du tout.»* Je ne sais trop pourquoi, mais d'entendre cette histoire m'a fait sourire de fierté. ✍

MAC THE MOOSE SOUVENIR, MOOSE JAW, SASKATCHEWAN

SOUVENIR MAC L'ORIGNAL, MOOSE JAW, SASKATCHEWAN

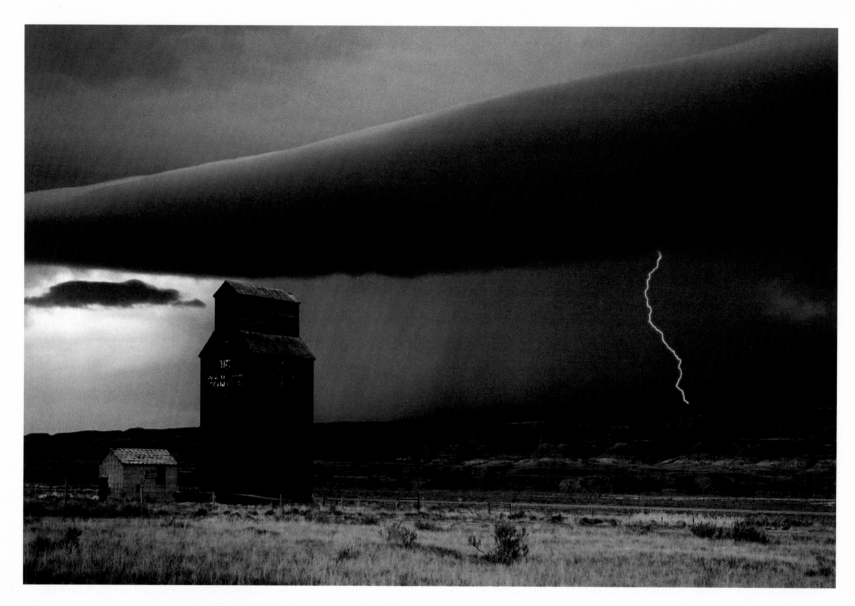

STORM FRONT,
DOROTHY, ALBERTA

ORAGE MENAÇANT,
DOROTHY, ALBERTA

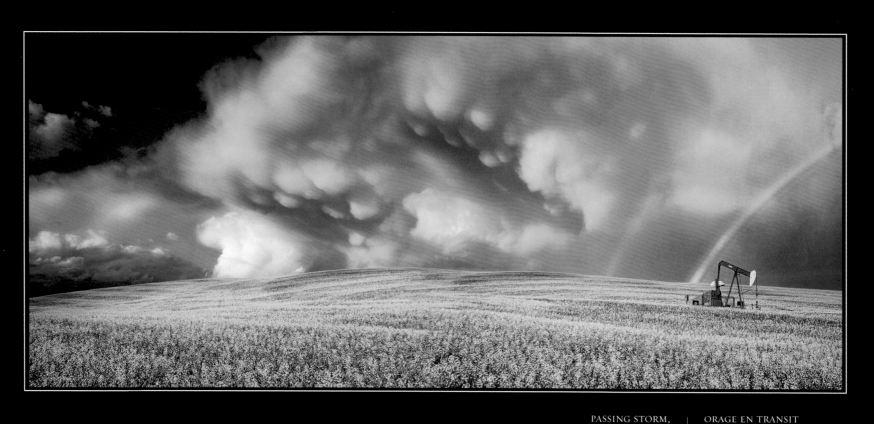

PASSING STORM,
NEAR RED DEER, ALBERTA

ORAGE EN TRANSIT
PRÈS DE RED DEER, ALBERTA

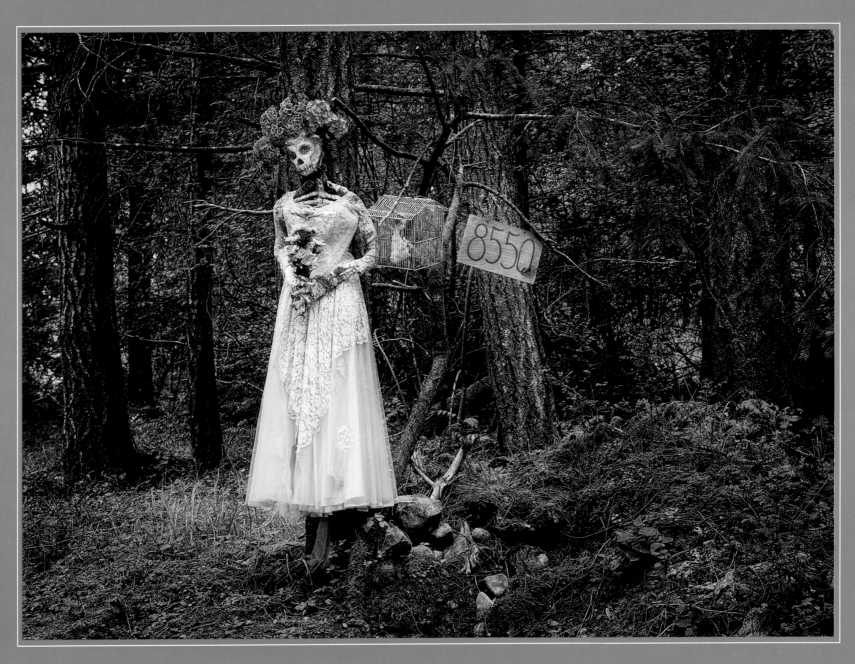

YARD ART (*I don't know, I didn't have the guts to stop and ask*), HORNBY ISLAND, GULF ISLANDS, BRITISH COLUMBIA

ART DU TERROIR (*en fait, je n'ai pas eu le courage de m'arrêter et de me renseigner*), ÎLE HORNBY, ÎLES-GULF, COLOMBIE-BRITANNIQUE

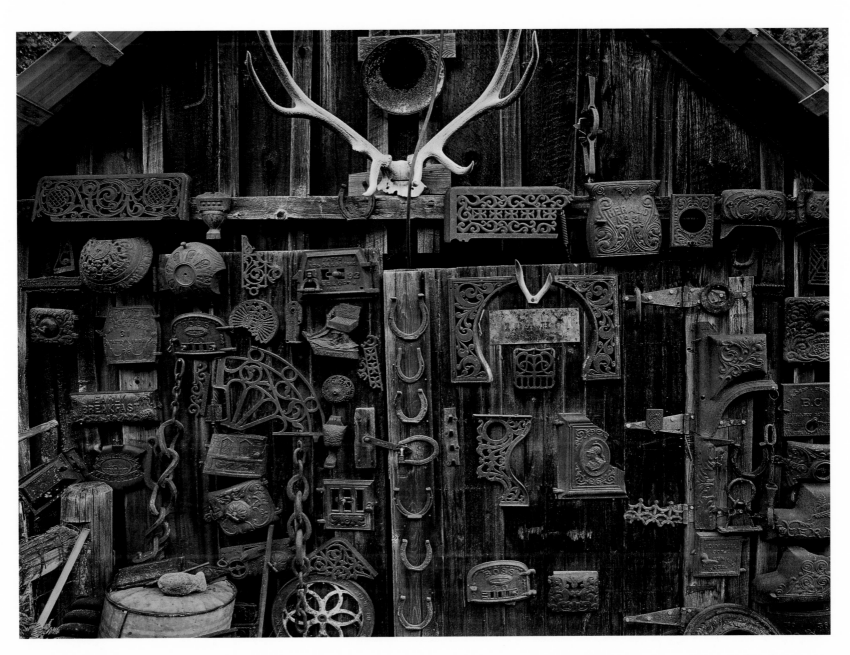

DECORATED SHED, SANDON,
BRITISH COLUMBIA

GRANGE DÉCORÉE, SANDON,
COLOMBIE-BRITANNIQUE

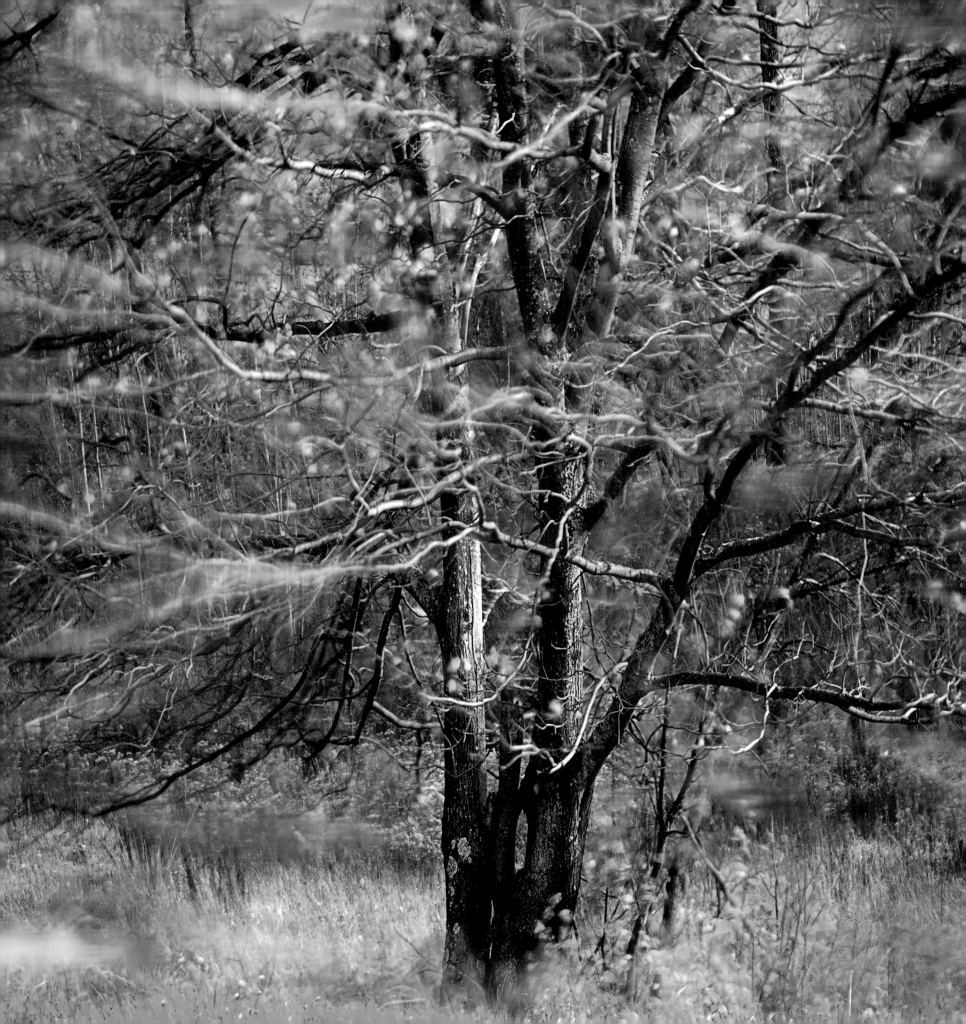

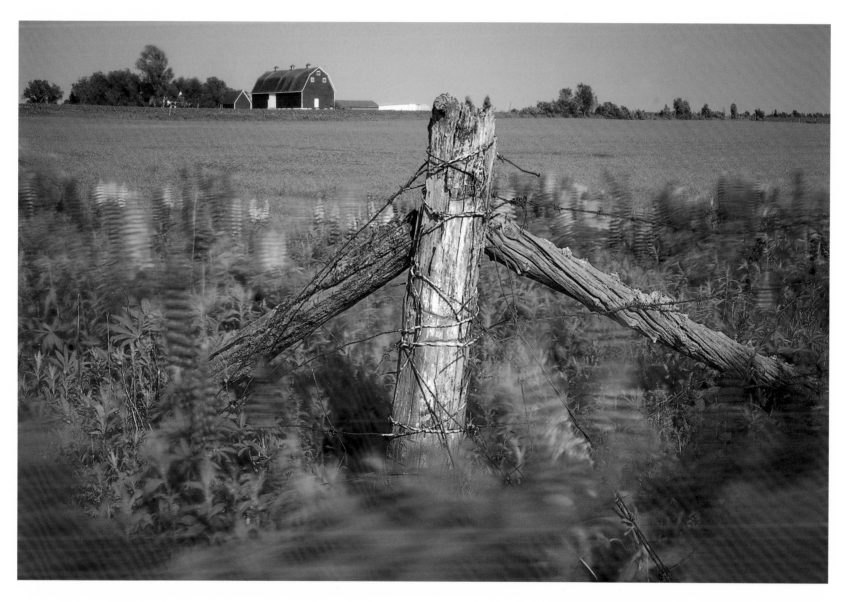

WIND BLOWN LUPINS,
PRINCE EDWARD ISLAND

TOURBILLON DE LUPINS,
ÎLE DU PRINCE-ÉDOUARD

WINDY, LATE AUTUMN DAY,
NEAR SHERBROOKE, QUEBEC

VENT DE FIN D'AUTOMNE
PRÈS DE SHERBROOKE, QUÉBEC

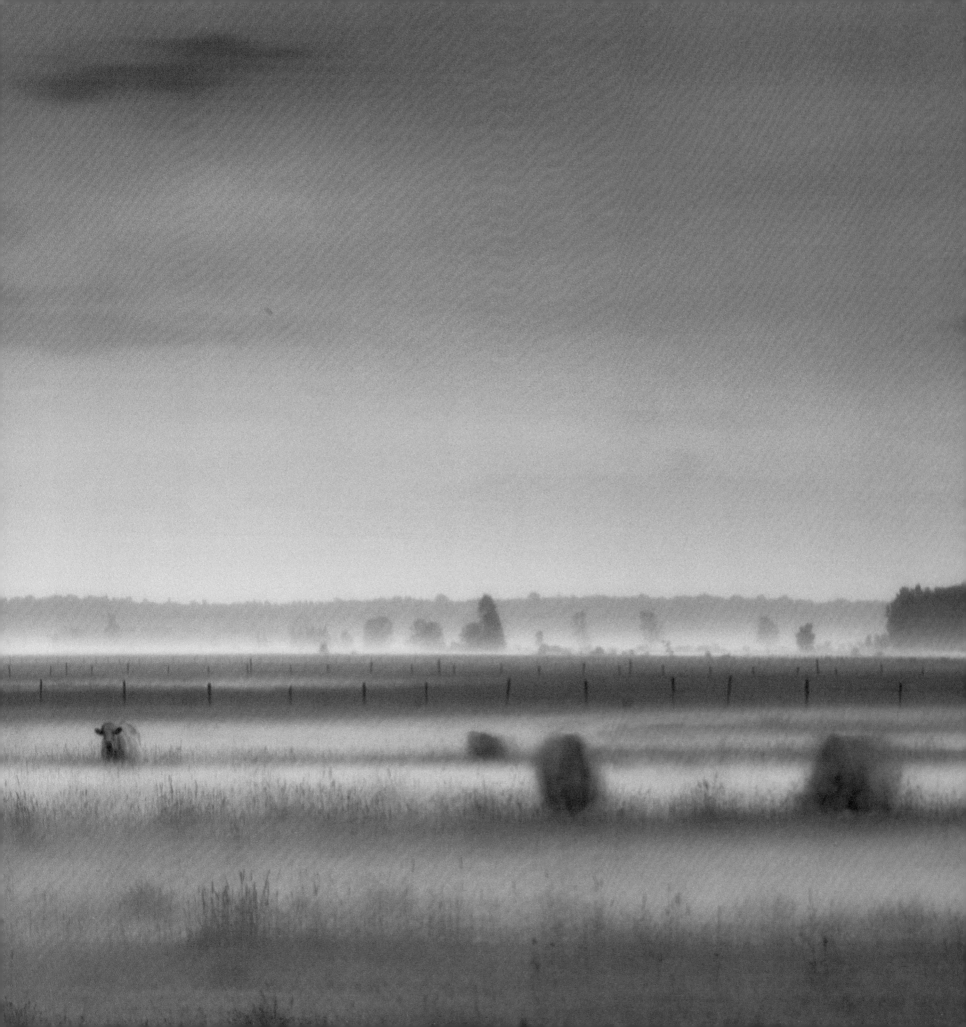

DAWN GRAZERS,     RUMINANTS PAISIBLES,
BRUCE PENINSULA, ONTARIO     PÉNINSULE BRUCE, ONTARIO

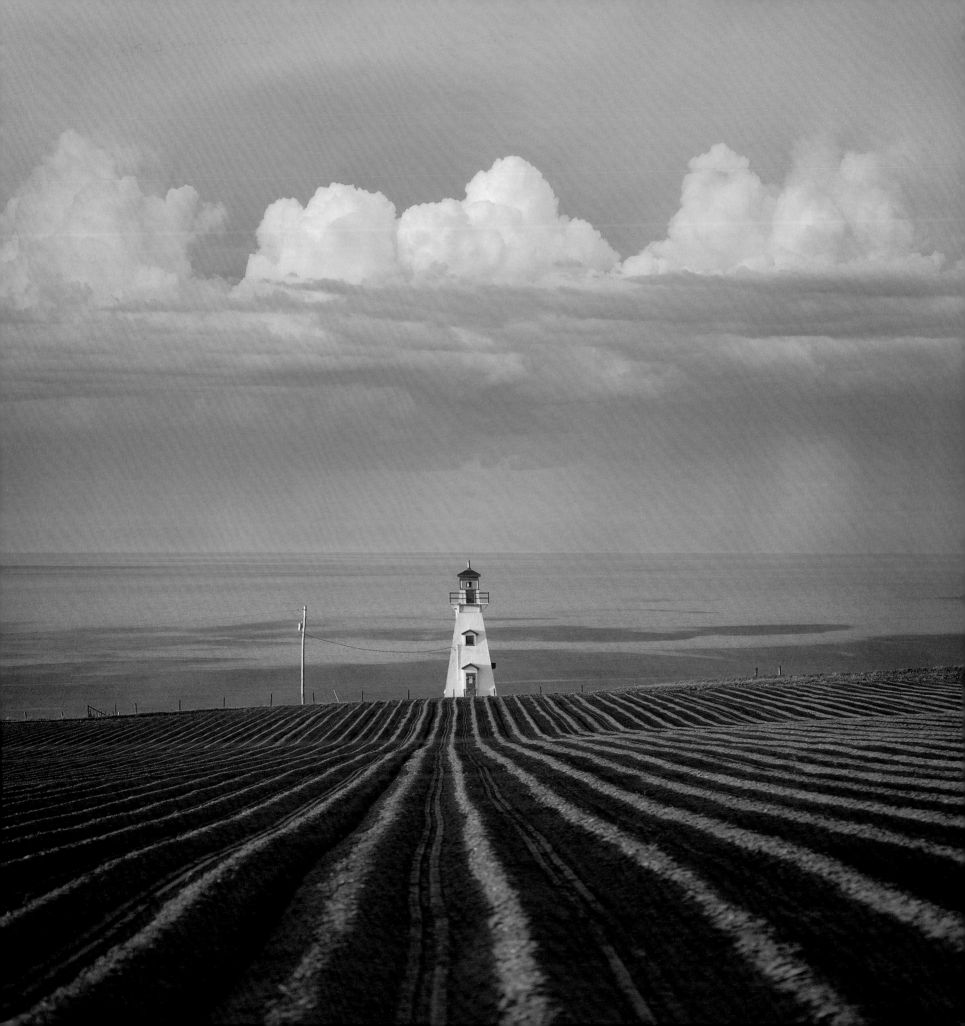

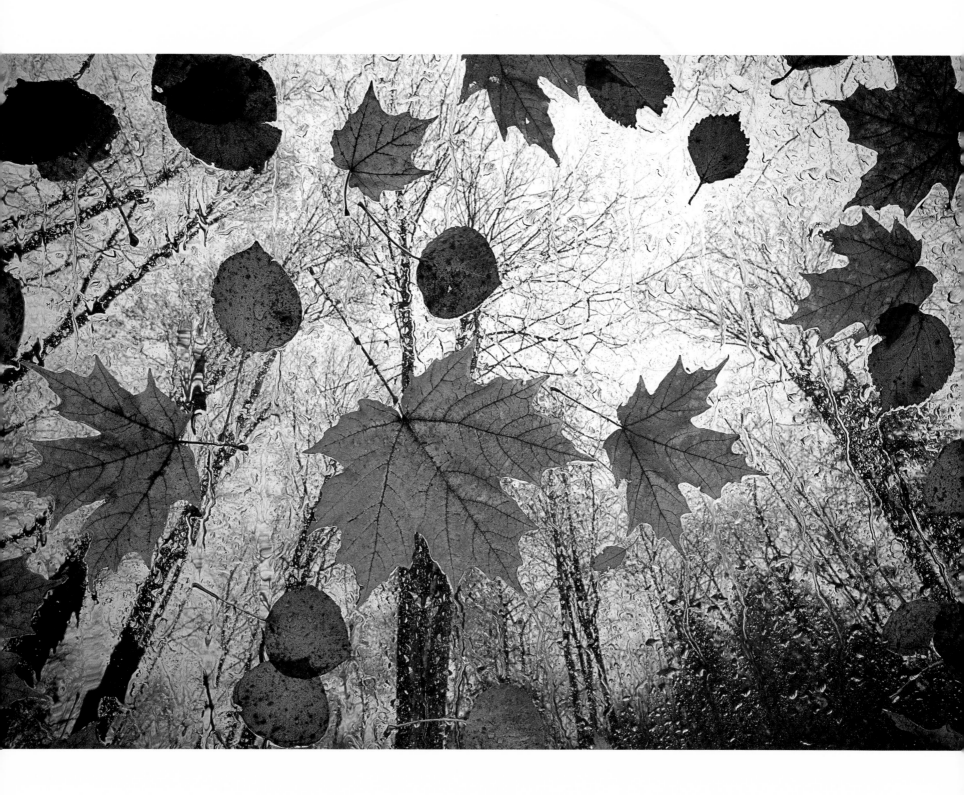

# MEMORIES

**I HAVE A MEMORY OF PHOTOGRAPHING** along a big sandy beach many years ago; I think it was Long Beach on Vancouver Island. I was shooting in the surf near the tide line and had left my camera bag, lenses and rolls of exposed film a few metres back up the beach behind me (you coastal inhabitants probably already know where this is going—all I can say in my defence is *"I'm from the Prairies for god's sake!"*). It wasn't long before a rogue wave came in, raced up the beach and drowned my camera equipment. Cursing, I quickly emptied the bag and flushed the lenses with fresh water at a nearby restaurant. They actually came out fine, although I don't think today's lenses, with all their electronics, would have made it through this wash.

The film, however, was another story. I had remembered reading somewhere that if exposed film accidentally gets wet, you should not try to dry it before processing; keep it wet and develop it as soon as you can. I was in the middle of a trip and at least a week away from a reliable lab so I rinsed out the salt water as best I could, filled some empty canisters with fresh water and let the film cassettes soak in them until the film was developed—about a week later. The resulting slides looked quite dull, grainy and all washed out. Gee, I wonder why? However, in a few isolated instances this effect proved serendipitous. I sent those isolated gems to a stock photo agency and didn't see them again until recently. The stock agency I shoot for (Masterfile), periodically goes through its files and returns photographers' images that it considers no longer marketable. Some of my more recently returned images included those moody, soft, pastel photographs. I had not seen them in years, yet I had often thought about them and remembered the unique set of circumstances that led to those few dramatic, beautiful and memorable images. Now, after all those years, here they were on my light table, right in front of me—they looked like crap! Memory's a funny thing.

AUTUMN THROUGH MY WINDSHIELD, KILLARNEY PROVINCIAL PARK, ONTARIO | L'AUTOMNE DERRIÈRE MON PARE-BRISE, PARC PROVINCIAL KILLARNEY, ONTARIO

# MOMENTS INOUBLIABLES

**IL ÉTAIT UNE FOIS, IL Y A PLUSIEURS ANNÉES,** un jeune photographe qui déambulait sur une grande plage, je pense qu'il s'agissait de Long Beach sur l'Île de Vancouver. Je photographiais donc dans le sable en bordure de l'eau et à un moment donné, j'ai laissé mon sac avec objectifs et films exposés derrière moi, sur la plage. Les gens de la mer auront deviné la suite. À ma défense, je peux seulement dire *« je viens des prairies moi, sacrebleu. »* En moins de deux, une petite vague coquine avait rejoint mon sac et inondé le contenu. En maudissant, j'ai rapidement vidé le contenu de mon sac et j'ai rincé les objectifs à l'eau fraîche dans un restaurant à proximité. Ils en sont ressortis intacts. Je ne suis pas sûr que les objectifs d'aujourd'hui avec leurs composantes électroniques auraient passé l'épreuve.

Il n'en a pas été de même avec les films cependant. Je me suis rappelé une lecture où l'on disait qu'il ne fallait pas essayer de sécher un film exposé non développé avant le traitement. Il valait mieux le garder humide et le faire développer le plus tôt possible. J'étais en plein milieu d'un voyage et à au moins une semaine d'un laboratoire fiable. J'ai donc rincé les rouleaux pour enlever l'eau salée et je les ai laissés tremper dans l'eau jusqu'à leur développement une semaine plus tard. Les diapos obtenues étaient floues, délavées, au grain apparent, bref dans un état lamentable. On le serait à moins. Cependant, quelques-unes plus chanceuses avaient été épargnées en partie et présentaient un aspect inhabituel. J'ai envoyé ces quelques perles à la banque d'images et je ne les ai jamais revues jusqu'à tout récemment. La banque d'image avec qui je traite (Masterfile), fait périodiquement une purge de ses fichiers et retourne aux photographes les images qui n'ont plus de valeur commerciale à ses yeux. Ces vieilles images pastel et douces faisaient partie de celles reçues récemment. Je ne les avais pas revues depuis toutes ces années et pourtant, elles étaient restées dans ma mémoire et j'y pensais souvent en raison des circonstances uniques et mémorables qui avaient entouré ces images. Et puis voilà, après toutes ces années, elles étaient là, sur ma table lumineuse, et elles étaient affreuses. Ainsi vont les moments mémorables. ✑

OVERTURNED BOAT, ENGLISH HARBOUR, NEWFOUNDLAND AND LABRADOR

BATEAU RETOURNÉ, ENGLISH HARBOUR, TERRE-NEUVE ET LABRADOR

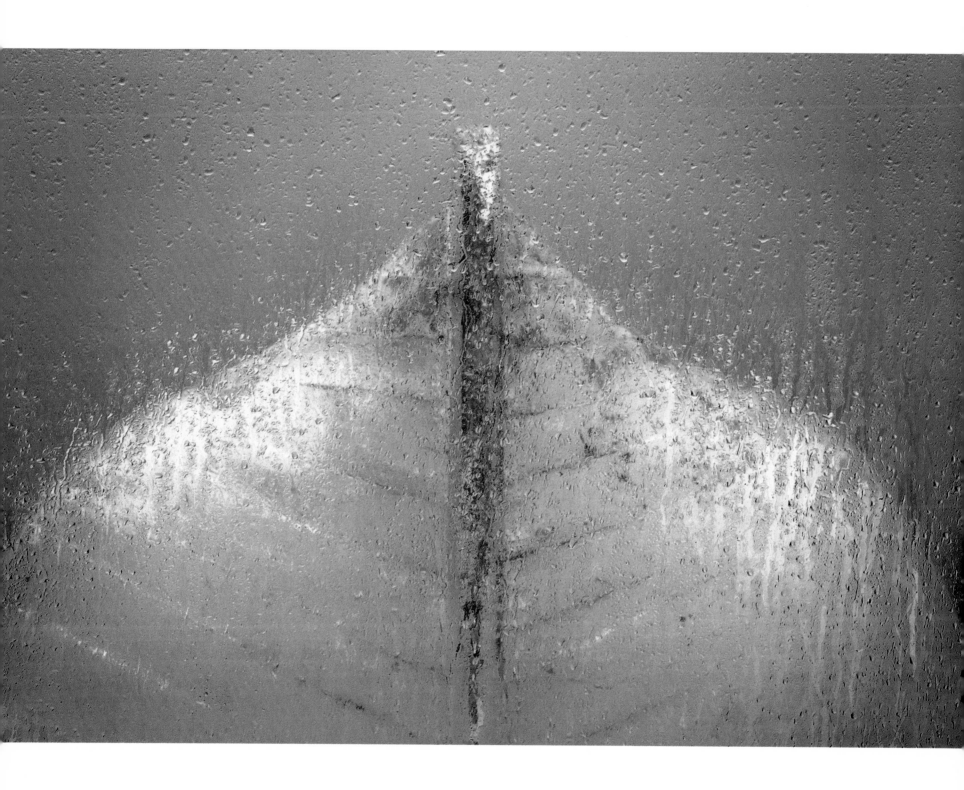

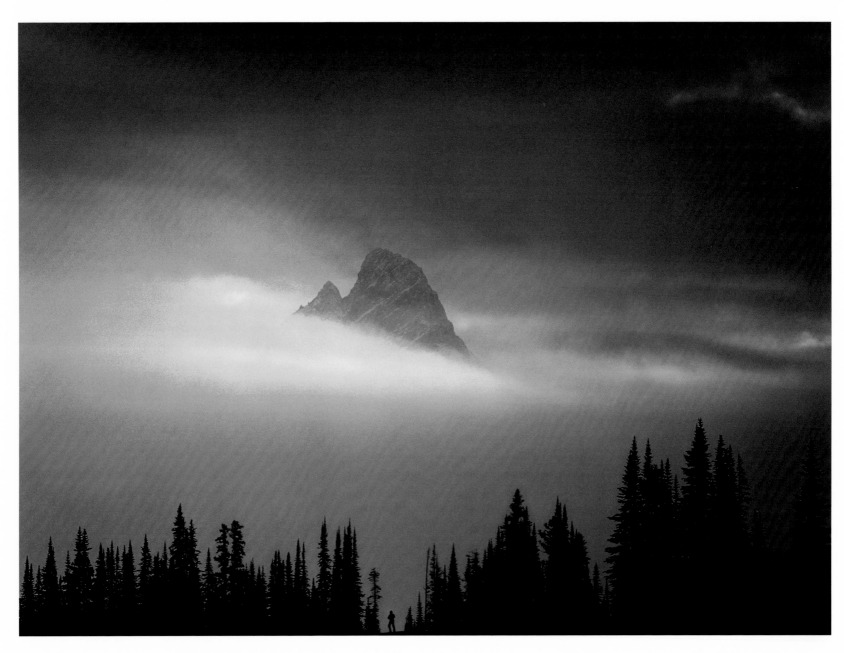

HIKER AT SUNRISE,
TONQUIN VALLEY,
JASPER NATIONAL PARK,
ALBERTA

RANDONNEUR À L'AUBE,
VALLÉE TONQUIN,
PARC NATIONAL JASPER,
ALBERTA

SUNRISE, PERCÉ ROCK,
GASPÉ PENINSULA, QUEBEC

LEVER DE SOLEIL AU ROCHER PERCÉ,
PÉNINSULE DE LA GASPÉSIE, QUÉBEC

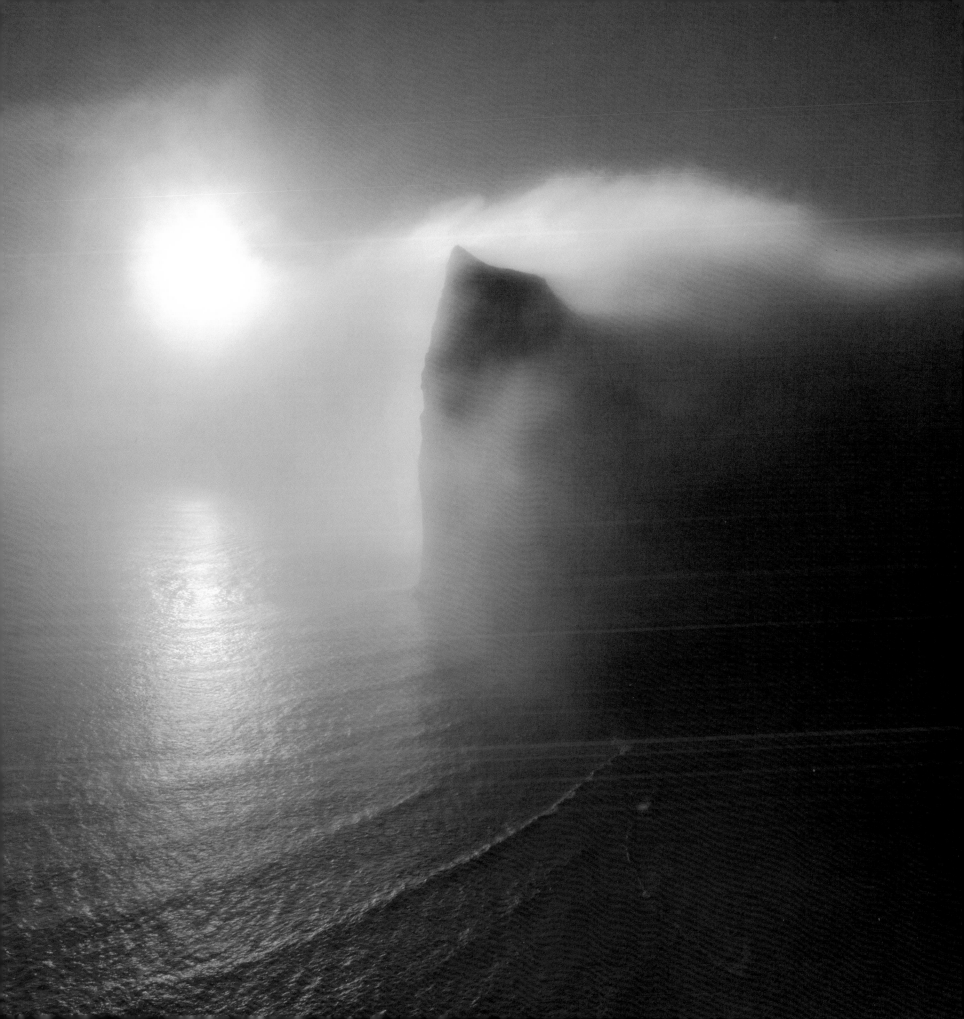

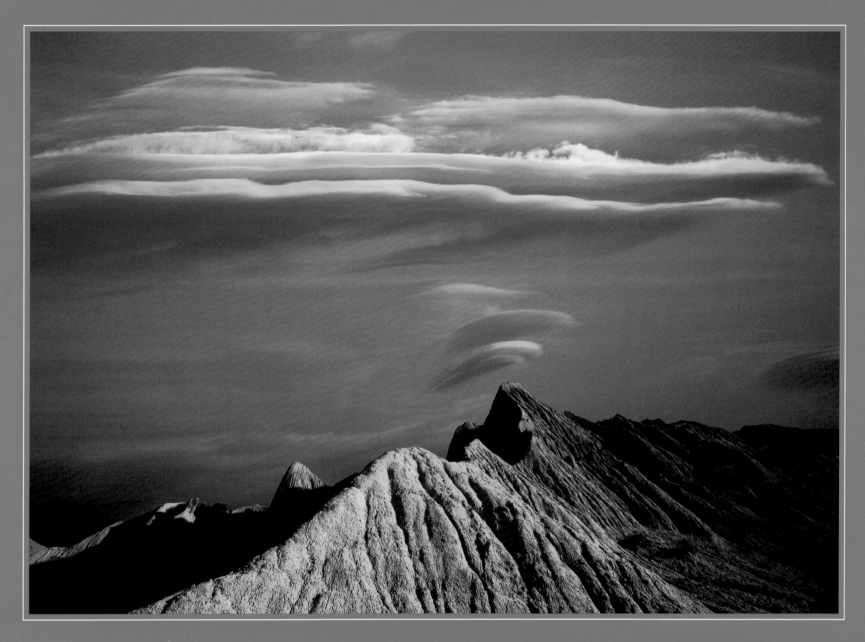

LENTICULAR CLOUDS
AND BADLANDS, BEECHY,
SASKATCHEWAN

NUAGES LENTICULAIRES
ET BADLANDS, BEECHY,
SASKATCHEWAN

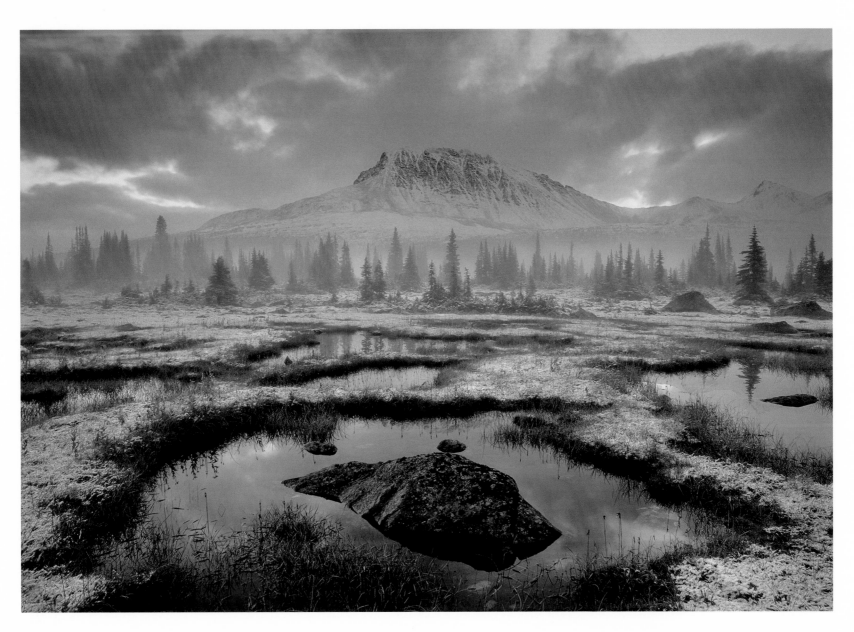

DAWN, MOUNT CLITHEROE,
JASPER NATIONAL PARK,
ALBERTA

AURORE, MONT CLITHEROE,
PARC NATIONAL JASPER,
ALBERTA

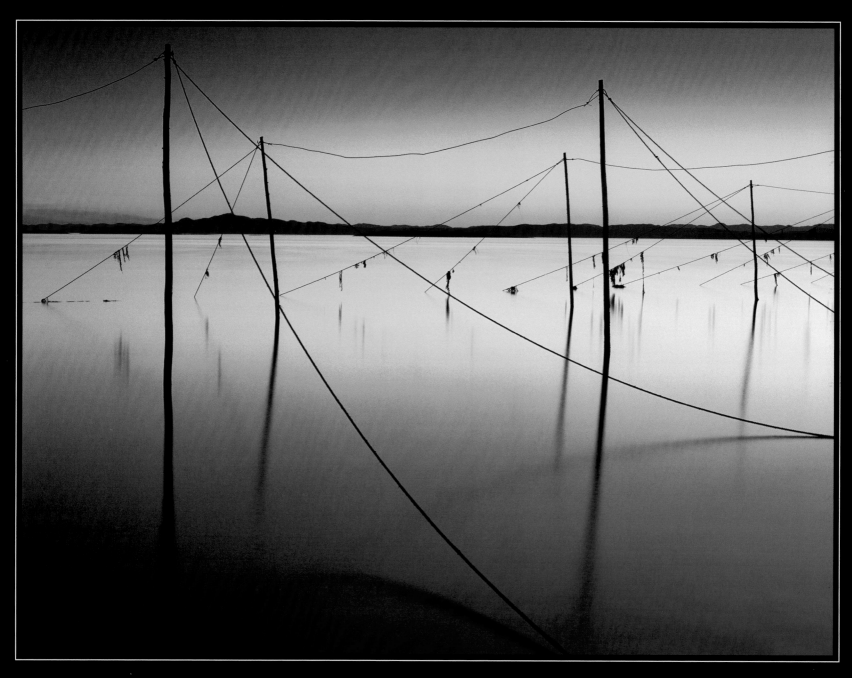

FISHING WEIR AT DUSK,
ST. LAWRENCE RIVER,
QUEBEC

AVALOIRE À LA TOMBÉE DU JOUR,
FLEUVE SAINT-LAURENT,
QUÉBEC

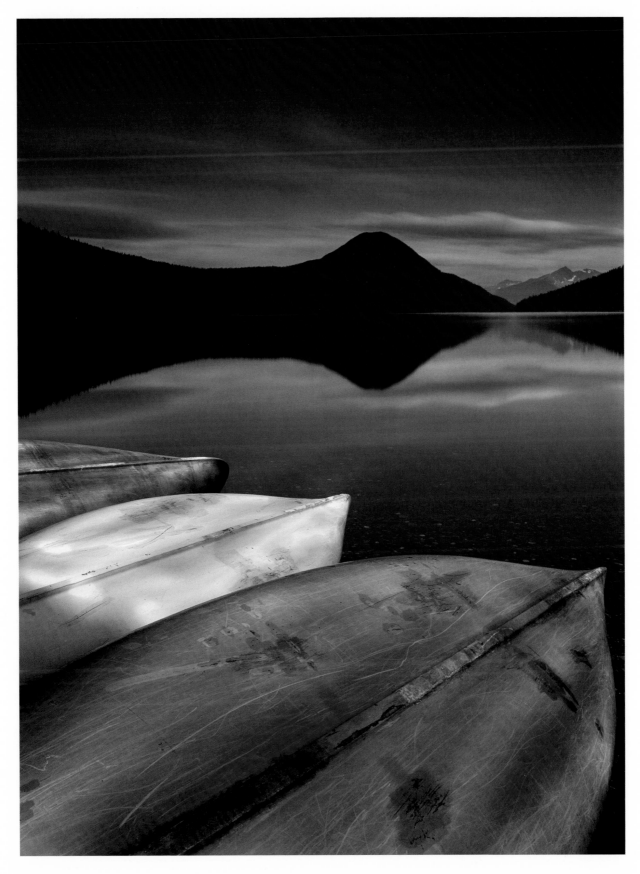

OVERTURNED CANOES,
BOWRON LAKE
PROVINCIAL PARK,
BRITISH COLUMBIA

———————

COQUES DE CANOTS,
PARC PROVINCIAL
BOWRON LAKE,
COLOMBIE-BRITANNIQUE

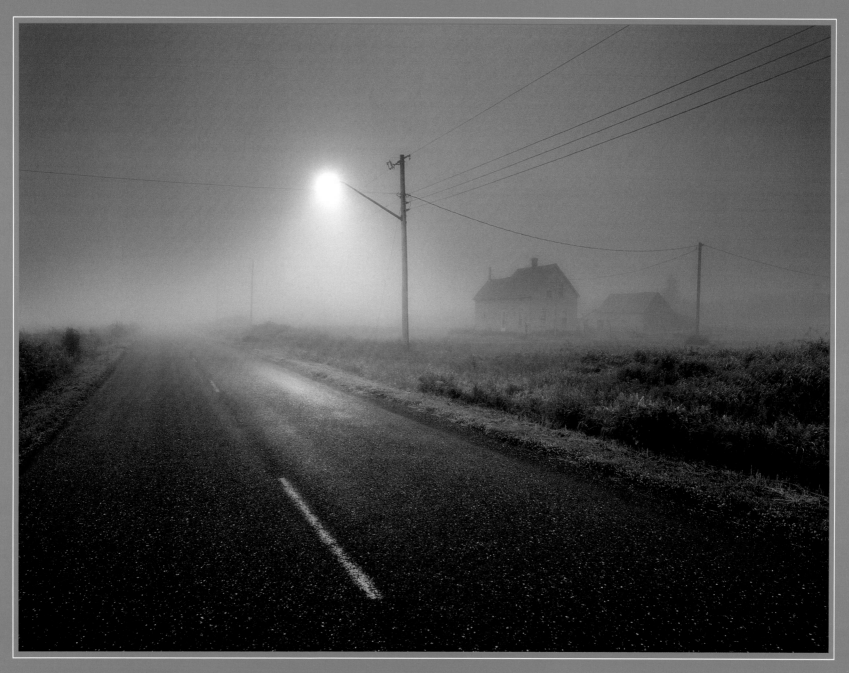

PRE-DAWN, MISCOU ISLAND,
NEW BRUNSWICK

AVANT L'AUBE, ÎLE MISCOU,
NOUVEAU-BRUNSWICK

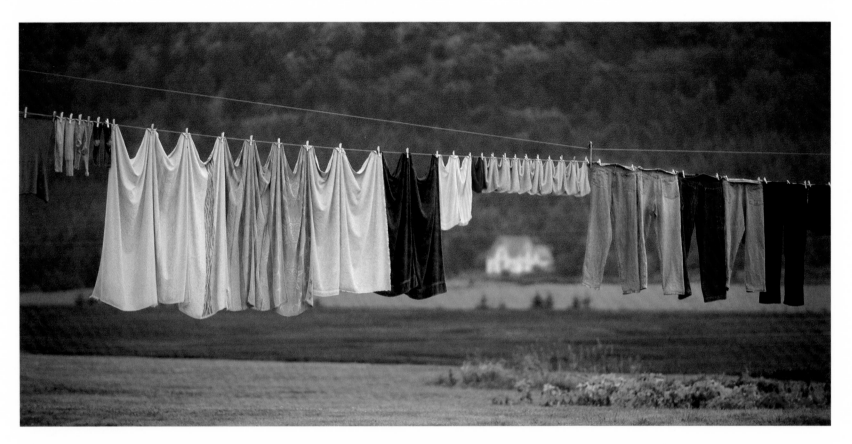

WASH DAY NEAR PARRSBORO, | JOURNÉE DE LAVAGE PRÈS DE PARRSBORO,
NOVA SCOTIA | NOUVELLE-ÉCOSSE

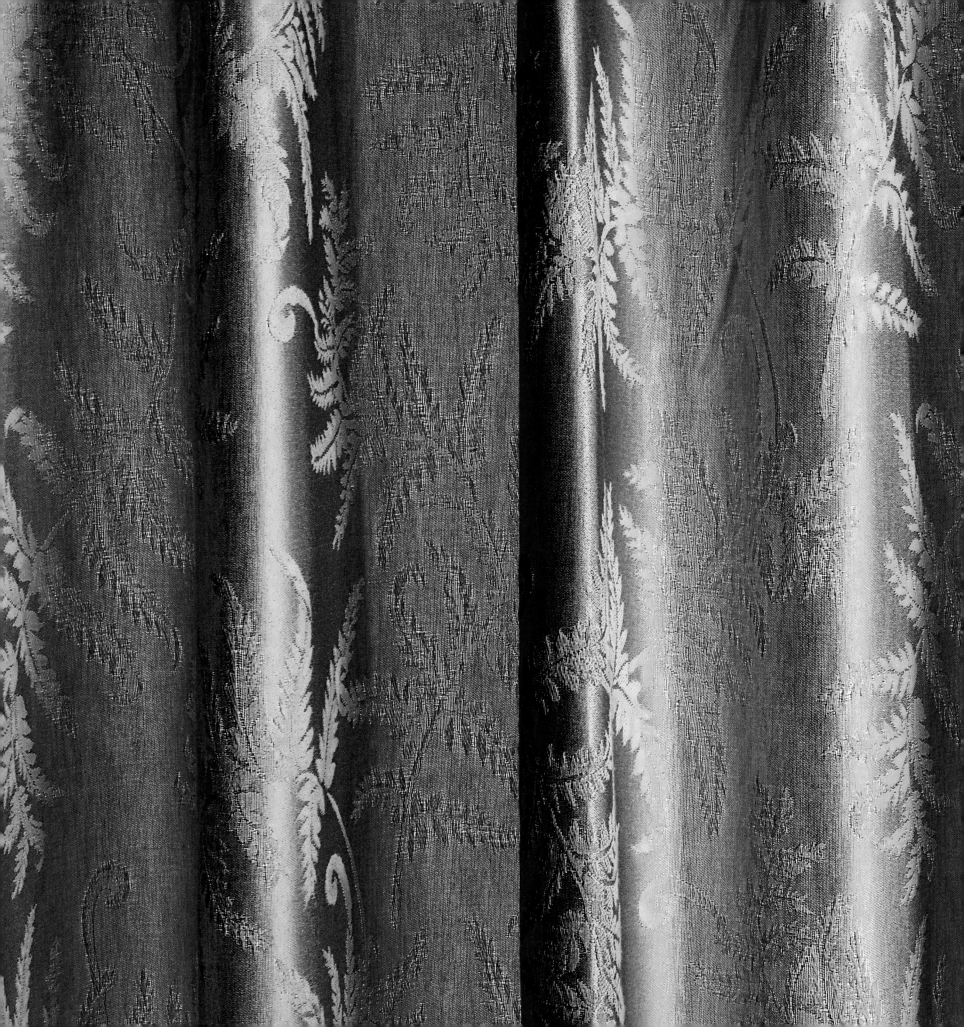

# HOTEL WINDOWS

WHILE TRAVELING THE COUNTRY, I'M OFTEN forced into unplanned hotel or motel stops by inclement weather, by the desire for a good night's sleep, or by the need to get cleaned up and reorganized for the next leg of a trip. Because these stops are unplanned, I end up taking whatever accommodations I can find—often last minute and in the middle of nowhere. I have stayed in almost every type of shelter, from mosquito-infested rooms in the NWT to outhouse-sized huts in rural Ontario.

This diversity of lodging experience has made me somewhat of an expert in a number of fields. I've mastered the art of locating hotel room light switches in the dark—anyone who has done any amount of travelling will understand what a feat that is. I've also honed my skills at the art of killing time. My favourite pastime while waiting for the weather to clear, or for hot water to actually be delivered from the hot water faucet, is to photograph the room. Anything can be a subject, from the crazy clash of bedspread and carpet patterns, to details of cigarette burns on the 1970s linoleum, or even the garage-sale diversity of end tables and floor lamps.

One of my favourite image collections is the ongoing "Hotel Window" series. Hotel windows are like the eyes of a room. They are always unique and can often express the essence of the room's personality. As I look back on this collection of images, I can recall very specific memories about a particular time or place that would have been lost except for the visual reminder provided by that photograph.

As your own journeys take you to different places through the course of your life, photographing some of the less obvious subjects will expand your awareness during the trip and strengthen the memories triggered when revisiting those images years, or even decades, later. The subjects you choose to photograph can be anything: doors, road signs, waitresses, the flags you see each year on Canada Day, or the growth of your family over the years.

The point of this exercise is not to decide on a "finish-by" date (though it does need a start date). The collection of images will slowly grow as a record of your own life experiences. It's not important that every image exemplify your photographic skill. What is important is the collection of images as a whole, what they represent to you, and the memories they hold—not just the aesthetics of any one image.

Ultimately, a clear benefit of starting this sort of personal image collection is that the process keeps you looking and thinking, and it keeps the creative part of your mind active and curious. ✍

HOTEL CURTAIN,
GRAND MANAN ISLAND,
NEW BRUNSWICK

RIDEAUX D'HÔTEL,
ÎLE GRAND MANAN,
NOUVEAU-BRUNSWICK

# FENÊTRES D'HÔTEL

LORS DE MES TRAVERSÉES DU PAYS, JE SUIS souvent contraint de me réfugier spontanément dans un hôtel ou un motel des environs en raison de la météo peu clémente, par pur besoin d'une bonne nuit de sommeil ou simplement pour me doucher et re-planifier avant d'entreprendre un autre bout de chemin. Du fait que ces arrêts ne sont pas prévus, je finis par loger où je peux, soit souvent dans le fin fond de nulle part. Je suis passé par presque tous les types d'hébergement, des chambres infestées de moustiques dans les Territoires du Nord-Ouest à des huttes dans un milieu rural d'Ontario.

Ces expériences variées et multiples ont fait de moi un expert dans plusieurs champs. Par exemple, je suis passé maître dans l'art de localiser les interrupteurs de chambres d'hôtel dans le noir, un exploit que ceux qui voyagent fréquemment comprennent bien. Je suis aussi devenu champion pour tuer le temps. Mon passe-temps favori en attendant que le ciel s'éclaircisse ou que l'eau chaude finisse par sortir du robinet est de photographier la chambre. Tout peut être un sujet, des draps et tapis dépareillés aux brûlures de cigarette sur le plancher de linoléum de 1970 en passant par les tables et lampes achetées dans des ventes de garage.

L'une de mes collections d'images favorites est la série de fenêtres d'hôtel. Les fenêtres sont les yeux d'une pièce, elles sont toujours uniques et jouent beaucoup dans la définition de la personnalité de la chambre. Revoir ces photos me permet de me souvenir précisément d'un lieu, d'une heure, de ces choses qui auraient normalement été perdues.

Le fait de photographier des sujets moins habituels tout au long de vos expéditions à différents endroits au cours de votre vie, vous rendra plus alerte et ravivera vos souvenirs lorsque vous regarderez ces images des années, voire des décennies plus tard.

Les sujets à photographier peuvent être aussi divers que les portes, les pancartes, les serveuses, les drapeaux ou encore l'agrandissement de votre famille. L'exercice, bien qu'il ait nécessairement un début, ne doit pas avoir de fin prévue. La collection grandira avec le temps et représentera vos expériences de vie. C'est aussi important que chaque photo ne serve pas à démontrer votre talent. Ce qui importe ici, c'est ce que l'image représente et les souvenirs qu'elle contient, pas seulement l'esthétisme.

Finalement, le bénéfice additionnel de commencer une telle collection est que l'exercice vous oblige à regarder sans cesse et à réfléchir, gardant ainsi la partie créative de votre cerveau toujours active et curieuse. ⊘

THREE MUSKETEERS NAILED IN ONE SWAT, *(not a great feat if you knew how many of the tiny biters were in there),* MY HOTEL WINDOW, YELLOWKNIFE, NORTHWEST TERRITORIES

TROIS MOUSQUETAIRES ÉCRASÉS D'UN COUP DANS MA FENÊTRE À L'HÔTEL *(rien de très impressionnant quand on sait combien il y avait de ces suceurs de sang),* YELLOWKNIFE, TERRITOIRES DU NORD-OUEST

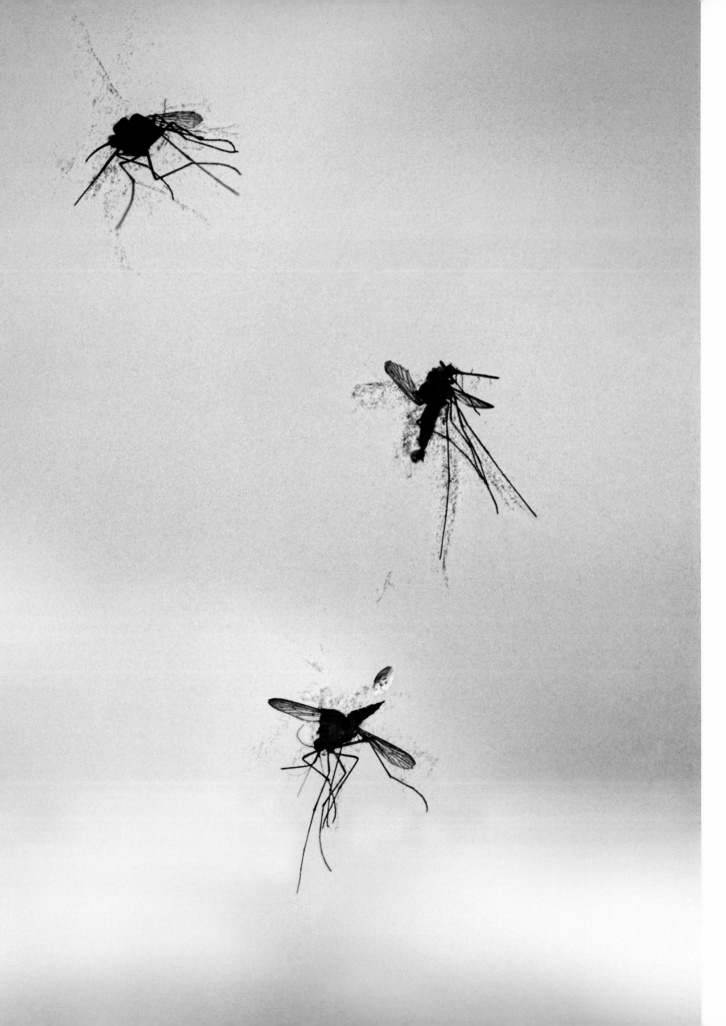

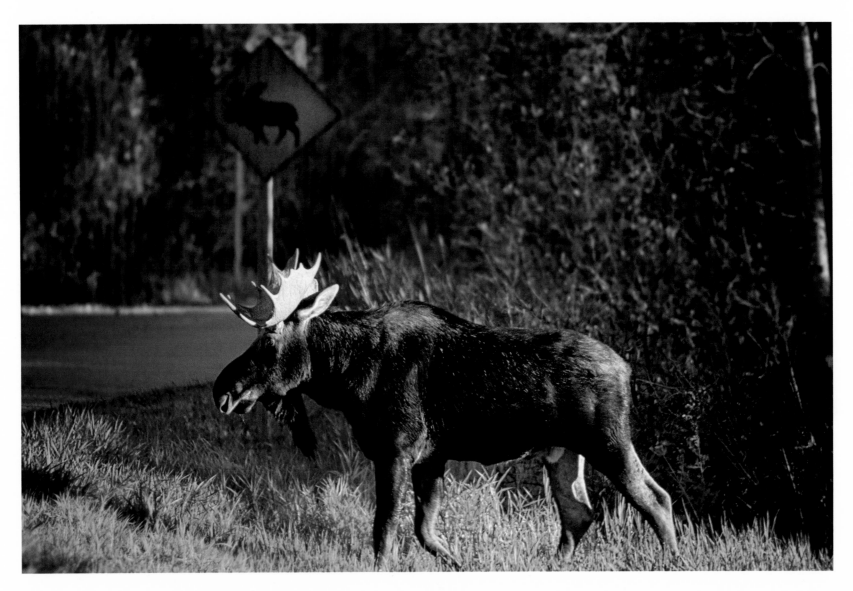

MOOSE CROSSING, RIDING
MOUNTAIN NATIONAL PARK,
MANITOBA

TRAVERSE D'ORIGNAUX, PARC
NATIONAL DU MONT-RIDING,
MANITOBA

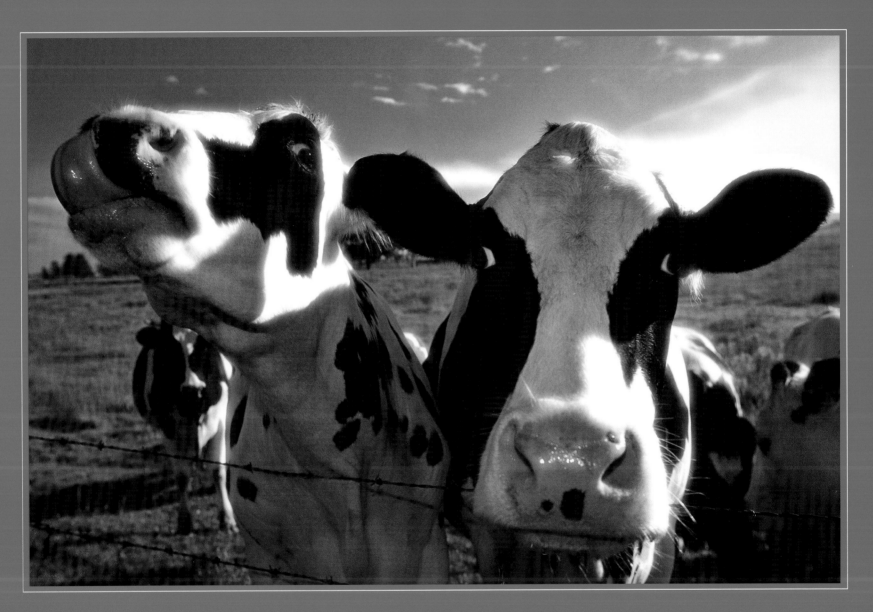

CURIOUS COWS,
PRINCE EDWARD ISLAND

VACHES CURIEUSES,
ÎLE DU PRINCE-ÉDOUARD

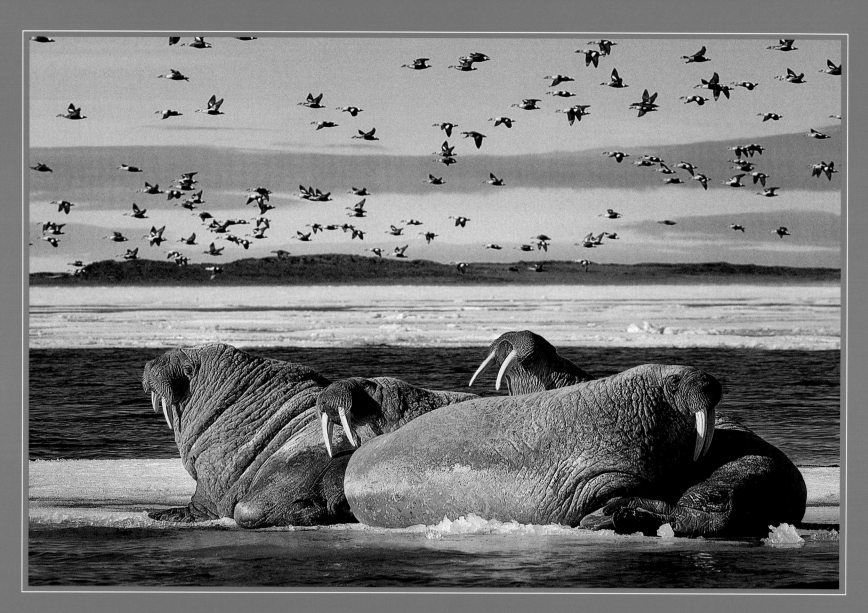

WALRUSES AND KING EIDERS,
FOXE BASIN, NEAR IGLOOLIK,
NUNAVUT

MORSES ET EIDERS À TÊTE GRISE,
BASSIN FOXE, PRÈS D'IGLOOLIK,
NUNAVUT

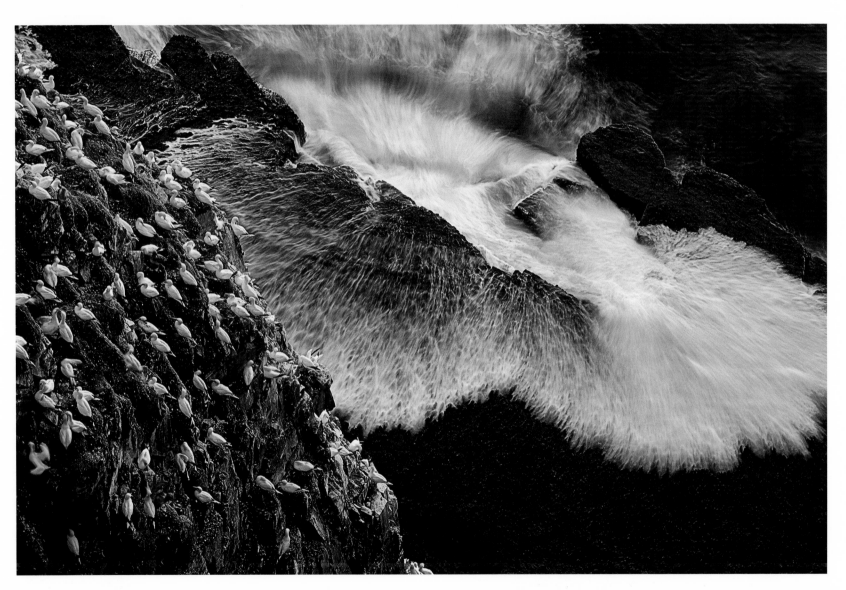

GANNETS, CAPE ST. MARY'S
ECOLOGICAL RESERVE,
NEWFOUNDLAND AND LABRADOR

FOUS DE BASSAN, RÉSERVE
ÉCOLOGIQUE DE CAPE ST. MARY'S,
TERRE-NEUVE ET LABRADOR

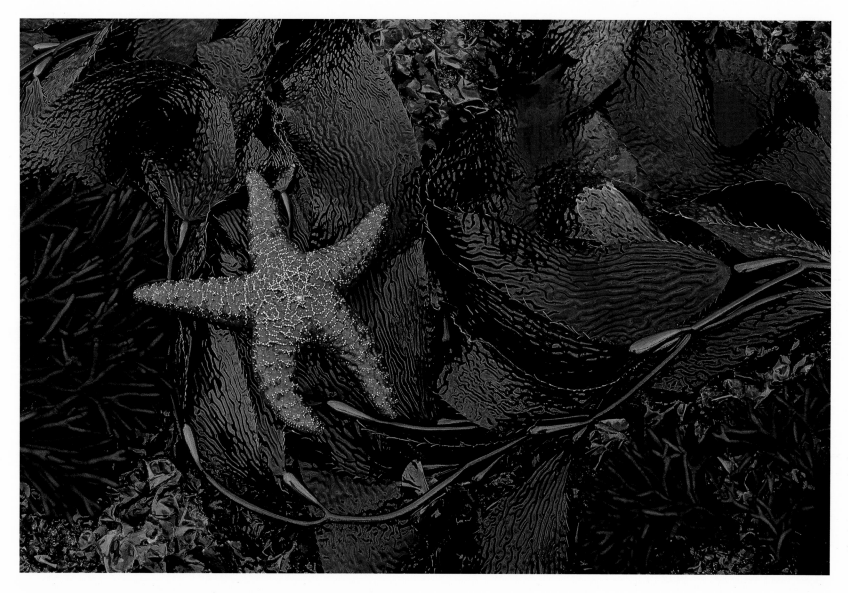

SEA STAR AND KELP, LOW TIDE,
GWAII HAANAS NATIONAL PARK,
QUEEN CHARLOTTE ISLANDS,
BRITISH COLUMBIA

ÉTOILE DE MER ET VARECH, MARÉE
BASSE, PARC NATIONAL GWAII HAANAS,
ÎLES DE LA REINE CHARLOTTE,
COLOMBIE-BRITANNIQUE

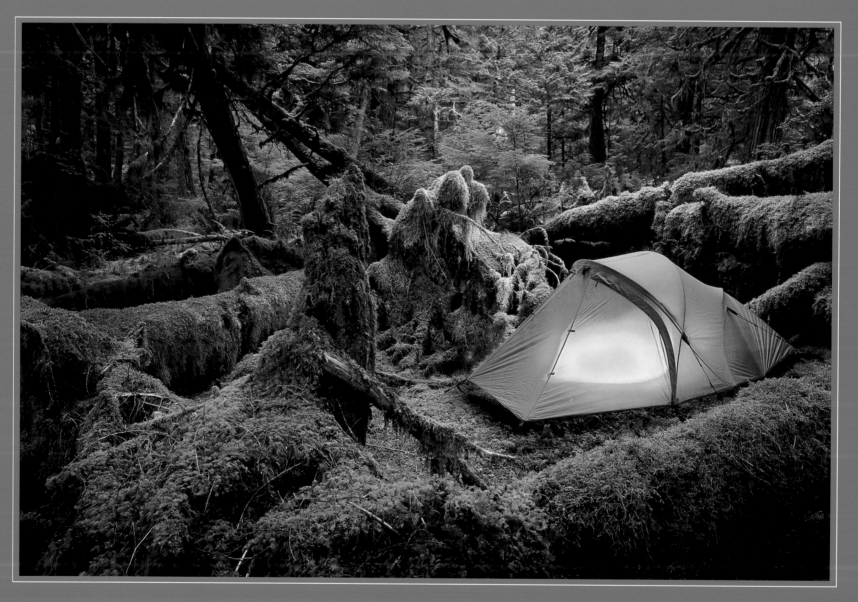

OLD GROWTH FOREST, GWAII HAANAS NATIONAL PARK, QUEEN CHARLOTTE ISLANDS, BRITISH COLUMBIA (*Best sleep I had in months, that moss was so cushy!*) | VIEILLE FORÊT VIERGE, PARC NATIONAL GWAII HAANAS, ÎLES DE LA REINE CHARLOTTE, COLOMBIE-BRITANNIQUE (*Ma meilleure nuit de sommeil depuis des mois sur ce coussin de mousse!*)

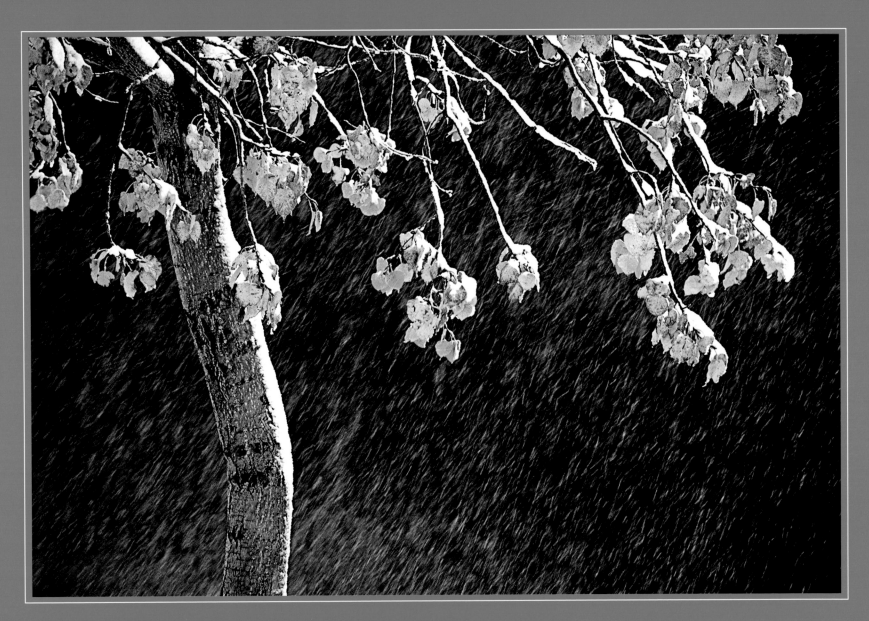

WINNIPEG, MANITOBA WINNIPEG, MANITOBA

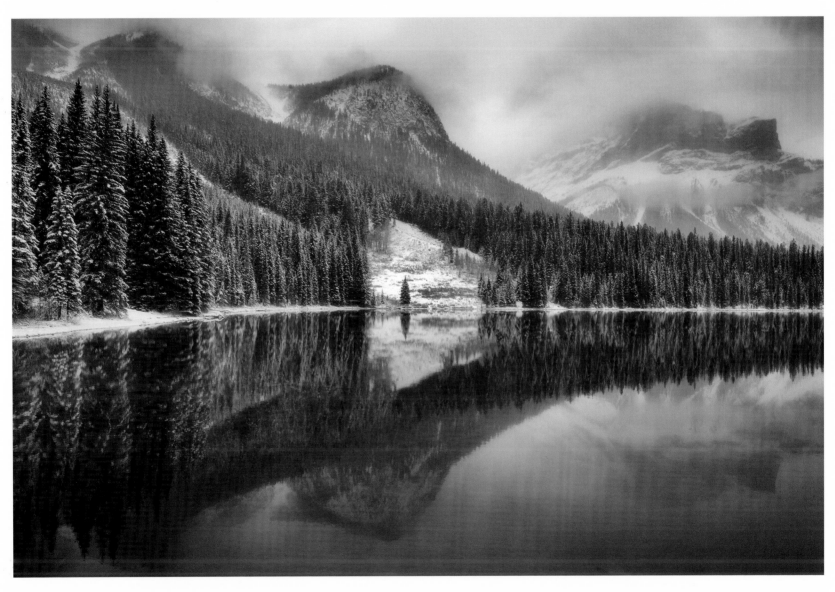

EMERALD LAKE,   |   LAC EMERALD,
YOHO NATIONAL PARK,   |   PARC NATIONAL YOHO,
BRITISH COLUMBIA   |   COLOMBIE-BRITANNIQUE

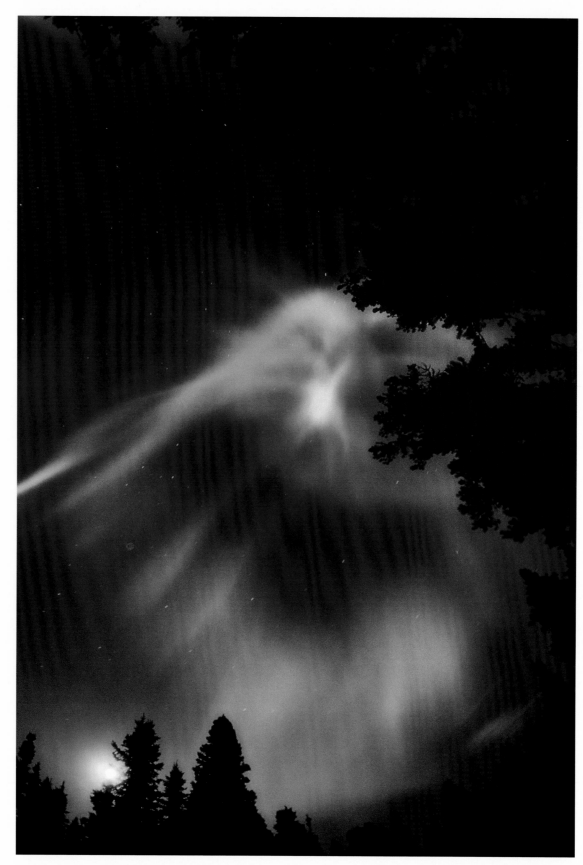

NORTHERN LIGHTS,
FULL MOON,
SWAN HILLS, ALBERTA

————————

AURORE BORÉALE UN SOIR
DE PLEINE LUNE,
SWAN HILLS, ALBERTA

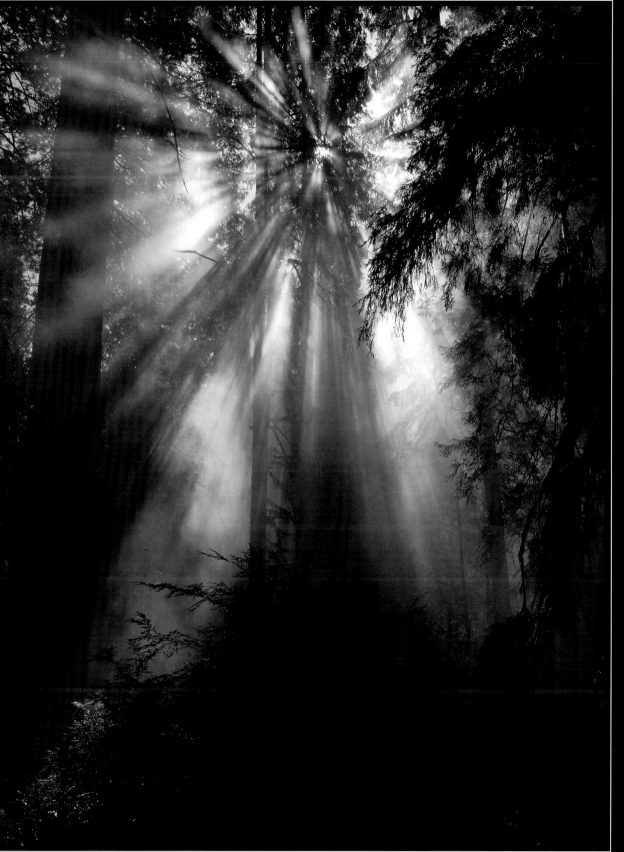

PACIFIC RIM NATIONA
VANCOUVER ISLAND,
BRITISH COLUMBIA

PARC NATIONAL PACIF
ÎLE DE VANCOUVER,
COLOMBIE-BRITANNIC

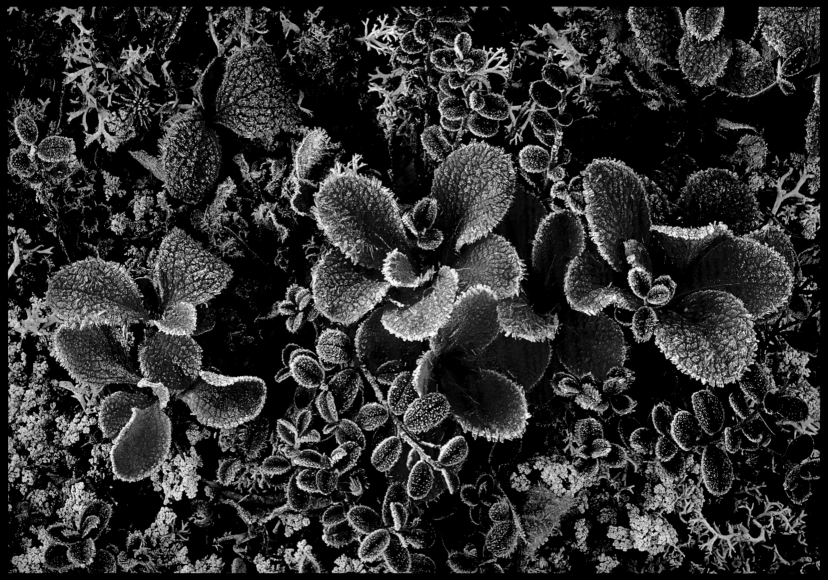

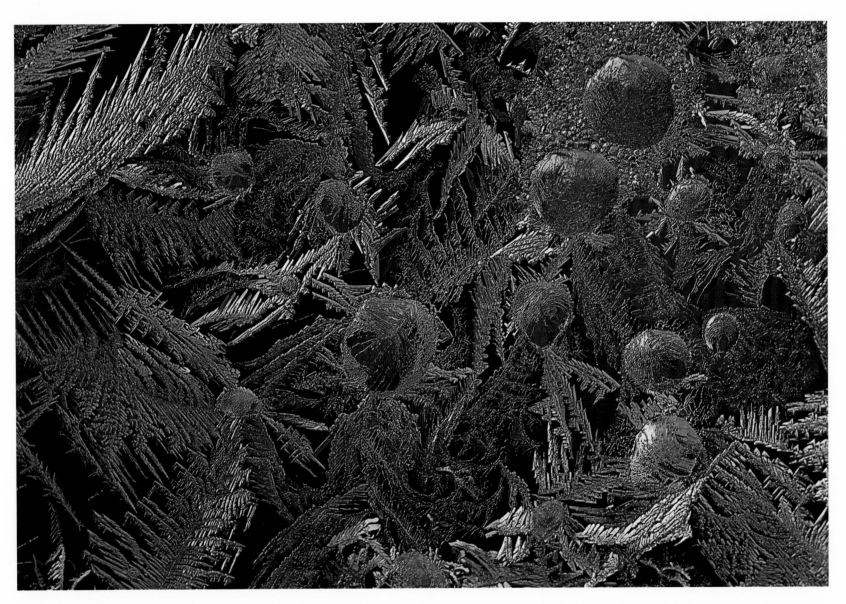

FEBRUARY ON MY WINDOW | PEINTURE DE FÉVRIER SUR MA FENÊTRE

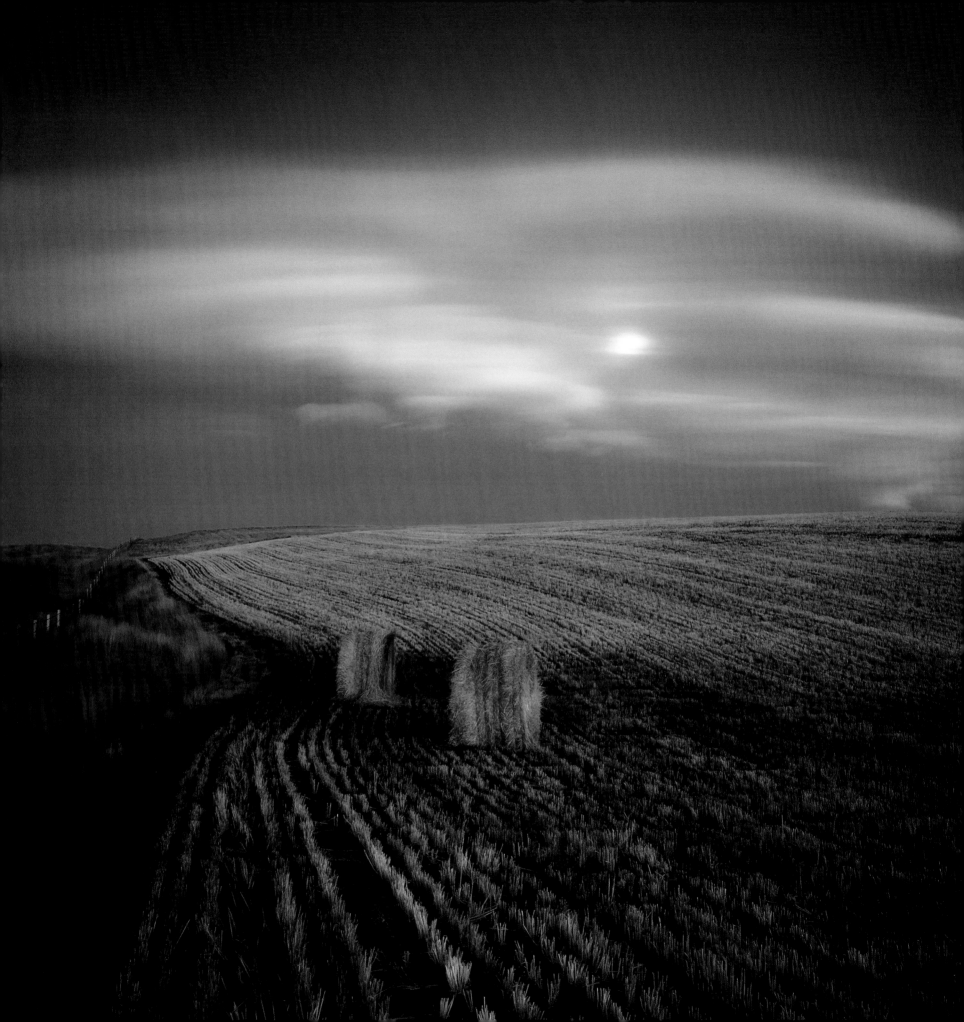

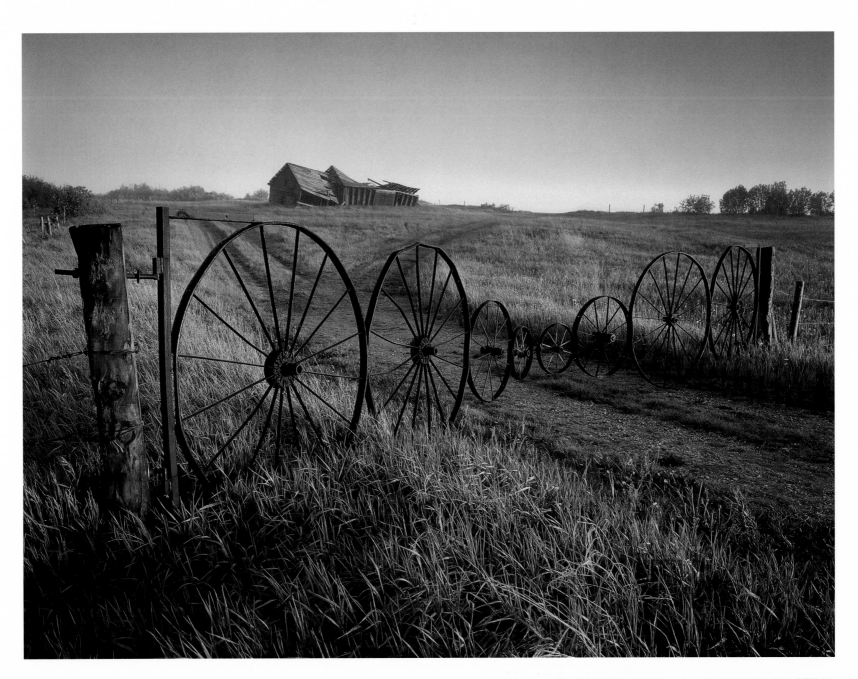

SUNRISE NEAR ROBLIN, | ROULIS-ROULANT, ROBLIN,
MANITOBA | MANITOBA

MOONRISE, NEAR PINCHER CREEK, | LEVER DE LA LUNE PRÈS DE PINCHER CREEK,
SOUTHERN ALBERTA | ALBERTA MÉRIDIONALE

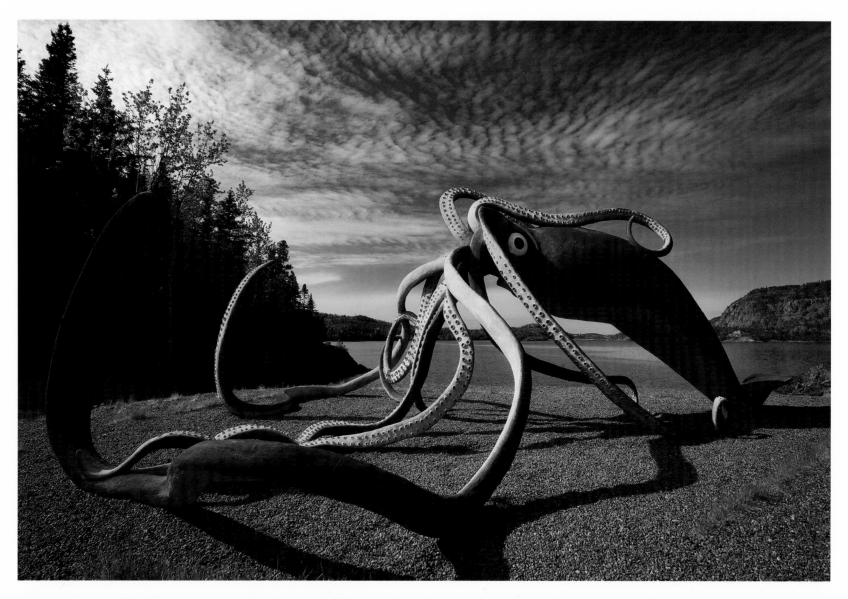

GIANT SQUID, GLOVER'S HARBOUR,
NEWFOUNDLAND AND LABRADOR

CALMAR GÉANT, GLOVER'S HARBOUR,
TERRE-NEUVE ET LABRADOR

BOARDWALK TO WESTERN BROOK POND,
GROS MORNE NATIONAL PARK,
NEWFOUNDLAND AND LABRADOR

PASSAGE EN BOIS MENANT À L'ÉTANG
WESTERN BROOK, PARC NATIONAL DU GROS-MORNE,
TERRE-NEUVE ET LABRADOR

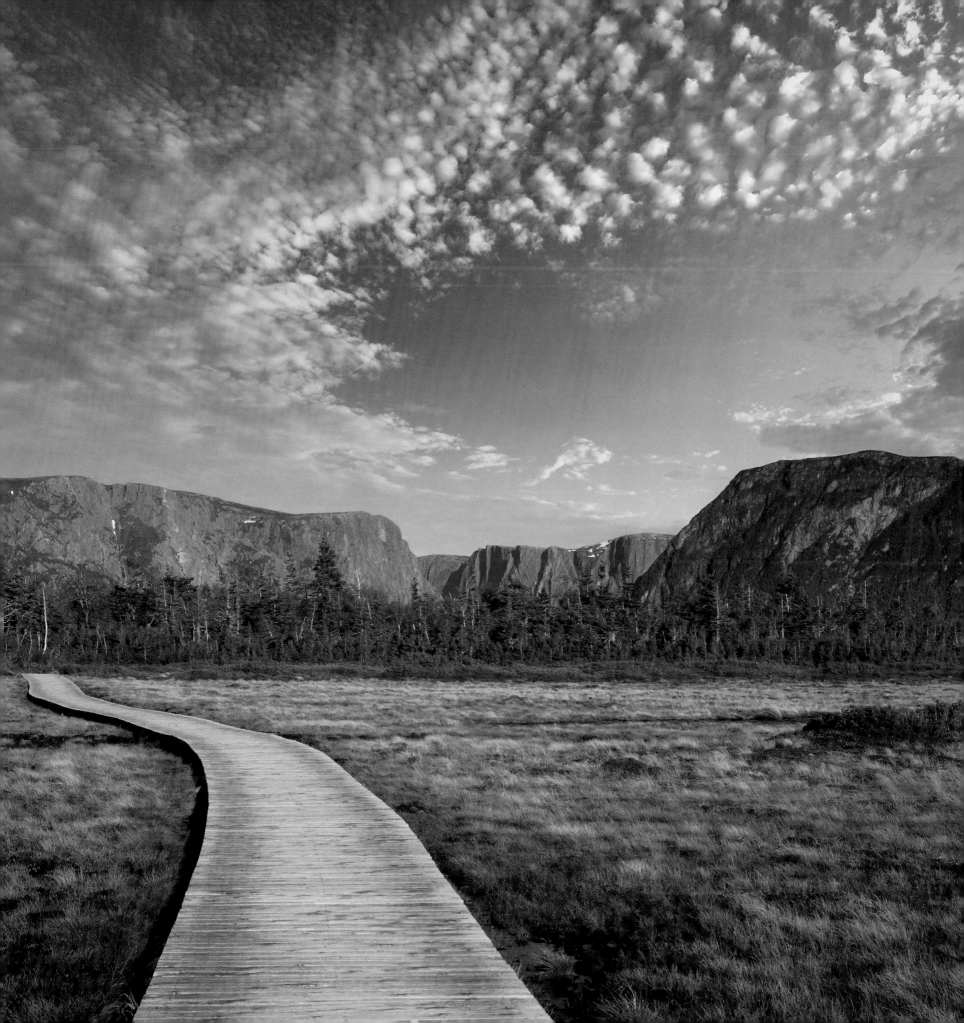

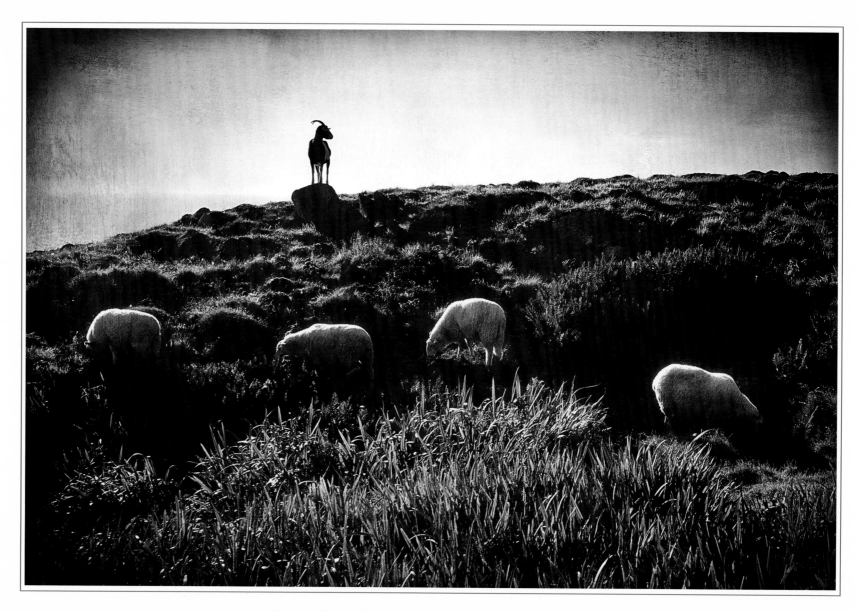

GOAT HERDING SHEEP, NEAR BONAVISTA,
NEWFOUNDLAND AND LABRADOR

CHÈVRE BERGÈRE, PRÈS DE BONAVISTA,
TERRE-NEUVE ET LABRADOR

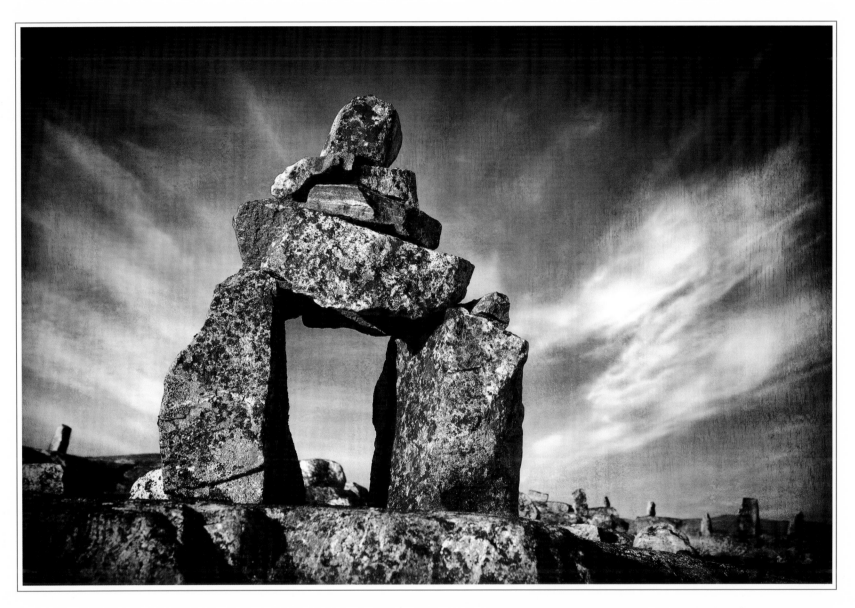

INUKSUIT, NEAR CAPE DORSET, | INUKSUIT, PRÈS DU CAP DORSET,
BAFFIN ISLAND, NUNAVUT | ÎLE DE BAFFIN, NUNAVUT

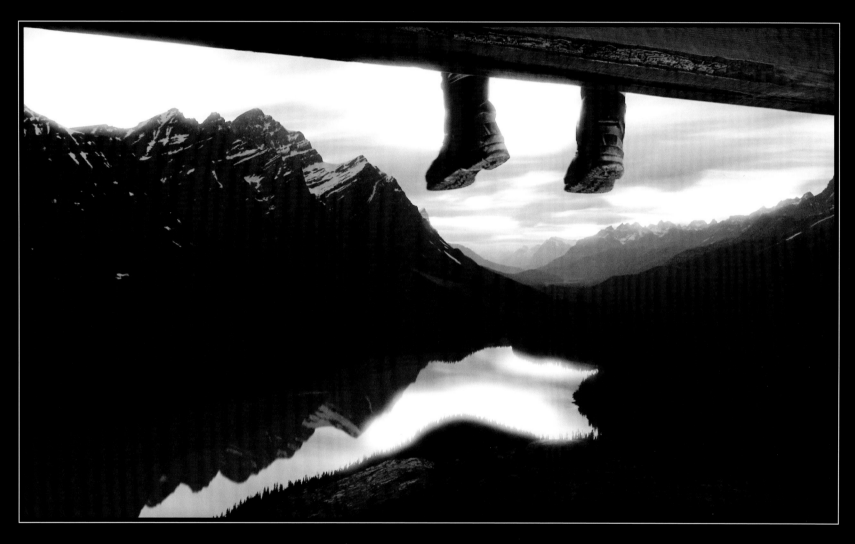

PEYTO LAKE OVERLOOK, DUSK,
BANFF NATIONAL PARK, ALBERTA

VUE DU LAC PEYTO AU CRÉPUSCULE,
PARC NATIONAL BANFF, ALBERTA

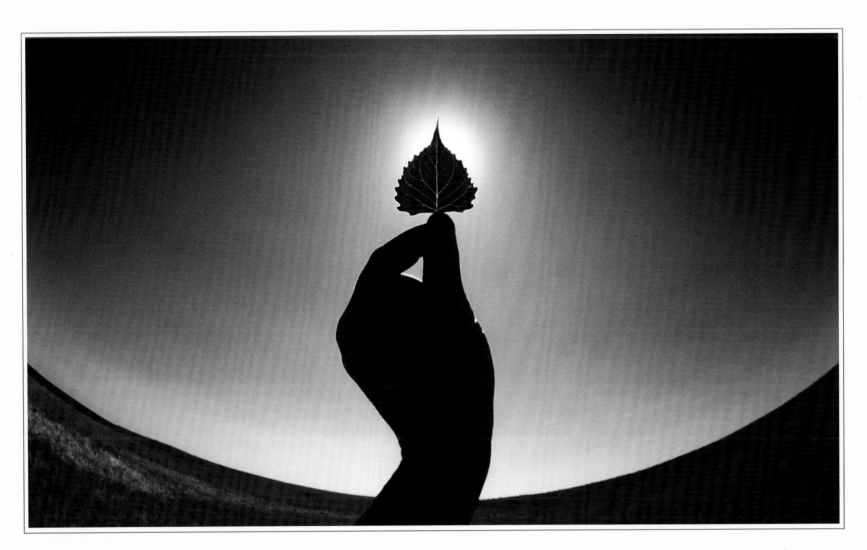

SOUTHERN SASKATCHEWAN | SASKATCHEWAN MÉRIDIONALE

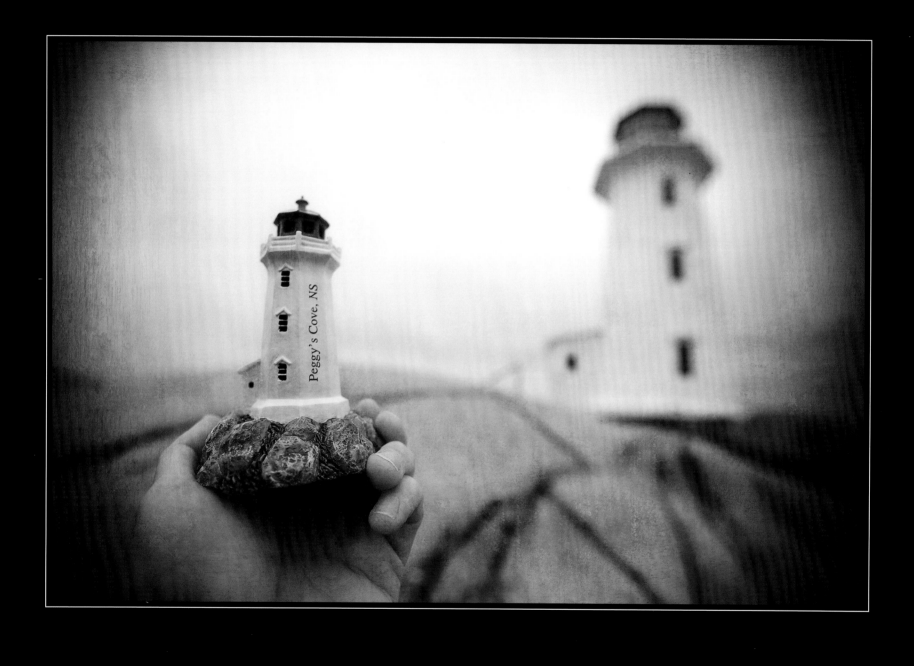

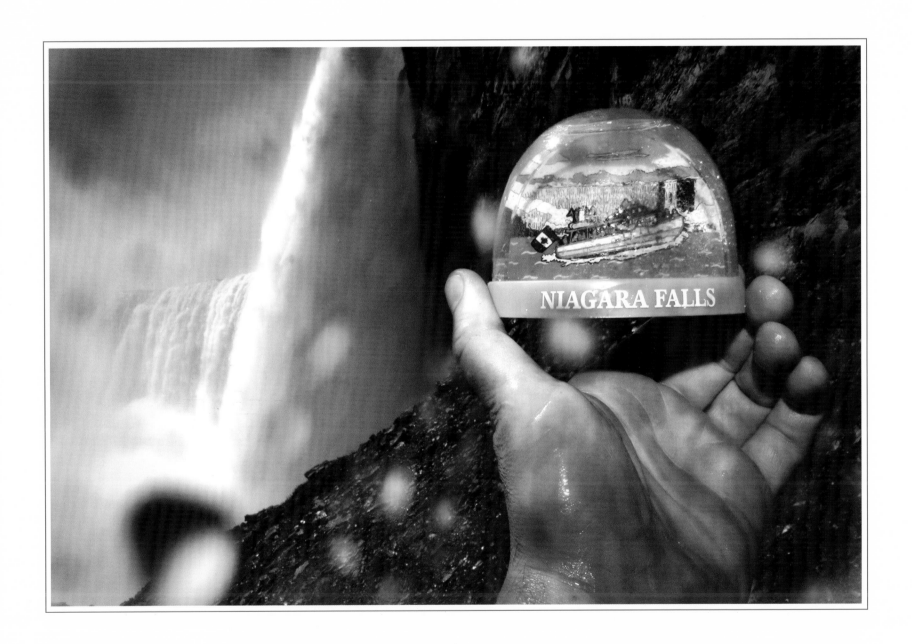

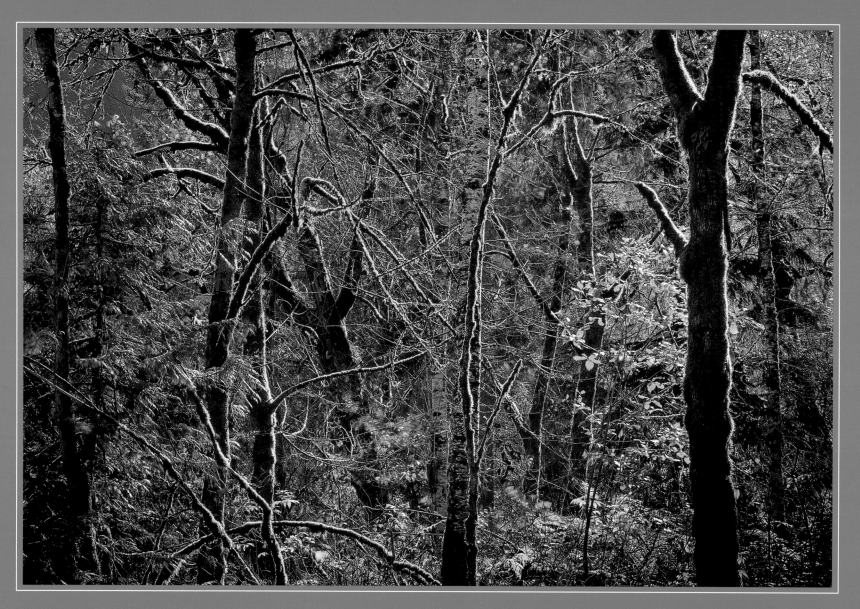

RAINFOREST, LOWER MAINLAND,
BRITISH COLUMBIA

FORÊT OMBROPHILE, BAS CONTINENT,
COLOMBIE-BRITANNIQUE

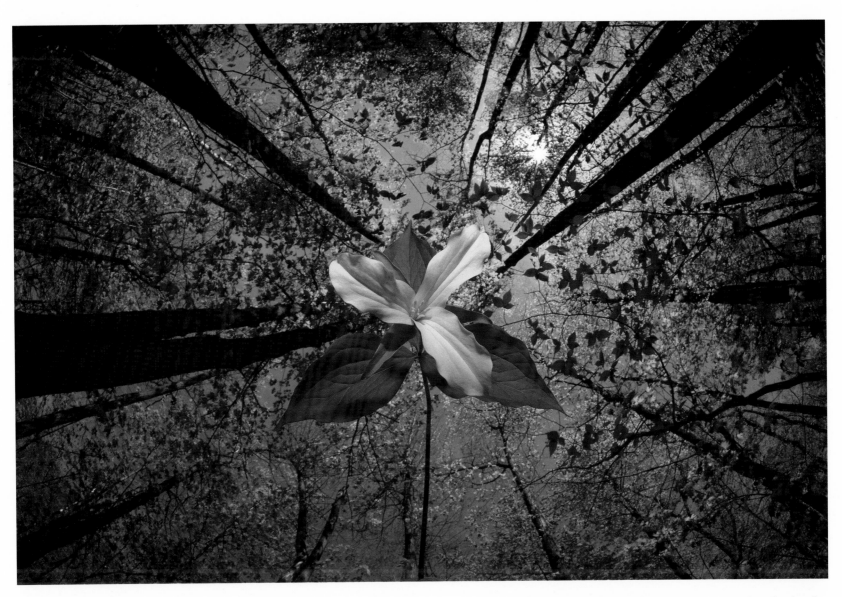

LARGE-FLOWERED TRILLIUM,
*(Trillium stem at bottom centre of frame)*
GATINEAU, QUEBEC

TRILLE BLANC, *(tige du trille*
*descendant jusqu'au bas de l'image)*
GATINEAU, QUÉBEC

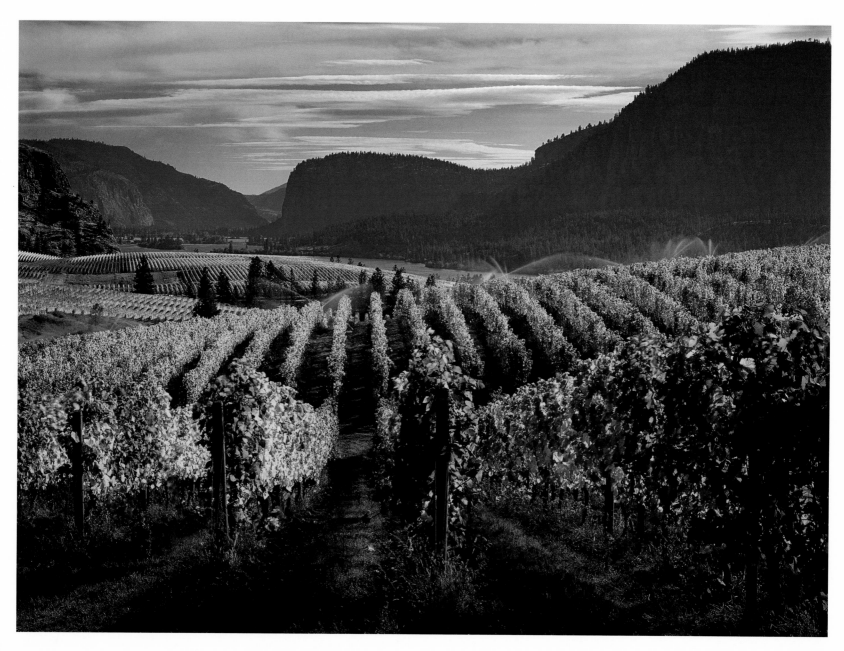

OKANAGAN VALLEY, MCINTYRE BLUFF,
BRITISH COLUMBIA

VALLÉE D'OKANAGAN, MCINTYRE BLUFF,
COLOMBIE-BRITANNIQUE

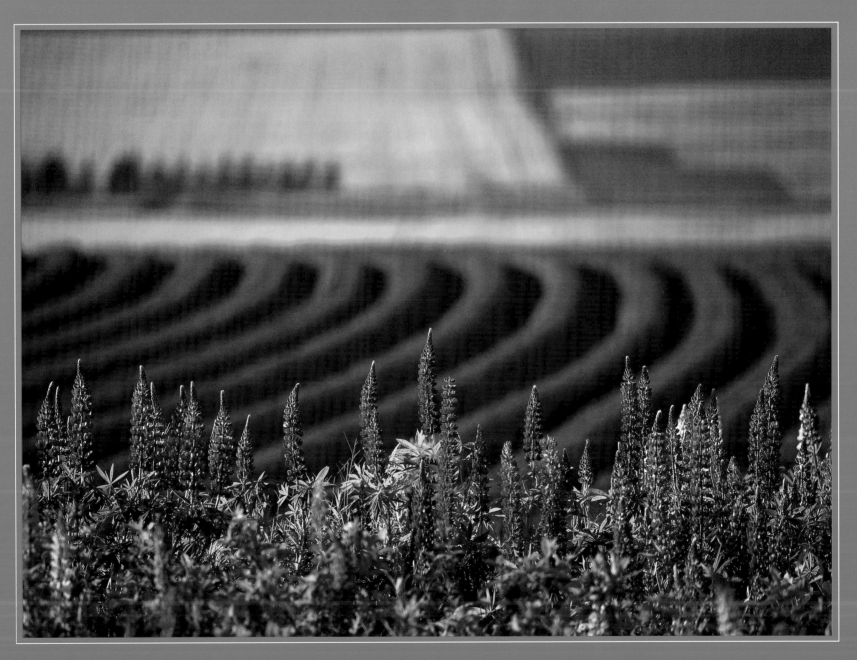

LUPINS AND POTATO FIELD, | LUPINS ET CHAMP DE POMMES DE TERRE,
PRINCE EDWARD ISLAND | ÎLE DU PRINCE-ÉDOUARD

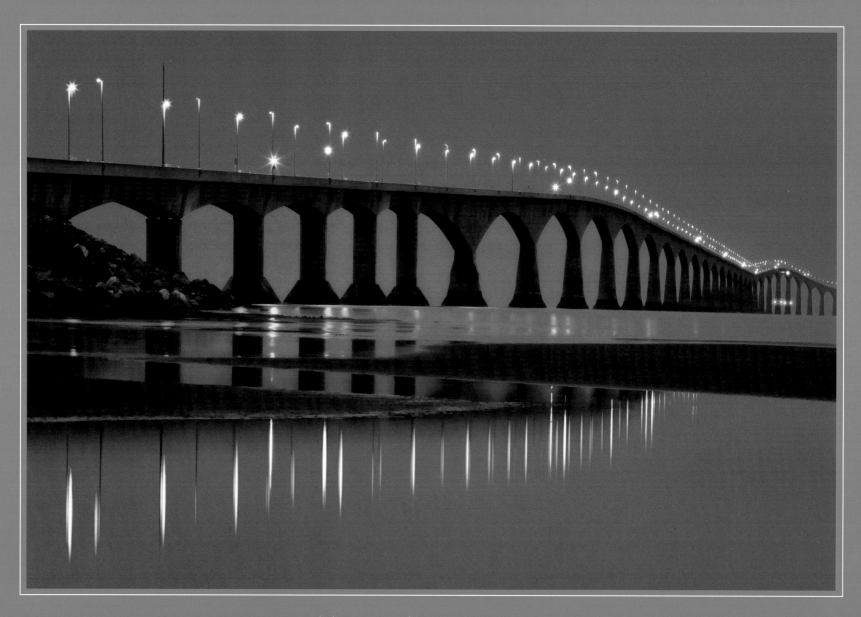

CONFEDERATION BRIDGE AT DUSK,
NEAR PORT BORDEN,
PRINCE EDWARD ISLAND

PONT DE LA CONFÉDÉRATION AU CRÉPUSCULE,
PRÈS DE PORT BORDEN,
ÎLE DU PRINCE-ÉDOUARD

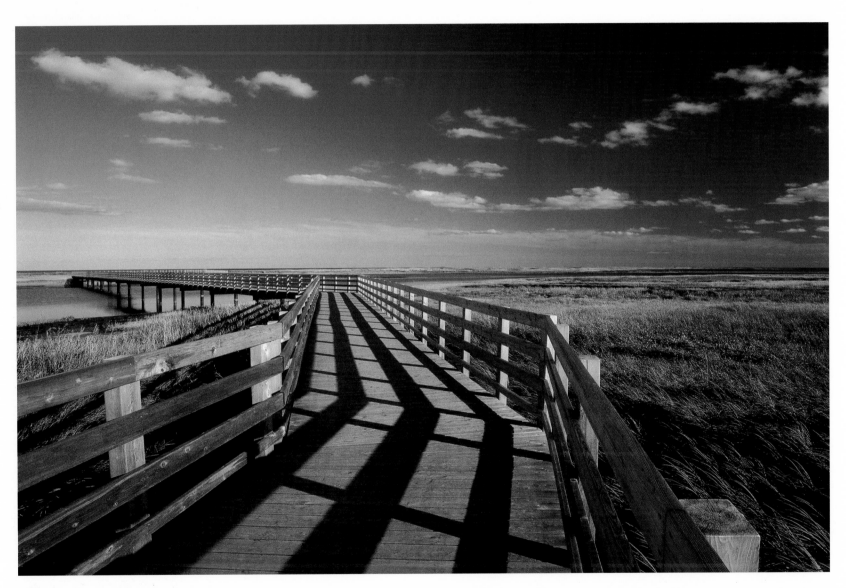

BOARDWALK OVER MARSH,
KOUCHIBOUGUAC NATIONAL PARK,
NEW BRUNSWICK

PROMENADE DE BOIS AU-DESSUS D'UN MARAIS,
PARC NATIONAL KOUCHIBOUGUAC,
NOUVEAU-BRUNSWICK

GRAND MANAN ISLAND,
NEW BRUNSWICK

———

ÎLE GRAND MANAN,
NOUVEAU-BRUNSWICK

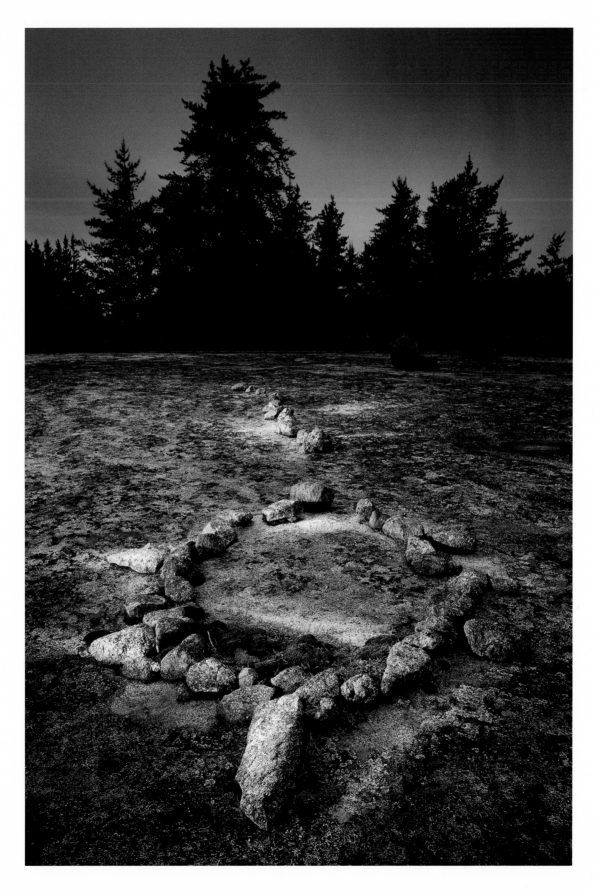

TURTLE PETROFORM,
WHITESHELL
PROVINCIAL PARK,
MANITOBA

———

TRACÉ DE PIERRE EN
FORME DE TORTUE,
PARC PROVINCIAL
WHITESHELL, MANITOBA

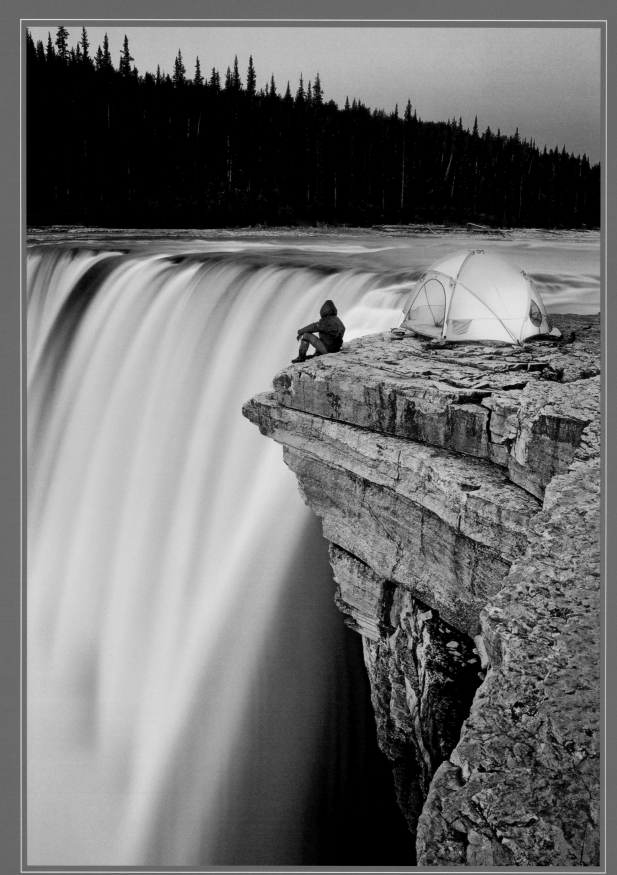

ALEXANDRA FALLS,
TWIN FALLS GORGE
TERRITORIAL PARK,
NORTHWEST TERRITORIES

———

LES CHUTES ALEXANDRA,
PARC TERRITORIAL
TWIN FALLS GORGE,
TERRITOIRES DU
NORD-OUEST

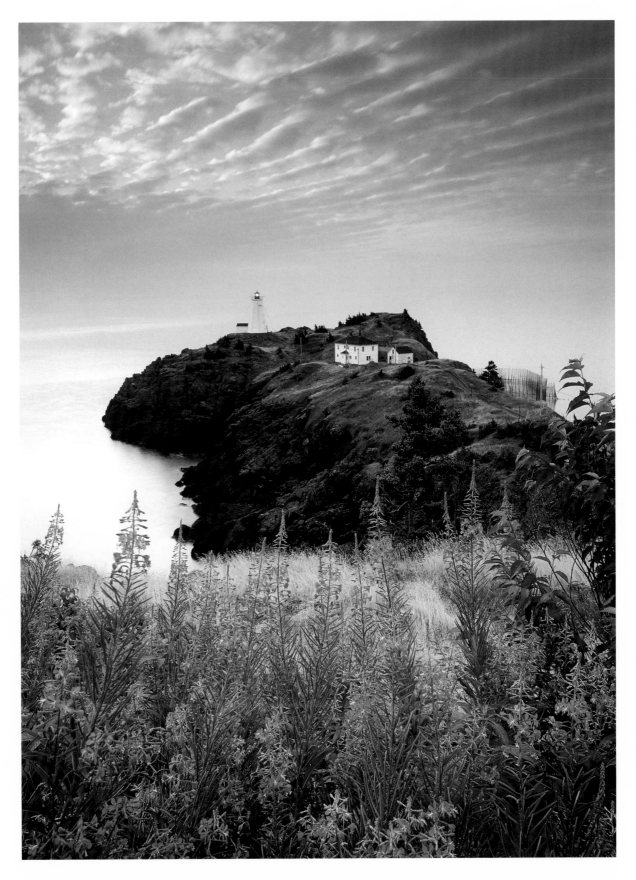

FIREWEED AT SUNRISE,
GRAND MANAN ISLAND,
NEW BRUNSWICK

ÉPILOBES À FEUILLES ÉTROITES
AU LEVER DU SOLEIL,
ÎLE GRAND MANAN,
NOUVEAU-BRUNSWICK

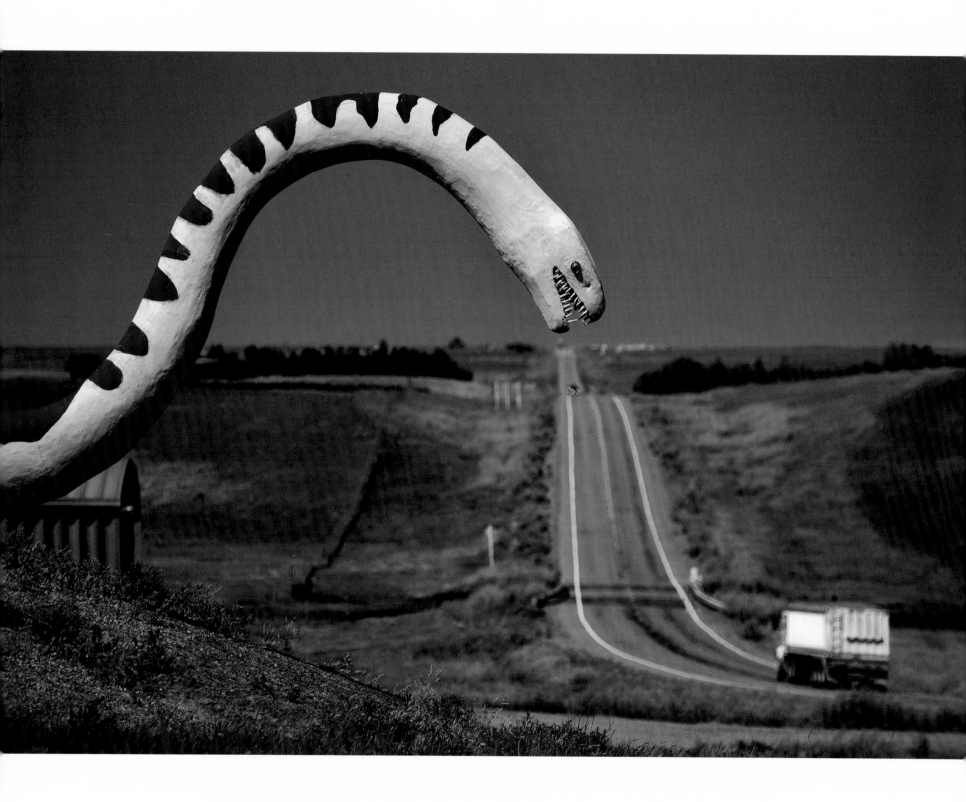

# BIG THINGS BESIDE THE ROAD

SOMETIME IN OUR MIDDLE YEARS WE BEGIN to more fully understand the concept of mortality. It is during this time that we start following a more focused drive, whether consciously or not, to create something that will last beyond our own brief lives. Something that may stand as an example that we once lived, laughed, had ideas, and were unique in some way. This legacy may be as simple as leaving memories with our children, or it may be in creating something, a book for example. Or the scale of communication may be much grander, manifesting itself as unique, and sometimes odd, roadside objects that cause passersby to stop and wonder. I've overheard many deep conversations at such roadside attractions, ranging from *"What do you think this all means?"* to *"What the rat's Athabasca is it?"* If visitors should leave a few dollars in these communities while mulling over such weighty questions—well, all the better! Questioning an object's existence, and through that our own, can make a person hungry and thirsty; and nothing says "deep thinker" like a T-shirt that reads, *"I visited the alien landing pad in St. Paul, Alberta"* (really, there's one there).

I think it confounds Death that we're aware it exists and yet, having that knowledge, we're still able to continue on with our lives. I believe Death has a bit of begrudging respect for us mortals because, deep down inside, it knows that it wouldn't handle the situation as well.

I love these big things beside the road. I stop, and buy a burger and soda, a T-shirt or a coffee mug. I snap a few pictures, wonder why the town thought an eight-metre perogy on a fork was a good idea (Glendon, Alberta), ponder why we do many of the things we do, and then continue on. ✍

MO THE PLESIOSAUR,
NEAR PONTEIX, SASKATCHEWAN

MO LE PLESIOSAURE,
PRÈS DE PONTEIX, SASKATCHEWAN

# GRANDEUR AU BORD DE LA ROUTE

A UN CERTAIN MOMENT DE NOTRE VIE, NOUS commençons à comprendre un peu plus le concept de la mort. C'est là que se manifeste, consciemment ou non, un désir intense de créer quelque chose qui saura survivre à nos brèves vies et qui saura prouver que nous avons un jour ri, imaginé, vécu, existé quoi et que nous étions uniques d'une certaine façon. Ce legs peut être aussi simple que de laisser des souvenirs à ses enfants ou ce peut être de créer quelque chose, un livre, par exemple. Le niveau de communication peut être encore beaucoup plus relevé et se révéler aussi unique et étrange que les objets le long de la route qui amènent les passants à s'arrêter et à s'émerveiller. J'ai entendu plusieurs conversations profondes près de ces attractions, allant de *«Que penses-tu que tout cela veut dire?»* à *«Qu'est-ce que le River Rats d'Athabasca?»*. Si les visiteurs laissent quelques dollars dans ces communautés tout en réfléchissant à de telles questions, c'est tant mieux.

Questionner l'existence d'un objet et par le fait même, la nôtre, donne la faim ou la soif et rien de tel qu'un T-shirt sur lequel on peut lire qu'on a visité la piste d'atterrissage des extraterrestres à St-Paul, Alberta (il y en a vraiment une) pour s'afficher philosophe ou penseur.

Je pense que l'ange de la mort ne peut comprendre que nous sommes capables de continuer à vivre tout en sachant que la mort existe. Et je crois qu'il nous respecte sûrement un peu plus à cause de cela parce qu'il sait qu'il ne pourrait maîtriser aussi bien une telle situation.

J'aime ces gros objets le long de la route. Je m'arrête, j'achète un hamburger et un soda, un T-shirt ou une tasse. Puis, je fais quelques photos et je me demande pourquoi la ville a pensé qu'un pierogi géant sur une fourchette était une bonne idée (village de Glendon, Alberta) ou qu'est-ce qui nous motive à faire plusieurs des choses que nous faisons et puis, je poursuis ma route. 🖉

TERRY FOX STATUE,
NEAR THUNDER BAY, ONTARIO

STATUE DE TERRY FOX,
PRÈS DE THUNDER BAY, ONTARIO

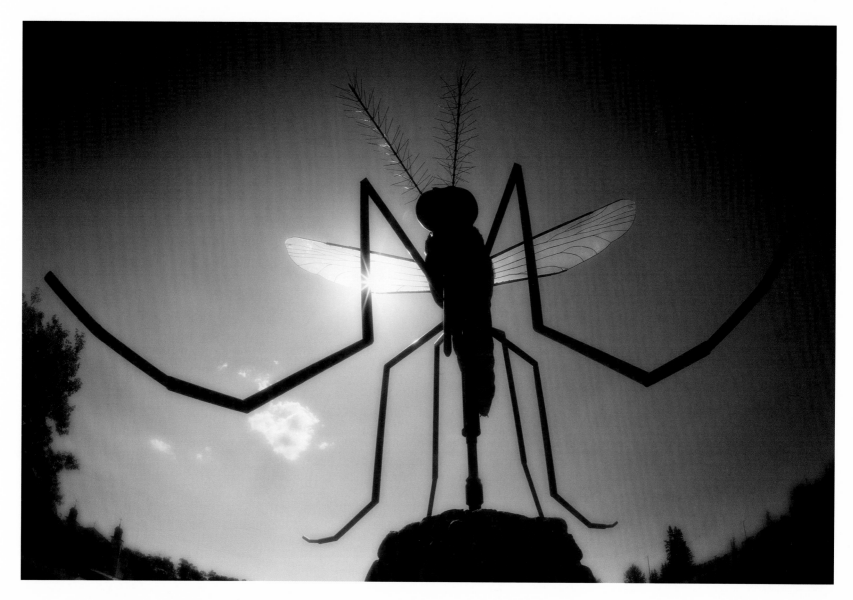

GIANT MOSQUITO, | MOUSTIQUE GÉANT,
KOMARNO, MANITOBA | KOMARNO, MANITOBA

CANADA GOOSE STATUE, | STATUE D'UNE BERNACHE DU CANADA,
WAWA, ONTARIO | WAWA, ONTARIO

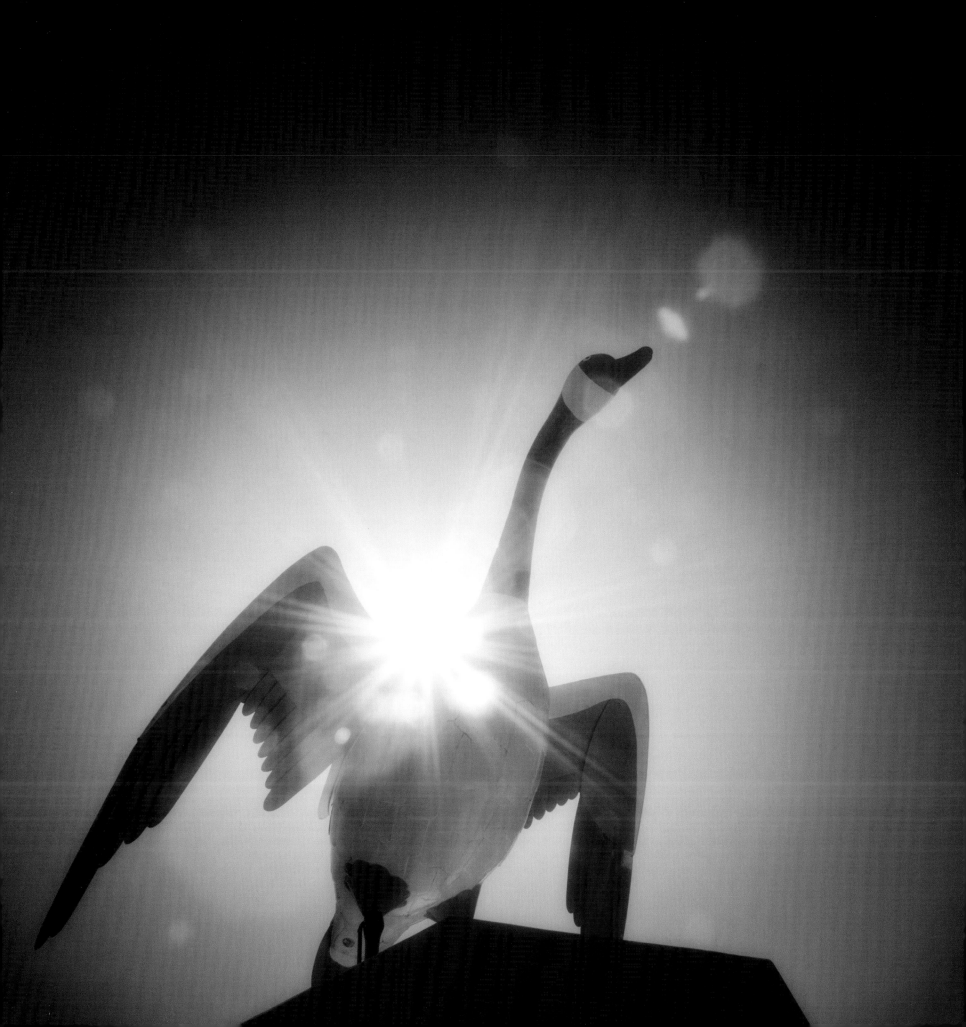

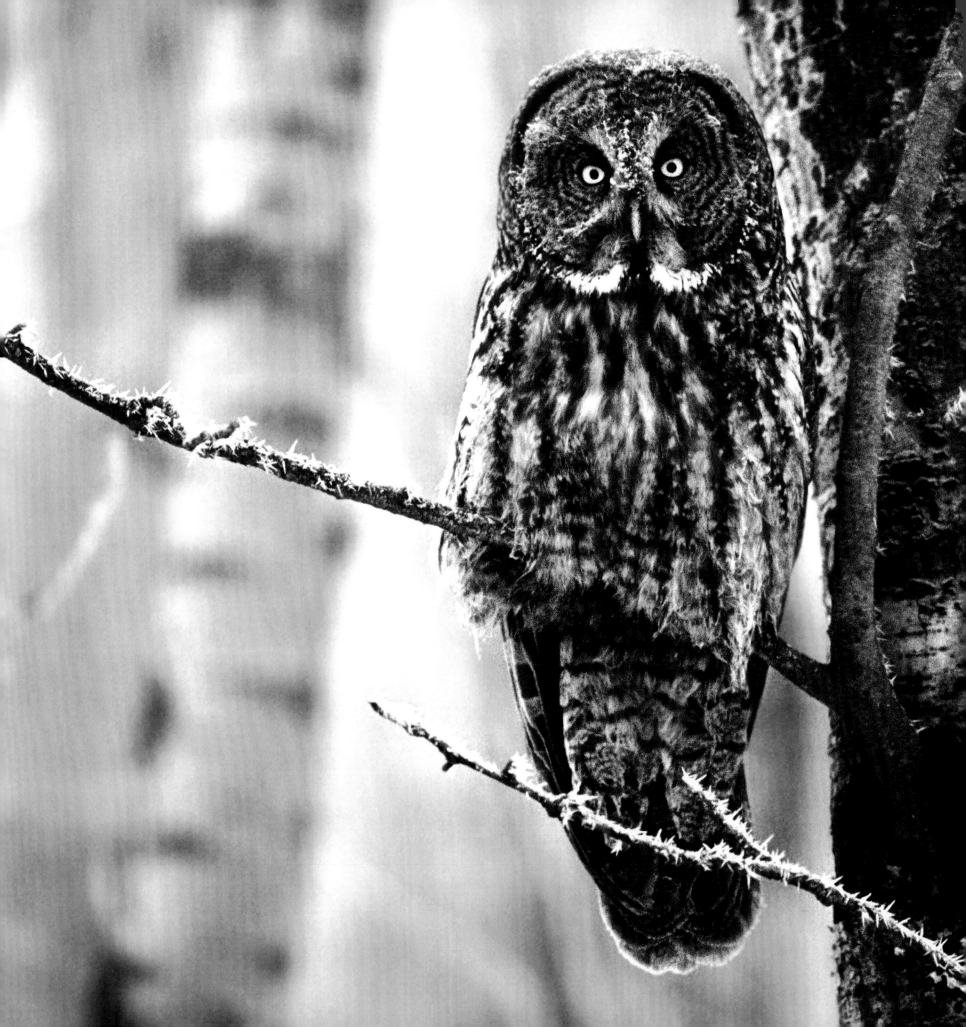

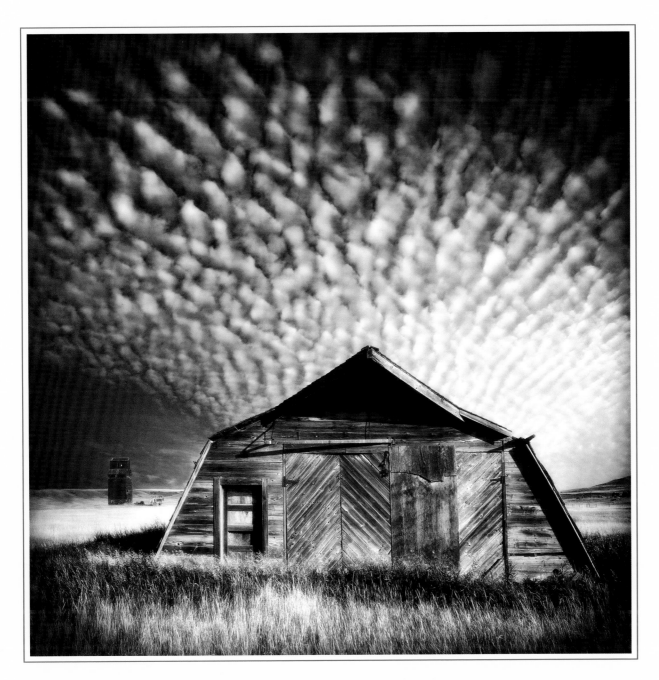

NEIDPATH,
SOUTHERN SASKATCHEWAN

NEIDPATH,
SASKATCHEWAN MÉRIDIONALE

GREAT GREY OWL,
ELK ISLAND NATIONAL PARK,
ALBERTA

CHOUETTE LAPONE,
PARC NATIONAL ELK ISLAND,
ALBERTA

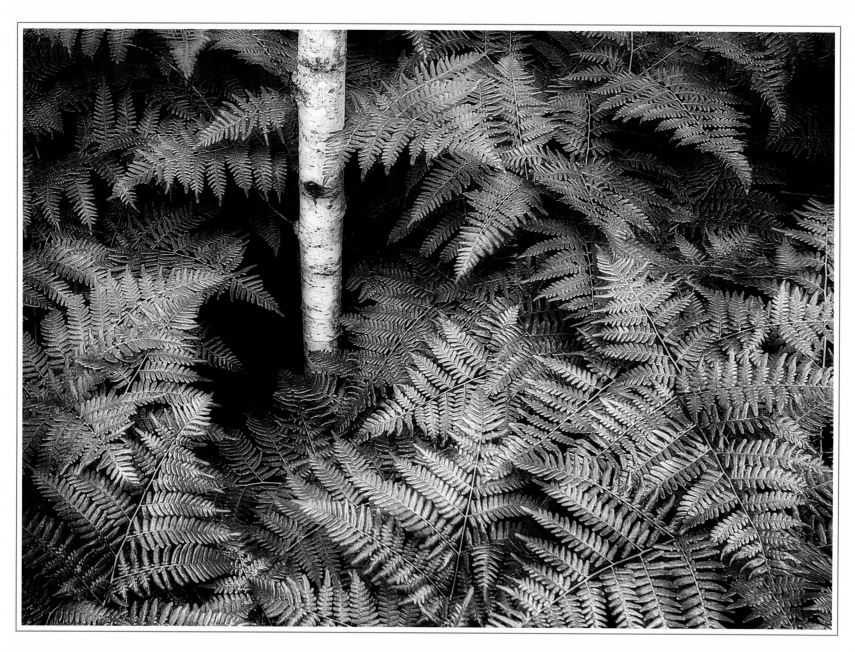

WHITESHELL PROVINCIAL PARK,
SOUTHEASTERN MANITOBA

PARC PROVINCIAL WHITESHELL,
SUD-EST DU MANITOBA

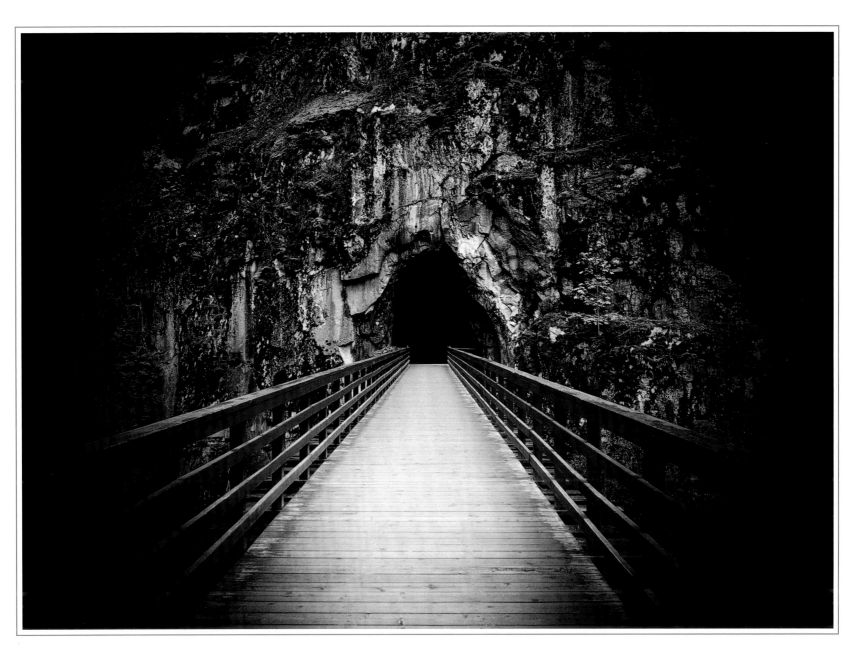

KETTLE VALLEY TRAIL, NEAR
ROCK CREEK, SOUTHERN
BRITISH COLUMBIA

SENTIER KETTLE VALLEY, PRÈS
DE ROCK CREEK AU SUD DE LA
COLOMBIE-BRITANNIQUE

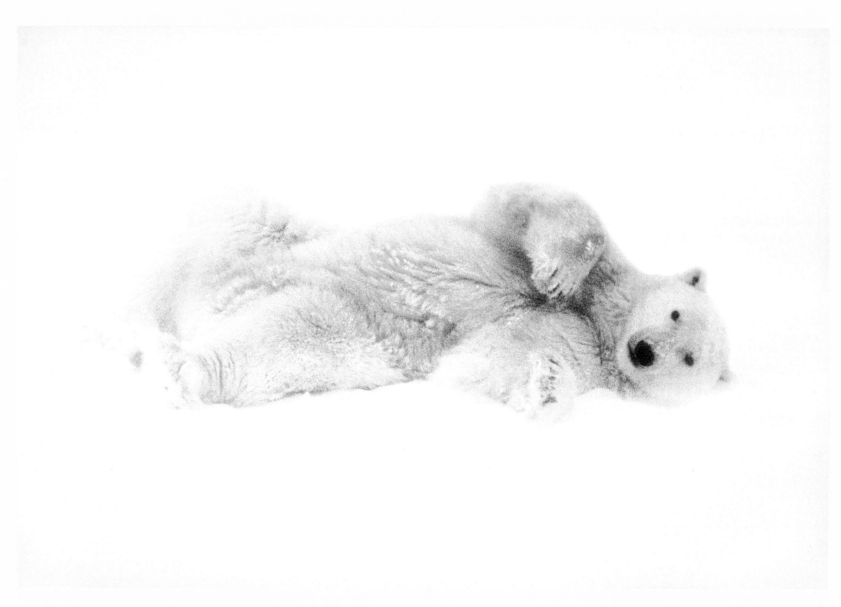

POLAR BEAR IN BLOWING SNOW,
CHURCHILL, MANITOBA

OURS POLAIRE DANS LA POUDREUSE,
CHURCHILL, MANITOBA

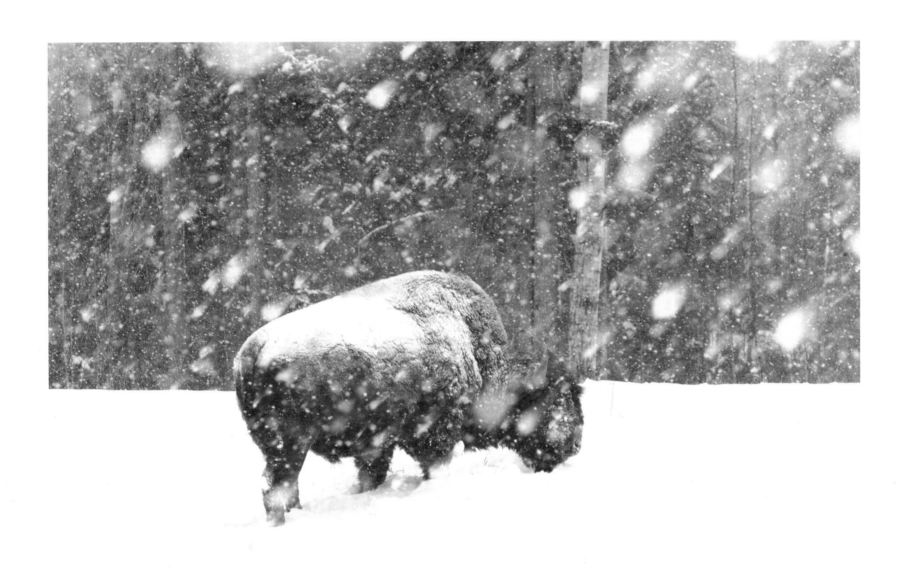

BISON IN SNOWSTORM, NEAR TOAD RIVER,
NORTHERN BRITISH COLUMBIA

BISON DANS LA TEMPÊTE, PRÈS DE TOAD RIVER,
COLOMBIE-BRITANNIQUE SEPTENTRIONALE

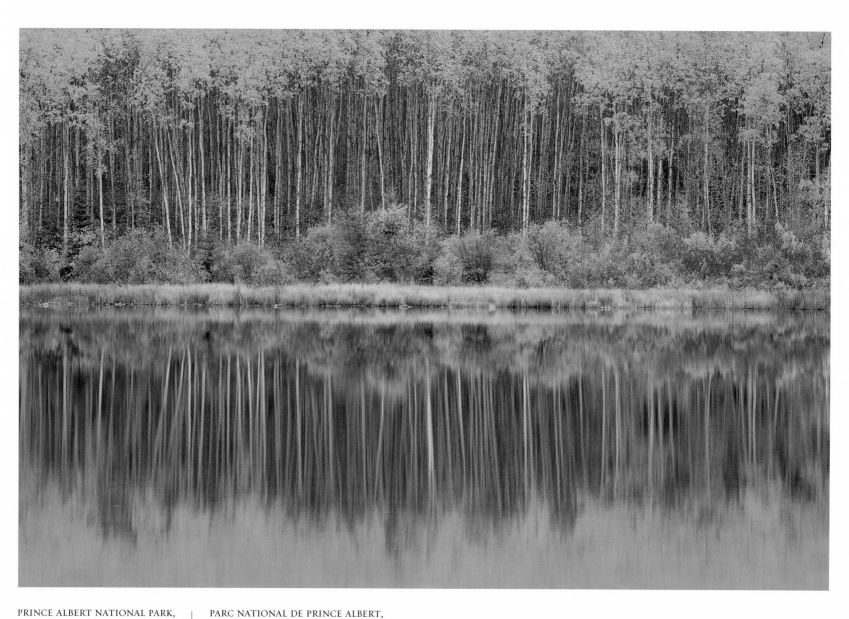

PRINCE ALBERT NATIONAL PARK,     PARC NATIONAL DE PRINCE ALBERT,
SASKATCHEWAN     SASKATCHEWAN

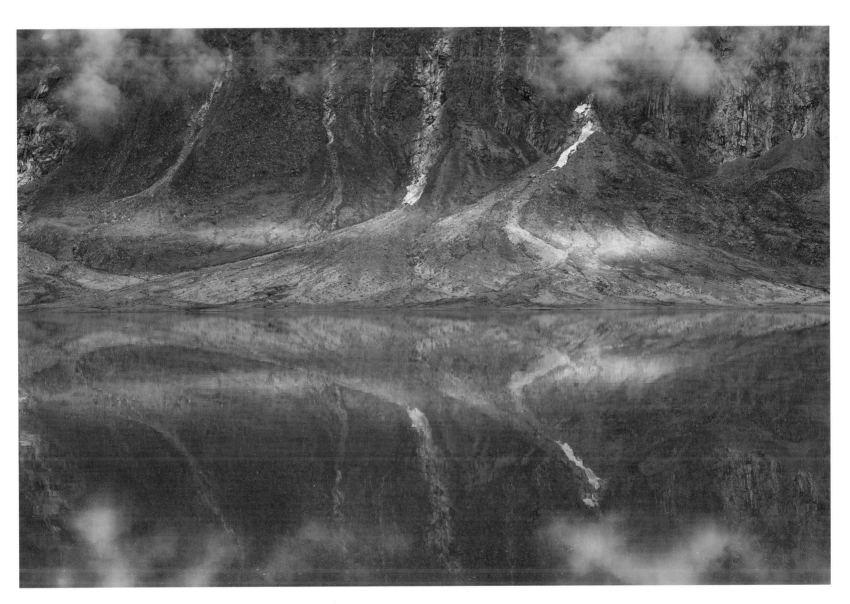

PANGNIRTUNG FJORD,
AUYUITTUQ NATIONAL PARK,
BAFFIN ISLAND, NUNAVUT

FJORD PANGNIRTUNG,
PARC NATIONAL AUYUITTUQ,
ÎLE DE BAFFIN, NUNAVUT

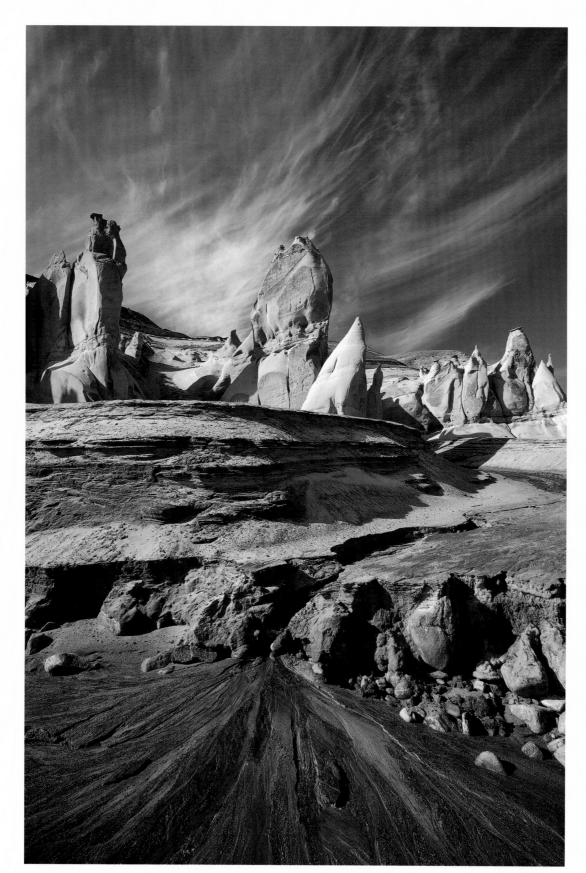

HOODOOS,
BYLOT ISLAND, NUNAVUT

———

CHEMINÉES DE FÉE,
ÎLE BYLOT, NUNAVUT

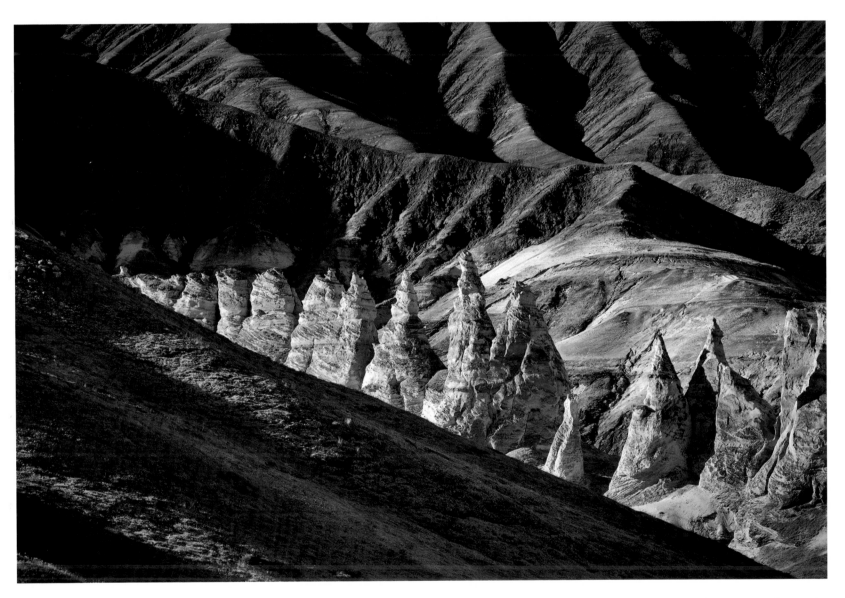

| HOODOO VALLEY, | VALLÉE DE CHEMINÉES DE FÉE, |
|---|---|
| SIRMILIK NATIONAL PARK, | PARC NATIONAL SIRMILIK, |
| BYLOT ISLAND, NUNAVUT | ÎLE BYLOT, NUNAVUT |

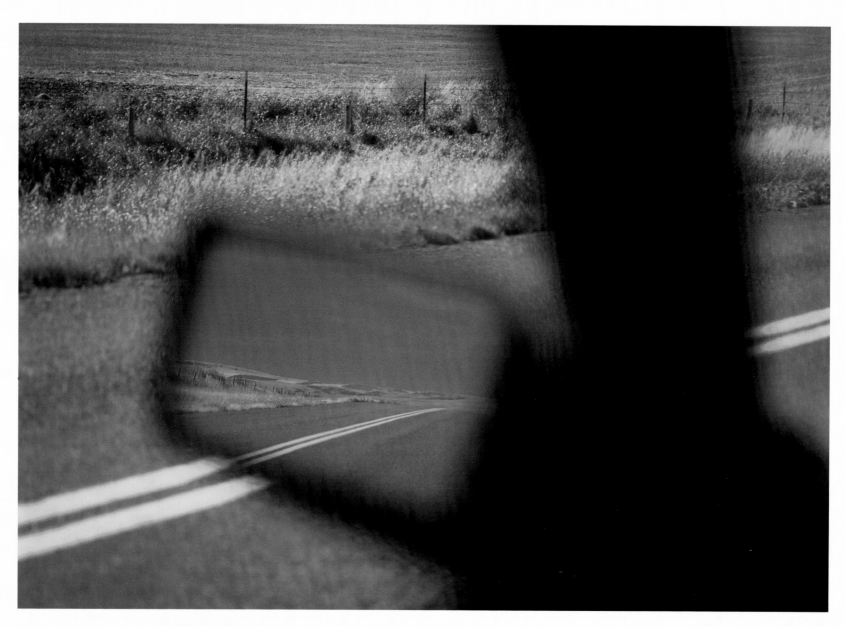

RURAL SASKATCHEWAN | SASKATCHEWAN RURALE

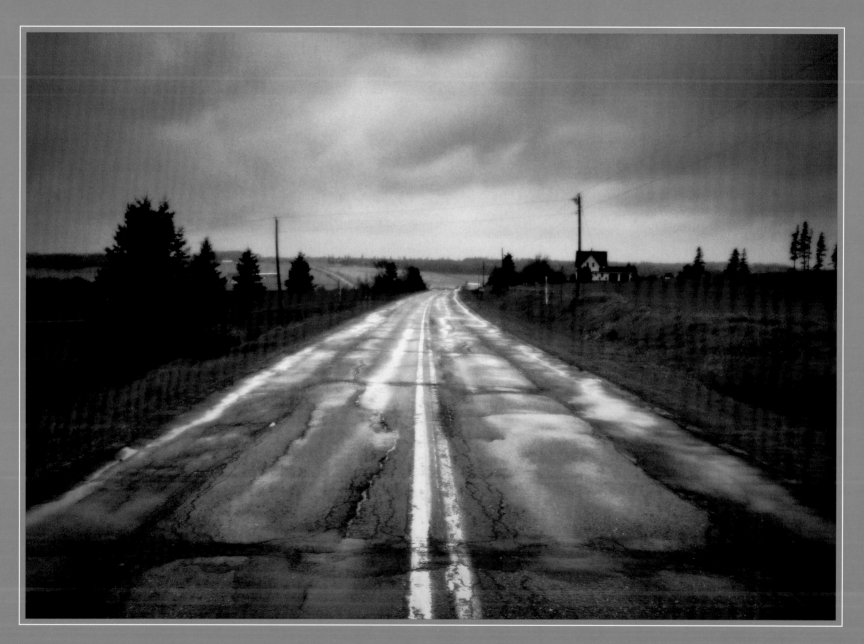

RURAL PRINCE EDWARD ISLAND   |   ÎLE DU PRINCE-ÉDOUARD RURALE

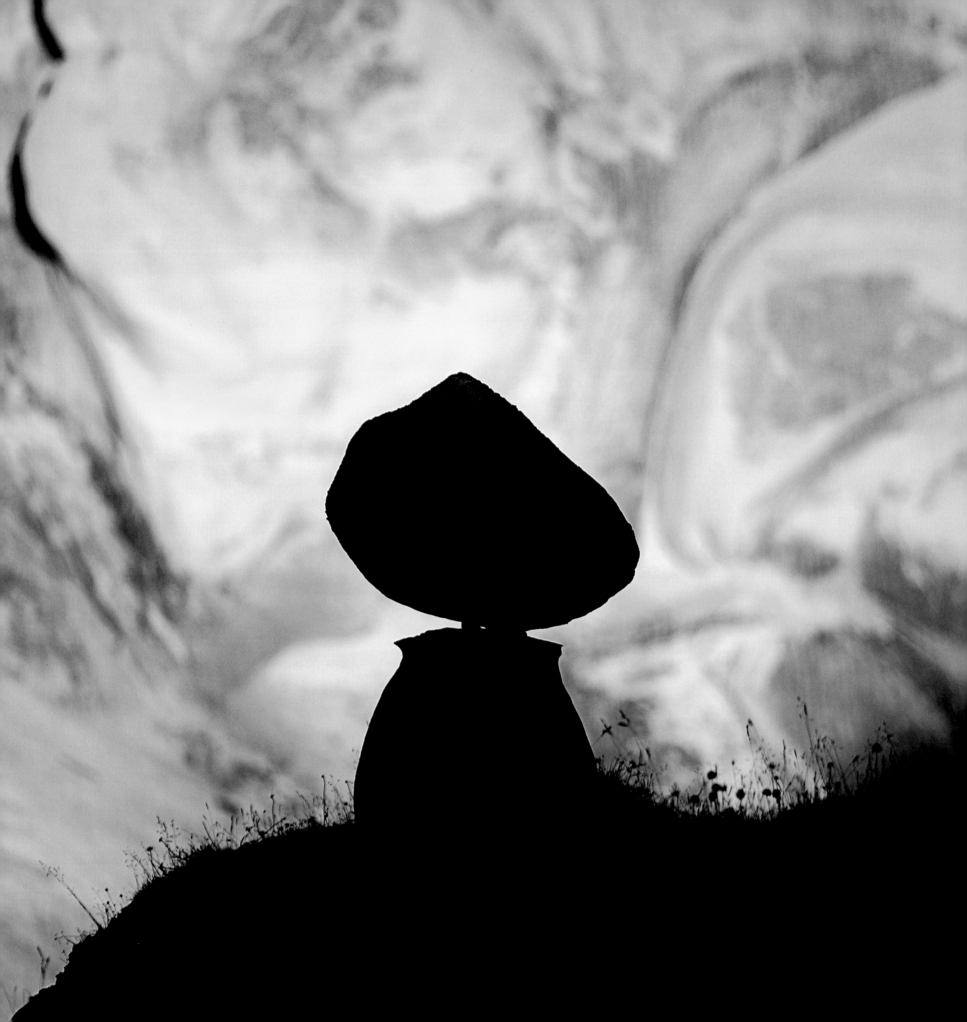

# CONTEXT

OVER THE YEARS I'VE COME TO DISCOVER that our experiences are wrapped in layers of context. For example, how well we do, or do not, enjoy a movie is partly because of the context in which we view it. If you're on a date and the date is going well, then chances are you'll be enjoying the movie. Conversely, if the date is going very badly, you'll find it a lot tougher for the movie to be an enjoyable experience. That's context.

It's my hope that you will truly enjoy this book, and with the above example in mind I'd like to recommend that you not share the book with a date—unless the date is going exceptionally well. If so, then please feel free to pore over and fondle the pages with your opposite (this book has been printed with a protective layer for your, and the book's, safety). If things progress to matrimony, and my book had a part in the event, please feel free to invite me to the wedding. I don't photograph weddings but if there's free cake and beer—I'm there. That's also context!

If you're alone with this book, let me suggest another possible setting with favourable context. Find a relaxing spot with a comfortable chair and good lighting. Put on some music that you enjoy and pour yourself a drink that reinforces that music. For example, red wine might go well with Diana Krall, Scotch on the rocks with Sass Jordan, or a large double-double with the *Barenaked Ladies*. Use whatever helps to line up the metal fillings in your head. Personally, I arranged many of the layouts in this book while drinking a cold beer and listening to the Scottish electro-music duo *Boards of Canada*. Almost anything off their album Geogaddi, or in particular the song "Dayvan Cowboy" from their Trans Canada Highway album resonated with me.

*Enjoy.*

HOODOO FORMATION,
SIRMILIK NATIONAL PARK,
BYLOT ISLAND, NUNAVUT

CHEMINÉE DE FÉE,
PARC NATIONAL SIRMILIK,
ÎLE BYLOT, NUNAVUT

# CONTEXTE

AU FIL DES ANS, J'EN SUIS VENU À RÉALISER que nos expériences sont enveloppées dans des couches de contexte. Par exemple, à quel point nous apprécions ou non un film dépend en partie du contexte dans lequel nous le regardons. Si vous sortez avec quelqu'un pour la première fois et que tout se déroule bien, vous aimerez probablement le film. Par contre, si rien ne va comme vous l'aviez prévu, vous aurez de la difficulté à l'apprécier. C'est ça le contexte.

J'espère que vous aimerez vraiment ce livre et avec l'exemple ci-dessus en tête, j'aimerais vous recommander de ne pas le partager lors d'une première rencontre, à moins que tout se passe bien. Si tel est le cas, alors libre à vous de vous plonger dans ce livre et de caresser ses pages avec votre ami(e) puisqu'il a été imprimé avec une couche protectrice. Si les choses mènent jusqu'aux fiancailles et que mon livre a été impliqué, n'hésitez pas alors à m'inviter au mariage. Je ne photographie pas les mariages, mais si

le gâteau et la bière sont fournis, alors ça m'intéresse. C'est aussi ça le contexte.

Si vous êtes seul avec ce livre, permettez-moi de vous proposer une autre situation ou contexte favorable. Trouvez un endroit relaxant avec un fauteuil confortable et un éclairage approprié. Ajoutez un peu de musique et versez-vous un verre qui vient renforcer la musique. Par exemple, un vin rouge accompagnera bien Diana Krall, un scotch sur glace ira avec Sass Jordan et un double-double avec les *Barenaked Ladies*. Utilisez tout ce qui peut aider à aligner toutes les composantes de votre cerveau. Personnellement, j'ai préparé plusieurs doubles pages avec une bonne bière froide en écoutant le duo écossais de musique électronique *Boards of Canada*. J'aime pratiquement tout de leur album Geogaddi et aussi tout particulièrement leur chanson 'Dayvan Cowboy' tirée de leur album Trans Canada Highway. *Faites-vous plaisir.*

SUNRISE, SPIRIT ISLAND, MALIGNE LAKE,
JASPER NATIONAL PARK, ALBERTA

LEVER DU SOLEIL, ÎLE SPIRIT, LAC MALIGNE,
PARC NATIONAL JASPER, ALBERTA

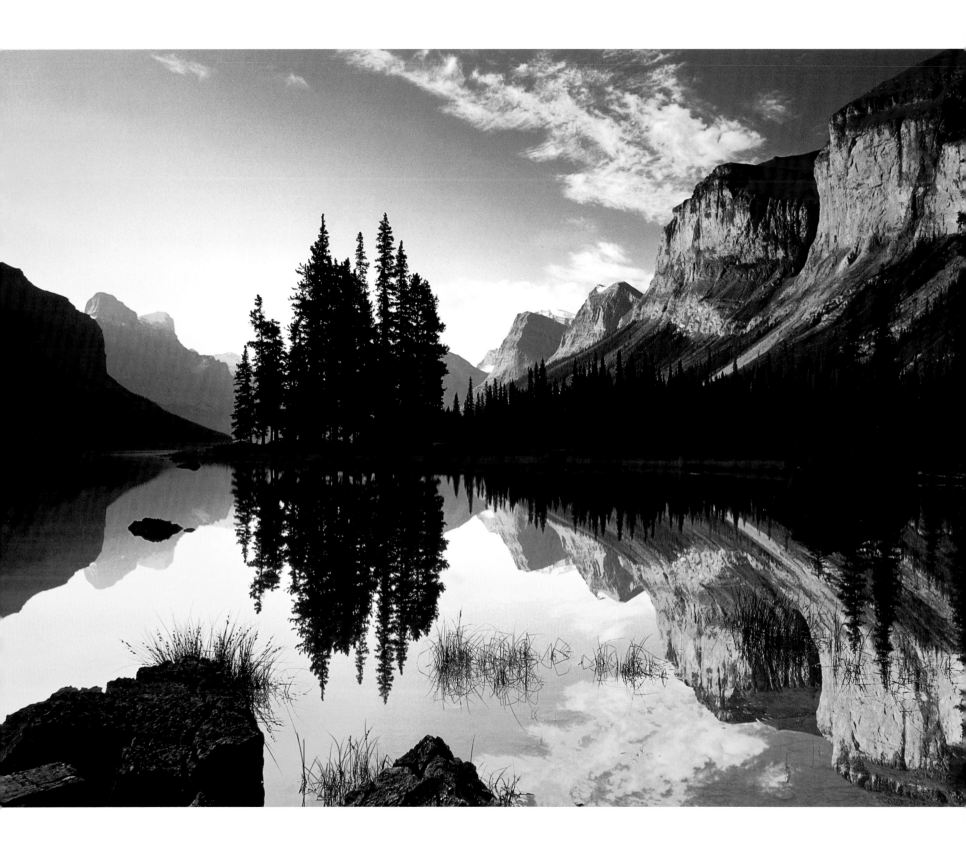

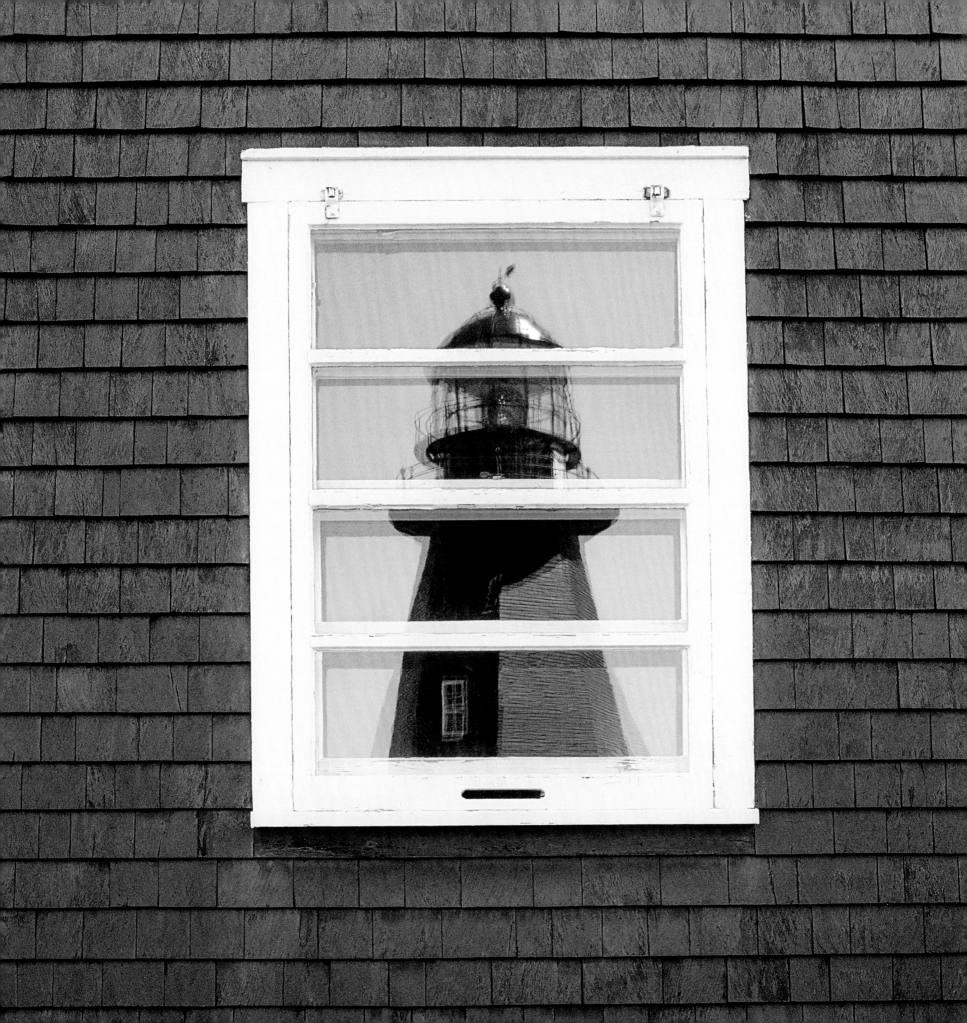

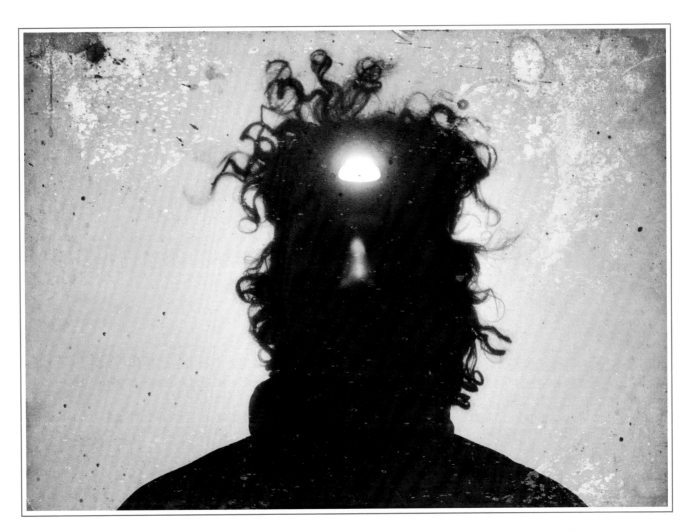

HEADLAMP AND HAIR,
ANYWHERE

LUMIÈRE FRONTALE ET
CHEVEUX, N'IMPORTE OÙ

LA MARTE LIGHTHOUSE,
GASPÉ PENINSULA, QUEBEC

PHARE À LA MARTE,
PÉNINSULE DE LA GASPÉSIE, QUÉBEC

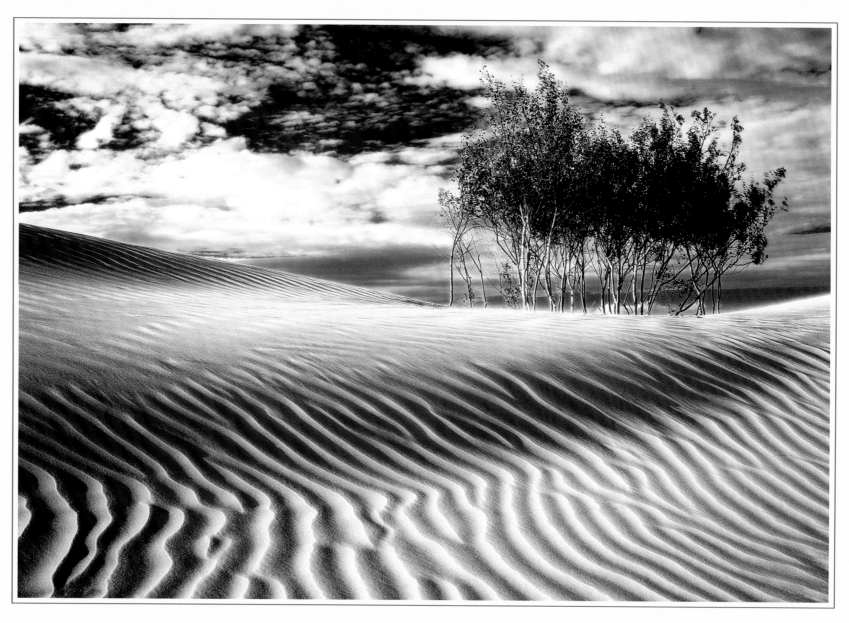

ATHABASCA DUNES,
NORTHERN SASKATCHEWAN

DUNES DE SABLE D'ATHABASCA,
SASKATCHEWAN SEPTENTRIONALE

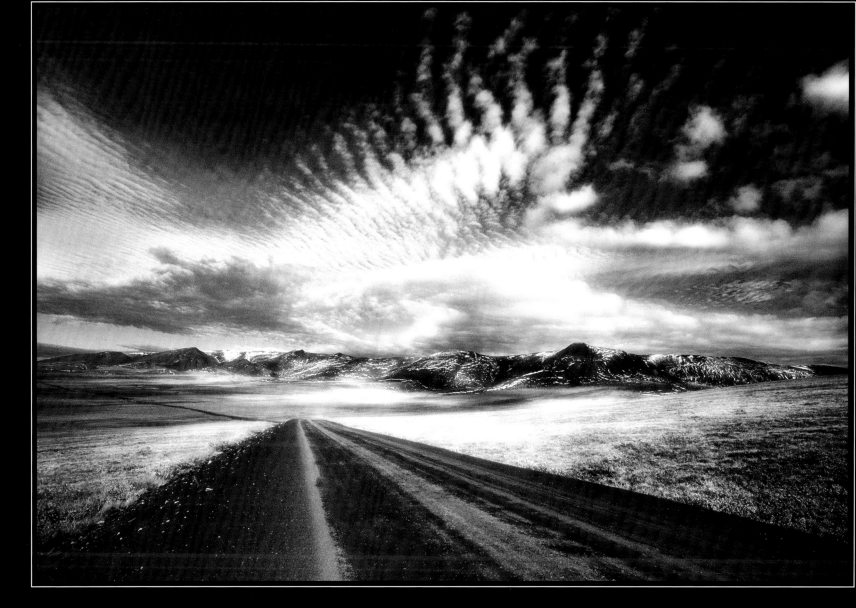

DEMPSTER HIGHWAY,     AUTOROUTE DEMPSTER,
YUKON TERRITORY     TERRITOIRE DU YUKON

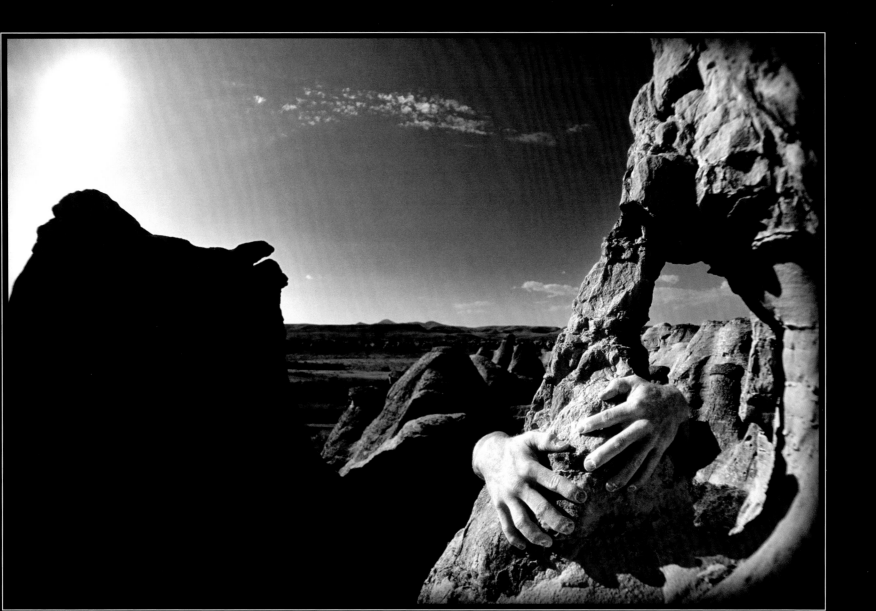

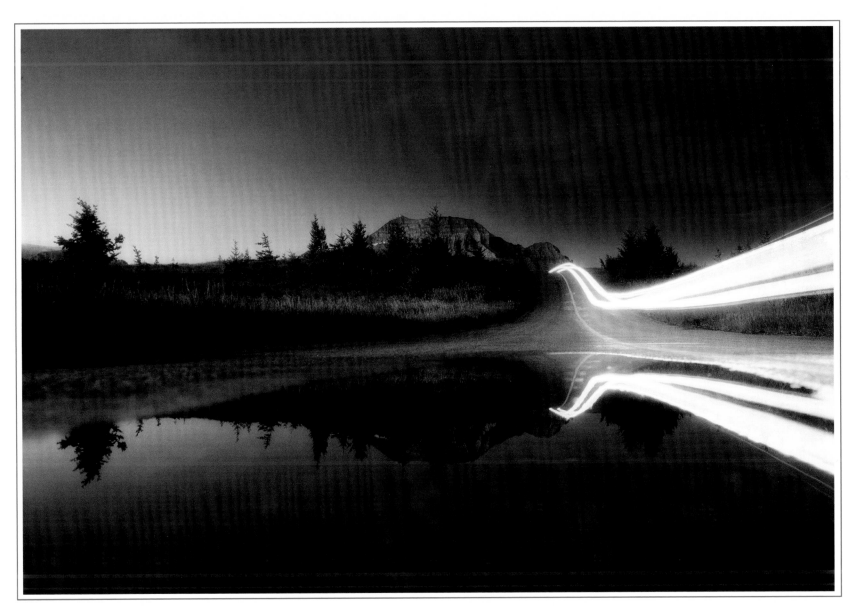

TAIL LIGHTS REFLECTED IN PUDDLE, WATERTON LAKES NATIONAL PARK, ALBERTA

PHARES ARRIÈRE RÉFLÉCHIS DANS UN ÉTANG, PARC NATIONAL WATERTON LAKES, ALBERTA

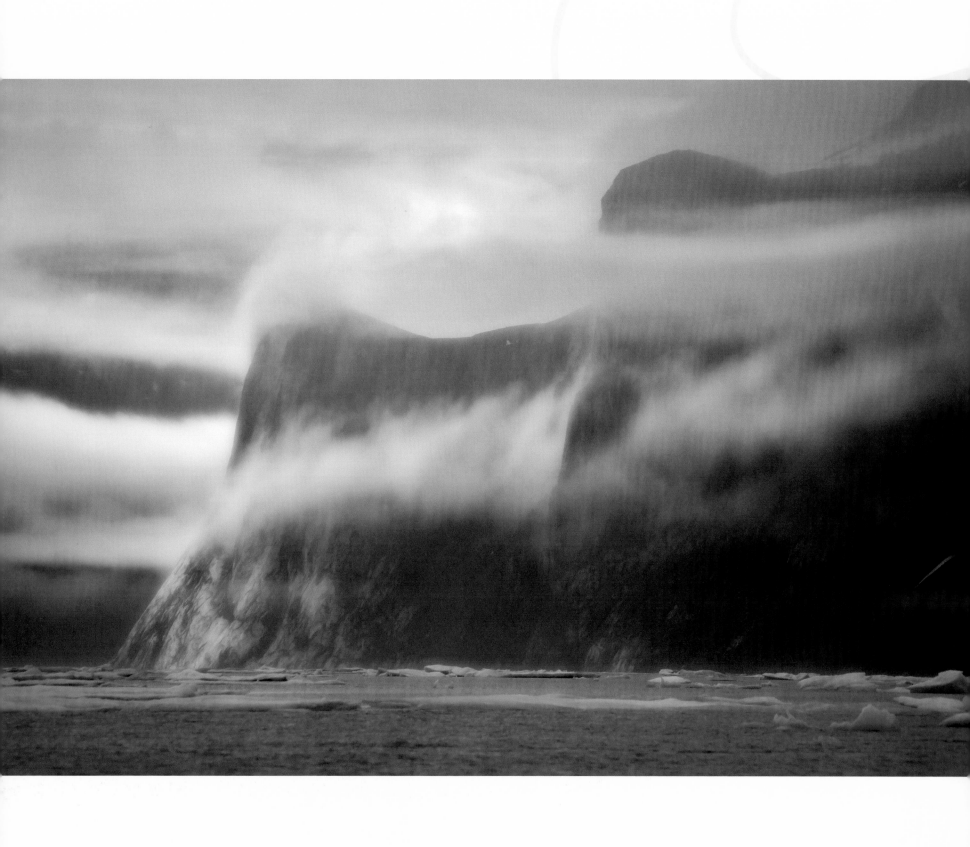

# TROUBLE FOR US

MY INUIT GUIDE ASKED WHETHER HE could hunt during the time we were to spend cruising the fjords and inlets of Baffin Island in his powerboat. He also mentioned that caribou were of particular interest to him on this trip. I don't hunt but I certainly didn't feel it was my place to refuse someone else that privilege, so I answered, *"No, I don't mind."* Besides, I thought it might provide some interesting photographic opportunities.

For the next three weeks I marvelled at his ability to spot wildlife—not just on the land and along the shoreline but in the water as well. As a matter of fact, it soon became a bit embarrassing: seals, narwhals, eider ducks—he noticed them long before I saw any telltale shape or even a hint of motion. I could tell that he was taking some delight in continually pointing out the wildlife as he toured this photographer around (actually, my wildlife-spotting inability might be one of the reasons that there are few wildlife images in this book) Near the end of the trip, I did start to get better at recognizing distant animal shapes and where and when certain animals were likely to be seen. However, I was always a second or so behind my guide in pointing them out, something he always did with an easy hand and unhurried voice.

On the last day I finally got a first sighting: two caribou, far off along the shore, slowly walking away from us. I knew he hadn't seen them; his gaze was well off in the opposite direction. As calmly as I could I announced, *"Two caribou ahead... way up along the shore, at about ten o'clock. Can we get closer, maybe take some photographs, it might be a good opportunity for you to get a shot off as well."* I couldn't contain the smirk on my face. He slowly glanced over in the direction I had just mentioned and then back toward my grinning face. He smiled, then said, *"Well, if I shoot one of them I'll have to shoot them both or there'll be trouble for us."* My smirk straightened out as I thought this was a rather odd response. I asked him what he meant. *"Daryl,"* he replied, *"those aren't caribou, they're hikers!"*

CLYDE INLET, BAFFIN ISLAND, NUNAVUT | CLYDE INLET, ÎLE DE BAFFIN, NUNAVUT

# PROBLÈME
# À L'HORIZON

LE GUIDE INUIT M'A DEMANDÉ S'IL POUVAIT chasser pendant notre séjour ensemble à visiter les fjords et baies de l'Île de Baffin dans son bateau motorisé. Il mentionna aussi qu'il était particulièrement intéressé au caribou. Je ne chasse pas, mais bon, je me voyais mal lui refuser ce privilège. Je lui ai donc répondu que ça ne me dérangeait pas. De plus, je me suis dit que ça pourrait peut-être donner de belles occasions de photos.

Pendant les trois semaines qui ont suivi, j'ai été émerveillé par son habileté à repérer les animaux, non seulement sur terre, mais aussi dans l'eau. En fait, c'est vite devenu embarrassant: phoques, narvals, eiders, il les voyait bien avant que je ne distingue le moindre indice révélateur ou un soupçon de mouvement. Je voyais bien qu'il prenait un malin plaisir à me pointer les animaux, quelque chose qu'il faisait d'un geste détendu de la main et d'une voix calme. En fait, mon incapacité à voir les animaux explique en partie le peu de photos d'animaux sauvages dans ce livre. Vers

la fin, j'ai commencé à reconnaître les formes d'animaux au loin, mais toujours quelques secondes après mon guide.

La dernière journée, j'ai finalement été le premier à voir un animal, en fait deux caribous au loin, près l'eau et qui s'éloignaient tranquillement de nous. Je savais qu'ils ne les avaient pas vus, son regard était complètement à l'opposé. Aussi calmement que je le pouvais, je lui ai donc dit: *«Deux caribous à l'avant... très loin au bord de l'eau, à environ 10h. Pouvons-nous nous rapprocher et peut-être faire quelques photos, ce pourrait aussi être une belle occasion pour vous.»* Je ne pouvais retenir un sourire narquois. Il a donc regardé tranquillement dans la direction que je lui avais indiquée pour ensuite se tourner vers mon visage railleur. Il a souri, puis il a dit: *«Si je tire l'un deux, il faudra abattre les deux, sinon on pourrait avoir des ennuis.»* Mon sourire s'estompa instantanément en entendant cette réponse un peu étrange. Je lui demandai ce qu'il voulait dire. *«Daryl*, a-t-il répondu, *ce ne sont pas des caribous, ce sont des randonneurs.»*

CARIBOU SKULL AND ANTLERS, SUNSET, ANDREW GORDON BAY, BAFFIN ISLAND, NUNAVUT

CRÂNE ET BOIS DE CARIBOU EN FIN DE JOURNÉE, BAIE ANDREW GORDON, ÎLE DE BAFFIN, NUNAVUT

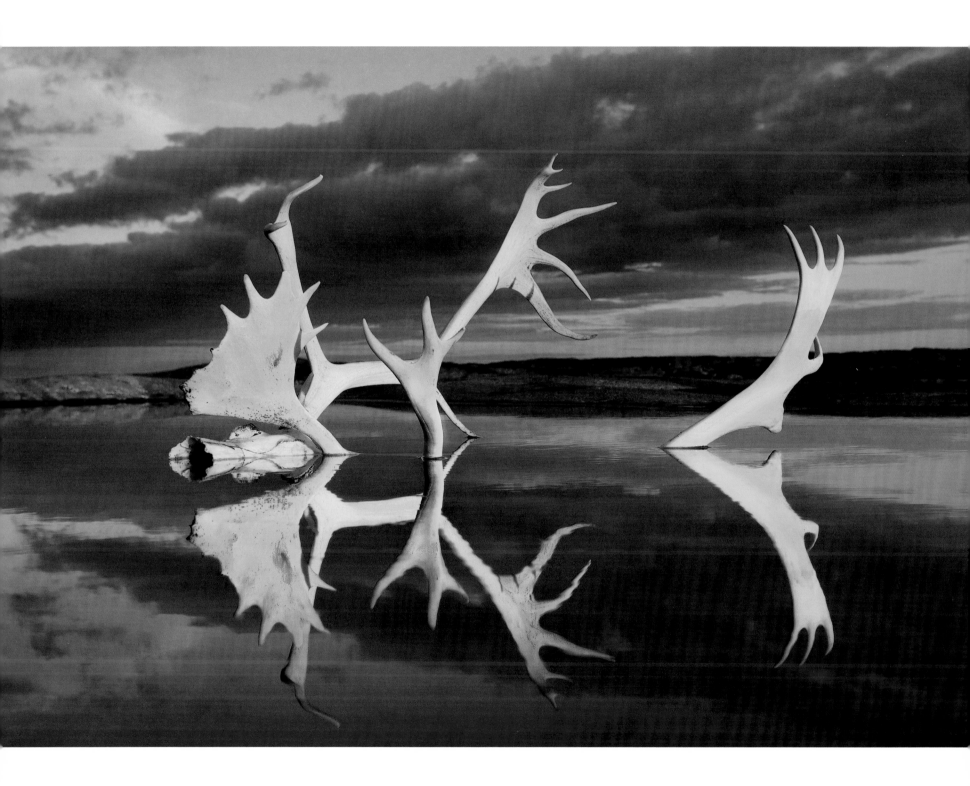

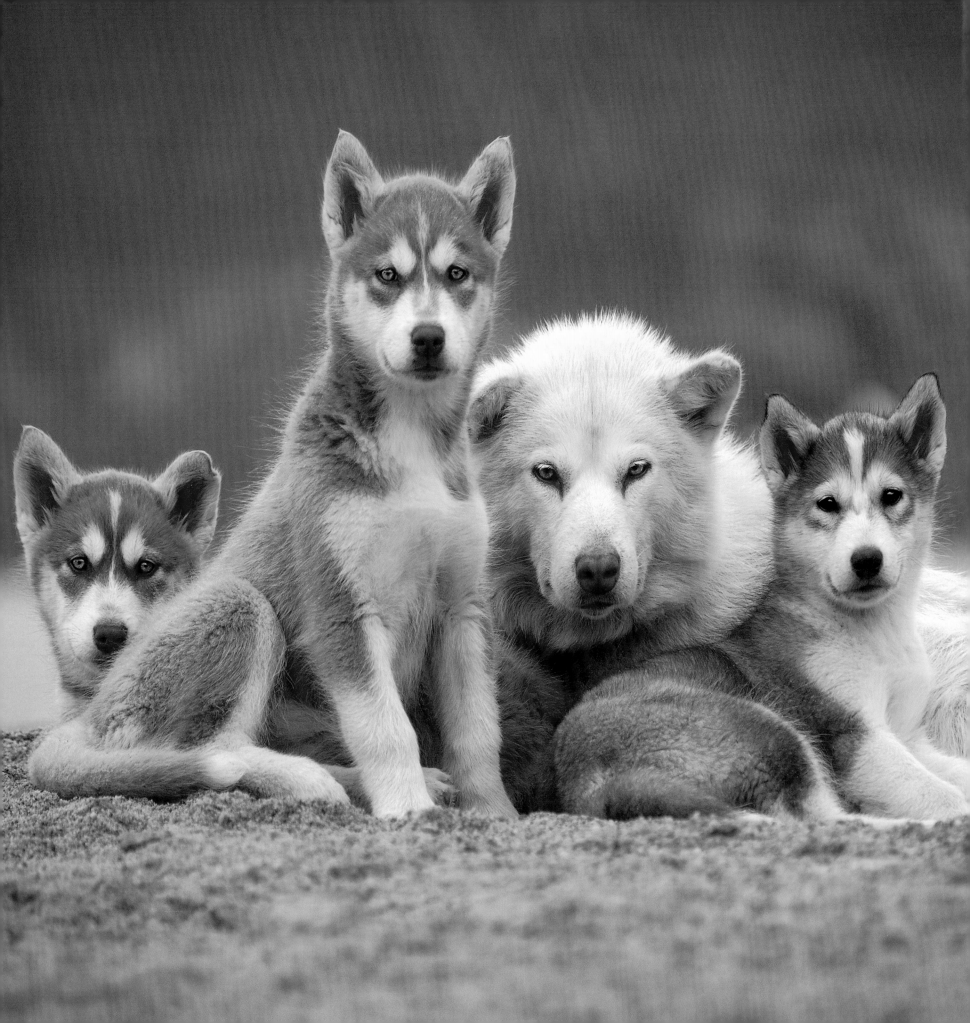

SLED DOG AND PUPS,    |   CHIENNE DE TRAIT AVEC CHIOTS
CLYDE RIVER, NUNAVUT    |   RIVIÈRE CLYDE, NUNAVUT

DAWN, CAPE SPEAR,
NEWFOUNDLAND AND LABRADOR
(*The easternmost point in North America*)

POINTE DU JOUR, CAPE SPEAR,
TERRE-NEUVE ET LABRADOR
(*Le point le plus à l'est de l'Amérique du Nord*)

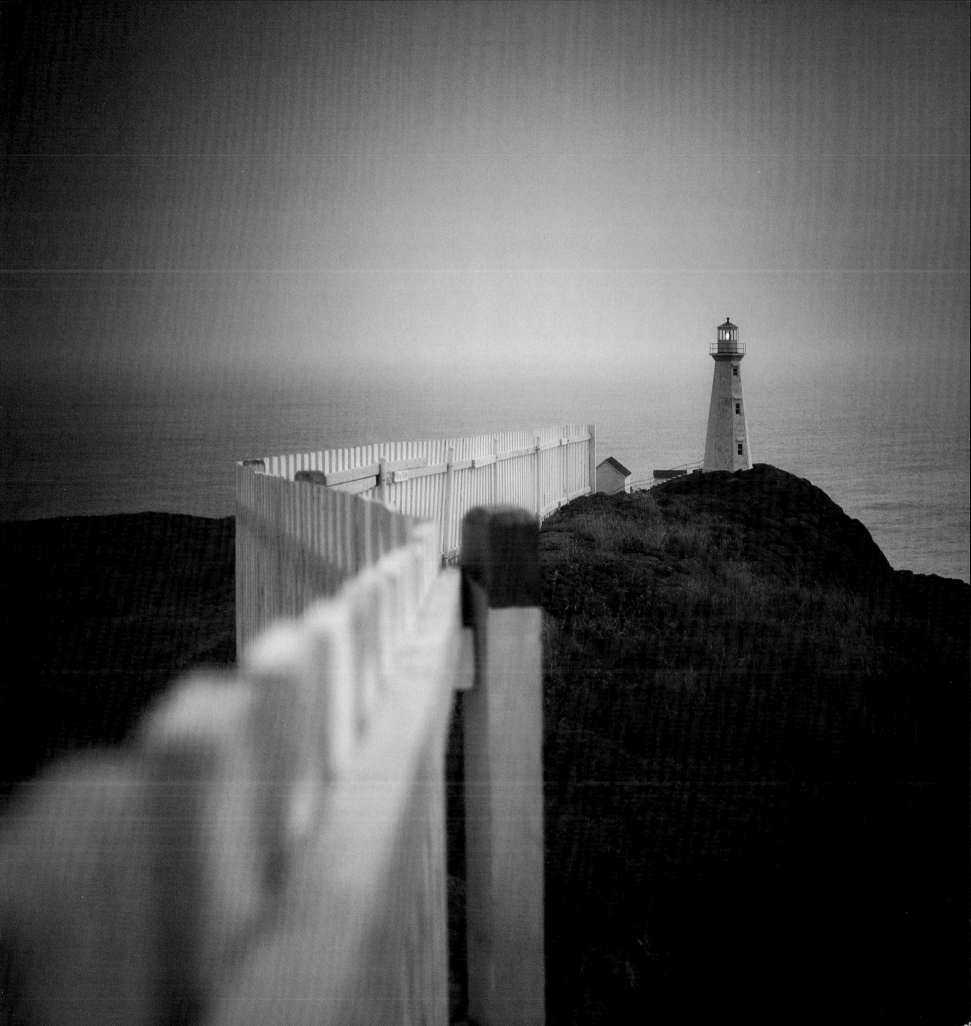

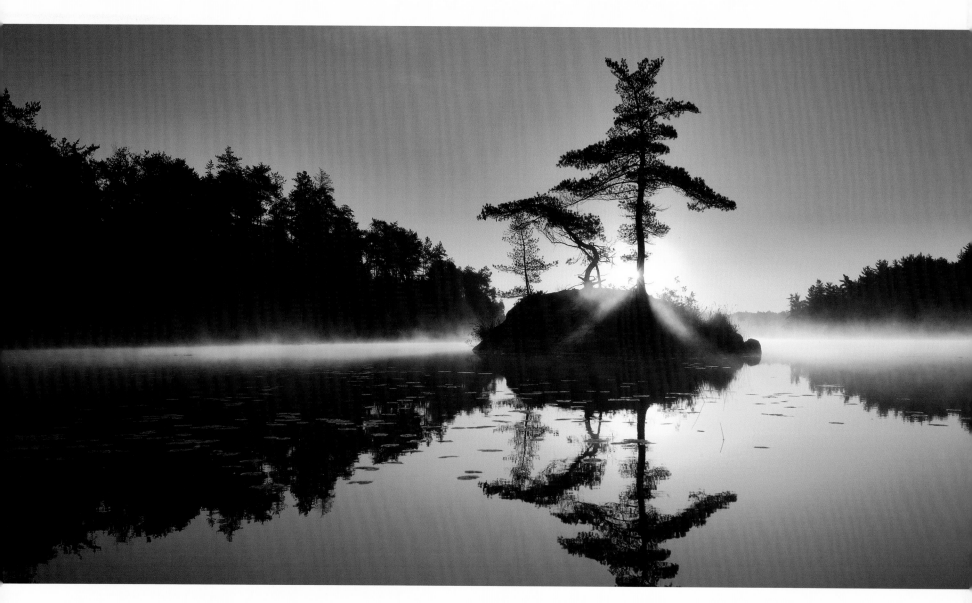

SUNRISE NEAR MANITOULIN
ISLAND (*Largest freshwater
island in the world*), ONTARIO

LEVER DU SOLEIL PRÈS DE L'ÎLE
MANITOULIN (*L'île en eau douce la
plus grande du monde*), ONTARIO

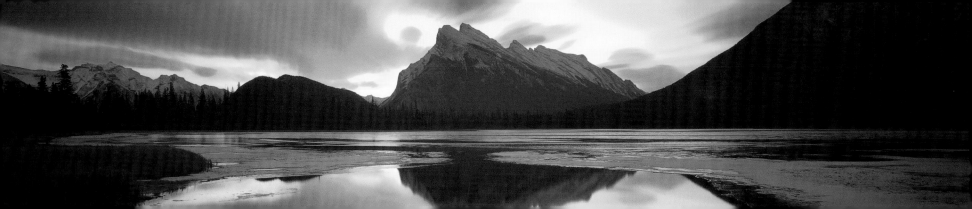

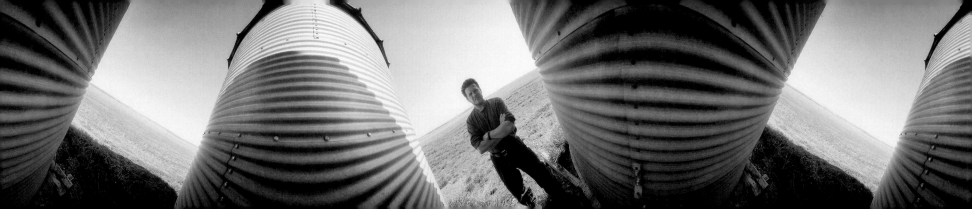

DARYL BENSON was born on the Canadian prairies and has spent a good portion of his life travelling and photographing on every continent. From penguin colonies surrounded by glaciers in Antarctica to aromatic fields of lavender in Provence, France; from the dragon's teeth limestone mountains of Guilin, China to the arid, red Nullarbor Plain of the Australian outback; and from the wind-tortured mountains of Patagonia in South America to mass wildlife migrations on the Serengeti Plains of Africa. After seeing, experiencing and photographing at all of these exotic locations Daryl claims to get his best photographs here along the coasts, prairies, mountains and forests of Canada. It is the place he knows best — it's home!

Even though this is written in the third person, Daryl actually penned it himself. It sounds less pretentious that way. *At least that's what Daryl thinks.*

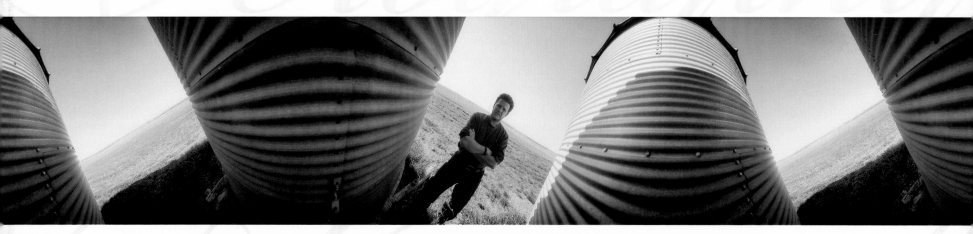

DARYL BENSON est né dans les prairies canadiennes et a passé une bonne partie de sa vie à voyager et à photographier. Il a parcouru tous les continents, photographiant des colonies de manchots entourés de glaciers en Antarctique jusqu'aux champs aromatisés de lavande en France; des montagnes calcaires en forme de dents de dragon à Guilin, Chine jusqu'à la plaine Nullarbor rouge et aride d'Australie et des montagnes de Patagonie torturées par les vents en Amérique du Sud aux migrations massives d'animaux dans les plaines Serengeti d'Afrique. Après avoir vu, expérimenté et photographié tous ces endroits exotiques, Daryl affirme avoir réalisé ses meilleures photos ici le long des côtes, dans les prairies, les montagnes et les forêts du Canada. C'est l'endroit qu'il connaît le mieux, c'est chez lui.

Ce texte écrit à la troisième personne est de Daryl lui-même. Ça fait moins prétentieux ainsi. *Du moins, c'est ce que pense Daryl.*

MERCI à la personne foncièrement responsable de mon plaisir de vivre, ma conjointe Laurie.

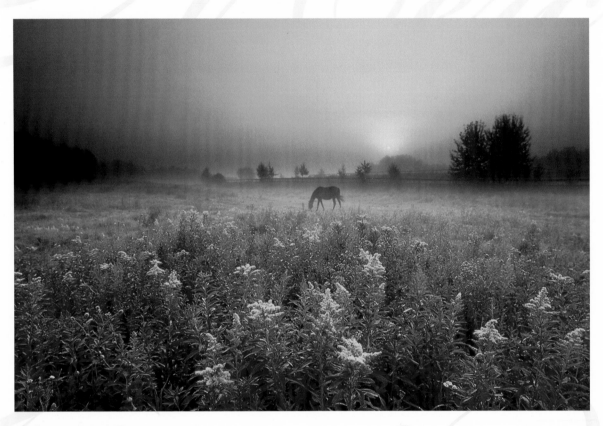

THANK YOU to the person most responsible for my pleasured lifestyle, my wife Laurie.